AUTUMN COLOR

序 / 專文

邀請藝術家

薦選藝術家

目錄 CONTENTS

徵選藝術家

序 / 專文

處 長 序

臺北市藝文推廣處　林信耀處長

序文

因有感於水彩畫在臺灣需要更大力的推廣，本處自許成為推動臺灣水彩畫的重鎮。因此，自 106 年起將展覽業務重點定調於水彩繪畫的推展，鼓勵水彩創作及展覽，提升市民生活美學素養，讓更多人感受水彩藝術的獨特魅力。本處特邀中華亞太水彩藝術協會共同合辦水彩藝術展覽「臺灣水彩專題精選系列 - 秋色篇水彩大展」。

中華亞太水彩藝術協會致力推廣水彩藝術，以創作及學術研究並重，是非常受矚目的全國性水彩藝術專業團體。本處未來將陸續與中華亞太水彩藝術協會共同合辦「臺灣水彩專題精選系列大展」計 12 個專題系列展，每一年展出兩檔專題展覽，由中華亞太水彩藝術協會精心策劃，匯集各種創作的專題研究，將臺灣名家精彩作品呈現給民眾，為臺灣水彩留下更深入的研究史料，期許本處成為推廣臺灣水彩畫的重要據點。

本次展覽以「秋色」為主題，秋色迷人自古即有許多文人與畫家為之感懷興嘆抒發創作。秋天，是一個多變的季節，象徵著成熟，意味著豐收，亦有落葉凋零的悽美，大地幻化為綠黃相間及橙紅色的獨特絕美漸層色調。秋天的美引發藝術家創作靈感，用畫筆疊染揮灑，呈現各具風貌的迷人秋色。此次參展藝術家約 45 位，展出近 70 幅的水彩作品，精彩可期。

本處深感榮幸能與中華亞太水彩藝術協會合辦此次「臺灣水彩專題精選系列 - 秋色篇水彩大展」，期望透過展覽促進水彩藝術交流發展，讓更多人能夠感受水彩藝術的獨特魅力。最後，感謝合辦單位與展出藝術家的熱情參與，並祝本次展覽圓滿成功。

臺北市藝文推廣處 處長　　林信耀　　謹識

以射箭的邏輯來思考專題展的策畫

中華亞太水彩藝術協會理事長 洪東標

射箭和水彩其實完全無關，用這樣的名詞只是在於解釋「專題展」的策展思維；二十一世紀世界性的水彩的蓬勃導因於網路資訊的發達，媒材的簡潔、快速與方便都是重要原因，它滿足於創作者能快速完成作品，且完整性極高，有這樣特點的媒材，哪能不受歡迎，如果此時又有豐富的美學創作論述，水彩成為藝術主流必然為時不遠矣。但是水彩一向被認為「技巧性」極高的媒材，但是我認為「技術」不等於「藝術」，所以如果沒有論述來輔助，必然淪為手工藝般耍弄技巧而已，實難登大雅之堂。

水彩之所以還是被稱是「小畫種」其實是導因於水彩畫家的不爭氣，現今已經有許多民眾及收藏家普遍都認為水彩的難度極高，以「易學難精」來形容，那現在這麼蓬勃的水彩熱潮，還是不被重視，我們有甚麼好自艾自憐的，不受重視的導因其實不是在於我們沒有發言權，而是不敢發言，不會論述，所以沒人理會我們。
中華亞太水彩藝術協會成立的宗旨就是要建構一個具有論述能力及環境的畫家平台，14 年來堅持逐步的追求目標。先後推出兩個系列的展覽和出版就是在於建構創作與論述並重的環境，讓有意論述的畫家登台，這是一個簡單且有共識的理念，但是誰會登台？誰想登台？誰可以登台？誰來決定誰登台？我的答案是想登台的人都可以自己決定。

2015 年起中華亞太開始推出「水彩解密，名家創作的赤裸告白系列」，今年第五本專書已經出版；2019 年開始再推出「台灣水彩專題精選系列」已經出版「女性」、「春華」兩書，隨之即來就是這本「秋色」，這一系列不外乎就是要水彩畫家從創作者兼具論述者，從「問」與「答」的呈現，再進一步的進入有系統的「創作理念分享」論述。專題展的策展人先在畫壇上，尋求畫家作品中，具有符合策展專題特色的畫家，邀請他們就專題來參與論述，也就如同在射滿箭矢的牆上，畫定一個區域內的優秀畫家，然後，策展人再在牆上畫出一個空白區塊，告訴大家這個區塊的專題，讓有意的畫家朝著目標來射箭，因此我們更能發掘出許多為專題而創作的優秀畫家。不論是「主動」或「被動」都是一時之選。

「秋色」從字面來解讀必然是風景畫，但是在四季並不分明的台灣，畫家所能展現的自然元素實在相當有限，然而心思細膩的畫家們必然可以在日常生活中以最切身的體驗來感受秋意，尋求表現元素，決不僅是高緯度國家的楓紅秋景才能入畫，所以豐富的內容是這次展出及出版專書的特色；對未來接續而來的九個專題，我們依然很有信心，也有更高的期待。

中華亞太水彩藝術協會 理事長　　洪東標　　謹識

《秋色篇》策展人 序文

秋，是一年中的第三個季節，一般人印象中，秋是思念的季節，是帶涼意的，是蕭瑟的，色彩是紅褐色、黃橙色，所以感覺秋是悲情的。其實，相反的說，秋天的色彩是活潑、美麗的感受，烘托出安適、溫暖的氣氛，也因為秋收，豐盛的食糧帶給了人們安定、滿足感，所以秋是忙碌的，多采多姿的。秋景使人觀後感到格外耀眼奪目，美不勝收。

好幸運，我們都是熱愛藝術的畫者，對於秋天自有不同感受，眼見的、內心領會的，都有不同。一段詩句：「孤村、落日、殘霞；輕煙、老樹、寒鴉。」就有一幅美麗的秋景出現在眼前。觀古城牆，當看著那飽受滄桑老牆的同時，看到城牆縫隙間的小野花，在秋的時節正是它們綻放最燦爛的時刻，小花雖無名，卻開得絢麗多彩。每位藝術家都是大詩人，想的、畫的都別出心裁，令人賞心悅目。

作為一個國內實力最堅強的畫會，中華亞太水彩藝術協會的伙伴們，除了作品展覽外，最重要的部份應當是學術探討及教育傳承，所以專書的出版就顯得特別重要，畫會固然以畫展為主，但以影響力來說，要讓爾後的人們留下深刻的印象者，除了畫要有特殊的表現力外，理念性的研究絕對是必要的。而且作畫的情感、態度、內心的思維、創作的環境等，都是左右畫面意境，及深度的極重要因素，只要有機會，亞太的伙伴們都應，三五成群或全面性去研究，與開發大家認可的創作方式。當然畫會在理事長的領導之下，常舉辦寫生活動及作品研討會，這都促使了亞太的成長，及成員作品有長足進步的最大動力。

台灣水彩專題精選系列，這一類的活動應集中大家的智慧，將藝術的層次提升至最高境界，這樣的畫會才是成熟又有深度的。「秋色篇」的展出，以亞太伙伴的實力絕對是堅強的，畫面的結構、色彩、內涵等都有極成熟的表現，加上專業的出版及展出時的現場演繹，教育研習等，展出一定會相當精彩的。

期盼大家來臺北市藝文推廣處，赴一場『秋』的盛會吧！

策展人暨總編輯 　溫瑞和 張宏彬　　謹識

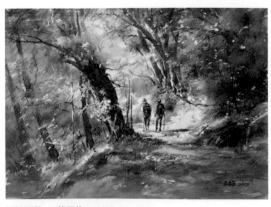

日光嬉遊 ・ 劉佳琪 ・2010

專文

秋天的詠嘆

國立臺灣師範大學名譽教授　蘇憲法

秋色，在視覺直觀上的聯想，是楓紅，因此美麗；在生活日常上的意義是豐收，因此歡喜；在季節變遞上的氣氛是蕭瑟，而有傷春悲秋；秋色還有金黃銀杏，秋水長天，耀眼金光；稻浪、柿紅是豐收，葡萄美酒慶豐收；那蕭瑟可是說不完，滿池殘荷垂藕，滿山白葦飄飛，風吹過一地落葉……，既蕭瑟又豐滿，秋天的情懷，盡訴於畫筆之下。

水彩是來自西方的繪畫媒材，西方繪畫中，描繪秋天題材的作品，多始於 19 世紀，由英國畫家康斯坦伯（John Constable, 1776-1837）及威廉 ・ 透納（Joseph Mallord William Turner, 1775-1851） 帶動的風景畫風潮。尤其被譽為「光之畫家」的威廉 ・ 透納，將水彩變幻莫測的光色表現及透明技法，轉移到油畫的表現技法上，影響了日後印象派畫家對風景的描繪。

透納善於描繪光與空氣的微妙關係，尤其對水氣瀰漫的呈現出神入化。天空、雲彩、大海、陽光，這些大自然的景觀，也是畫家描繪秋色的重要元素。而西方繪畫中，對秋色的描繪更發展出各種不同的主題。

反映農村生活者聚焦秋收，比如康斯坦伯的〈麥田〉，雖是農忙的季節，但金秋陽光透過雲層映照在田園的景象，純樸卻豐美；米勒（Jean-François Millet，1814-1875）的〈拾穗者〉與〈晚鐘〉更是世界經典。

同樣的麥田秋景，在梵谷（Vincent van Gogh，1853-1890）筆下又有了不同的呈現，〈麥田與收割者〉，大面積金黃的麥田，麥浪隨風翻滾，山丘是藍

探訪深秋 ・ 黃玉梅 ・2019

秋風迎遠客　•　洪東標　•　2018

色的、天空是泛綠的，太陽則在金黃中帶有些許蒼白；尤其另一幅名作〈麥田黑鴉〉，沒了豐收的喜悅，反而以黑暗的天空預示著死亡訊息，對畫家而言，生命中最後的秋天呈現的是末日的恐慌。

梵谷的悲秋，多為心理所致。然而，很多藝術家悲秋，是因為秋天的蕭瑟而悲，這樣的傷春悲秋，在東方文化裡尤為明顯。

化為詩詞，比如白居易〈暮江吟〉，「一道殘陽鋪水中，半江瑟瑟半江紅。可憐九月初三夜，露似珍珠月似弓。」詩人直接點出深秋時節，殘陽倒映在湖面上，碧綠的湖水漾著紅色的光，夕陽西下，新月初生，農曆九月初三的月似弓。詩人想必徹夜難眠，因此，在深夜時分，見水氣凝結成露珠，像珍珠般晶瑩，一時之間反而忘卻悲傷，沉浸在秋涼夜色裡。

但是，並非文人都悲秋，詠嘆秋天之美的，或許還更多。唐朝劉禹錫有秋詞二首：「自古逢秋悲寂寥，我言秋日勝春朝。晴空一鶴排雲上，便引詩情到碧霄。」「山明水淨夜來霜，數樹深紅出淺黃。試上高樓清入骨，豈如春色嗾人狂。」同樣的景致，端看用什麼樣的心情來詮釋。這詠秋之詞，意指秋天雖會讓人感到悲涼寂寥，景色動人卻勝過春天，因為秋天山明水淨，到了夜晚氣溫驟降，大地覆上薄薄的秋霜；樹葉開始由綠轉黃或轉紅，色彩層層疊疊，反而炫目耀眼。此時登上高樓，四望清秋美景；不會像春色那樣使人發狂。

再從文人轉到畫筆，趙孟頫《鵲華秋色圖》描寫鵲山和華山風光，是畫家為好友周密所作。祖籍濟南的南宋文學家周密自曾祖父隨宋高宗南渡客居吳興後，從未回過故鄉，聽趙孟頫時常讚美濟南美景，引發濃濃思鄉之情，打動趙孟頫畫下此作，畫中一片遼闊的沼澤地上，大河穿流其間，紅樹蘆荻，漁舟出沒，房舍隱現，田野深處隱約可見夾在青松中的樹葉，經霜已變黃變紅乃至幾乎光禿的落木……，自然質樸，悠遠寧靜，野趣盎然。據說乾隆皇帝原不相信真有此景，直到巡遊濟南時，以《鵲華秋色圖》對照實景，禁不住讚歎，「始信筆靈合地靈，當前印證得神髓」。

有趣的是，我們看到水彩雖為西方繪畫媒材，卻與東方水墨、彩墨比油彩有更多共通的質感。特殊的渲染效果，在秋天的季節裡，很容易帶出秋涼的空氣感與濕潤感。「秋水長天共一色」，是水彩特殊的暈染效果，尤其水洗的特殊技法更容易帶出水氣以及蘊蘊迷濛的感覺。

秋天冷月在水彩獨特的擴散性也容易表現出來；紅葉黃花可以用重疊法將紅葉黃花的層次感顯露出來；稻浪、白葦很容易用貂毛細筆勾勒出來；滿池殘荷垂藕，可以水墨的大寫意方式畫出禪意；天階夜色涼如水，可用乾刷的破白技法呈現粗糙的紙上；水彩的留白技法可呈現白雲紅葉兩悠悠；半透明的水彩則因為具有油畫的特性，容易製造不同的肌理效果……。

從這些千變萬化的水彩畫特質來看，此次參展者的作品越發豐富多元，透過這些作品，觀者也能沉浸在絕美的秋意裡，各品其味！

秋色靜巷 · 張宏彬 · 2019

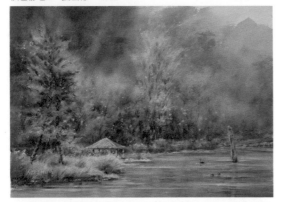

明池知秋 · 陳美華 · 2019

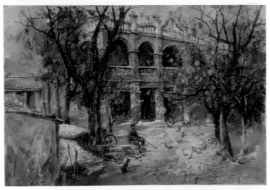

秋的回憶 · 溫瑞和 · 2004

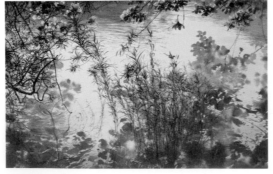

秋天的詩 · 陳俊華 · 2019

洪東標的作品，一如他數十年來只專注水彩畫的創作，近幾年來，他擺脫了立體派的分割手法後，以非常「平實」的技法具象寫實呈現，但在畫面的處理更加嫻熟深入，對物象的刻畫，在細微中所醞釀出來的寧靜感，不慍不火。他的透明技法，承襲了分割技法的優點，乾淨、清澄，也跳脫水彩輕薄的特質。作品〈秋風迎遠客〉，以一片白茫茫的蘆葦花由左而右分布著，細看之下，蘆葦開花後的如雪紛飛之白點灑落得極為自然，而白花叢底下綠草如海水般地襯托，兩隻白色飛鳥姿態各異其趣，迎向秋色。

黃玉梅作品〈探訪深秋〉，描寫林間秋色，黃棕色系帶出逆光點點樹林，此作如行雲流水，下筆自信肯定，樹枝勾勒靈活自然，粗細有致，在大量的渲染底色中，夾雜乾擦筆觸，層次豐富，兩位登山客隱身其中，在畫面的受光處，有畫龍點睛之妙。

張宏彬近年專注水彩創作，他常藉由實地寫生累積對物象的觀看，他說在面對山川自然時，特別有感觸，讓創作的心情回歸到最原始的感動，因此，他以具象的手法來表現直觀的感受。作品〈秋色靜巷〉以微黃帶暖的色調統一畫面，他擅於描繪屋宇房舍，尤其是穿插林木，賓主關係處理相當到位，不起眼的角落卻有最精彩的面具，其色面的擴散性，隱約凸顯樹叢的聚合與色層，斷續的枯枝老辣有力，水和彩的輕重將四開的小畫妝點得精彩無比。

劉佳琪，一個水彩比賽的常勝軍，近年囊括全國美術展各個獎牌，其創作歷程中，一直對半抽象的形式感興趣，也嘗試水彩表現的可能性。此次以「秋色」為主題，作品的表現形式偏向感官內化來表現秋的浪漫與詩意。作品〈日光嬉遊〉以枯萎的向日葵為主題，半凋零的殘破葵花，成為組織畫面的最佳構成，在黃色與赭色的水彩交融中，不同造形的花瓣與枝幹盤根錯節，成為畫作的絕佳構圖，配合其喜於運用快意的面塊與飽和的色彩，讓觀者的視覺豐實而感動。

溫瑞和在南台灣定居超過 30 年，在教學、創作、研究已有一片天，他崇尚自然，著重戶外寫生，畫遍南部的城鄉古鎮，作品充滿懷鄉寫實、樸實的風格。作品〈秋的回憶〉，描寫金門戰地的洋樓，在秋豐瑟瑟的季節，落葉及獨坐庭前的老兵，在廢墟般的紅樓前，顯得蕭瑟落寞，「看萬山紅遍，層林盡染」，畫

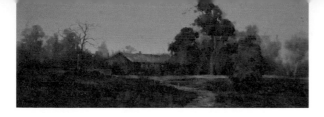

晚紅 • 綦宗涵 • 2017

中意境悄然而起。此作為全開作品，但畫面構圖嚴謹、色彩飽和，用筆輕鬆自然，明暗及層次豐富，技巧成熟穩重。

羅宇成的作品，最常見的是以「海」為系列創作，他常說自己有色弱的問題，所以常以近乎黑白的色系創作，即使慢慢接納色彩，卻離不開「灰」色的狀態，也許這種「灰」階畫面才能反射其心境。作品〈秋夜〉，淡淡的月光照射在海水上，沙灘邊，灰藍的夜空中襯托著一輪明月，其渲染的純熟技法，使得夜空與海面不著痕跡地相連著，由遠而近的海浪由金黃的空曠沙灘，簇擁著極具寫實的大型消波塊，像極了一排「碑林」的海岸守護神，莊嚴肅穆，靜謐而安定。

范祐晟的作品，常見以充滿肌理的基底材表現層次，企圖突破水彩畫的輕薄印象，並以小花小草在空曠的畫面中呈現生命的頑強與力量，其畫面常以空靈的形式出現，運用細小元素或物象點綴其中，此種以「設計」繪畫的形式呈現，成為其創作的特色。此作〈楓境〉，異於以往的作品風格，雖然色彩的運用僅止於紅、黑兩色，與其往年風格一致，然而在構圖上是以一顆巨大的樹頭，對比地上掉落的細小楓葉，肌理的堆疊營造仍然具有相當的正常性與可看性，此作以直觀寫實的技法創作，也是他一種「回歸自然」的原初描寫；作為一個藝術家，定型化的形式常常是一種創作的障礙，年輕的藝術工作者，多嘗試各種形式與技法，就是創造的原動力。

陳俊華的作品，充滿詩情畫意，細膩重疊的筆觸、乾淨的畫面，細微枝葉的描寫，繁而不亂，一幅〈秋天的詩〉，我喜歡其用筆「書寫」的能力，年紀雖輕，卻能掌握池邊小草的生命力，一種欣欣向榮之姿，從邊而上，突入畫心，在半暈染的底色烘托下，細膩的線條成為畫中的主角，色墨相間，墨色交融，清麗秀婉。

陳美華的作品〈明池知秋〉，一陣秋雨過後，一股清涼襲面而至，山嵐映著灰紫的遠樹，與明池清澈無波的湖水，共譜秋天寧靜的片刻。前方澄黃的變葉樹，為畫面帶來秋天的信息。此作「水洗」的技法非常到位，呈現其「致虛守靜」的空靈之美，亦頗能觸動觀者內心細微的波動，亦是創作者面對山林觀察寫生之後才有的認知與體悟。

綦宗涵的作品〈晚紅〉為一水平構圖，此作採「濕中濕」技法，色彩則以灰綠為主調，帶出赭紅樹林及房舍，此作在飽滿的水份中依舊保有畫面的層次感，有別於其作品的風格，快速的色面筆法，俐落的明暗處理，及活潑的點景效果，這在年輕的藝術家中，是很難得的大膽嘗試。

中華亞太水彩藝術協會在理事長洪東標的帶領之下，規畫了一系列「台灣水彩」專題精選系列展，建構了一個讓水彩畫家可以持續發表作品的舞台，繼「女性人物」、「春華」之後，這次以「秋色」為主題策展，也看到協會成員在水彩創作上，多元且多姿多彩的創作展現。後續還有「懷舊」、「他鄉」、「河海」、「山林」…等，匯集各種主題的創作與研究，期待並祝福協會在此領域裡的永續發展及發光發亮。

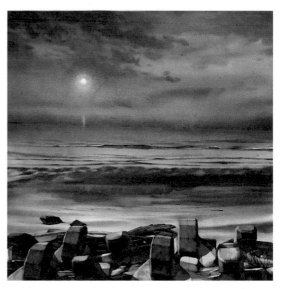

秋夜 • 羅宇成 • 2019

楓境 • 范祐晟 • 2019

邀請藝術家

鄧國清

鄧國強

蘇憲法

鄧國清

Teng Kuo-Ching

1931 出生於湖南省邵陽市
1956 畢業於復興岡學院美術系

曾任
全國重要美展評審委員、復興岡學院美術系主任、台
灣藝術大學美術系教授，教育部文藝創作獎評審委員

現職
中華亞太水彩藝術協會榮譽資深會員
台灣國際水彩畫協會顧問

獲獎
1975　獲中國畫學會水彩金爵獎（國立歷史博物館）
1970　獲國軍文藝金像獎（國防部）

參與國內外重要展出紀錄
2008　「大地之頌 - 鄧國清的水彩世界」 邀請展（台
　　　灣創價協會）
2007　台灣國際水彩邀請展（國立歷史博物館）
2004　鄧國清「自然之美」水彩邀請展（國立國父
　　　紀念館中山國家畫廊）

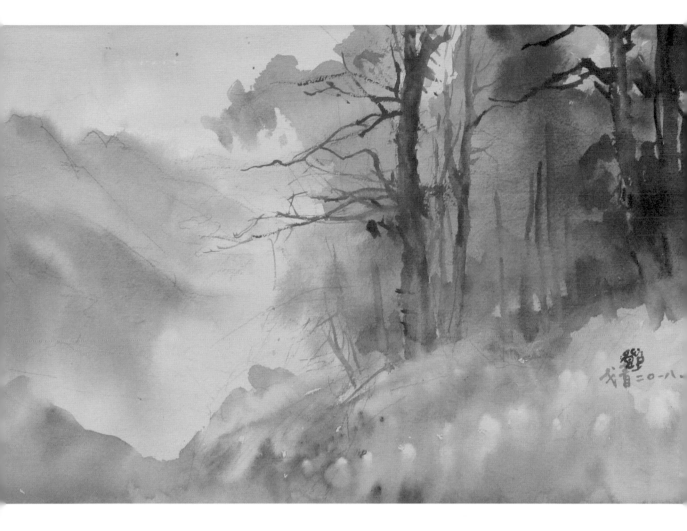

↘ 秋曉
水彩 ・
38 X 52 cm ・
2018

作品說明

雲淡風輕，秋高氣爽，正是旅遊的好
季節，三五知友赴拉拉山做出秋之
旅。

翌晨，薄霧漫天，山前山後都為一層
銀灰色所壟罩，大樹在大霧中搖曳，
剎時遠處的雲杉與前景融為一體，時
隱時現變幻萬千，此時，大自然大有
無色勝有色之美。

鄧國強

Teng Kuo-Chiang

1934 生於湖南，復興崗學院美術系畢業

曾任
國父紀念館、中正紀念堂審查委員
台灣水彩協會理事
台灣國際水彩協會理事
中華亞太水彩協會常務監事
新竹縣市水彩評審委員

現職
中華亞太水彩協會榮譽會員
台灣水彩協會顧問

獲獎
2004　榮獲中華民國畫學會水彩金爵獎

典藏
省立美術館 (小鎮之晨)
中正紀念堂 (八里渡船頭)
國父紀念館 (布拉格之旅)

參與國內外重要展出紀錄
2008　台灣水彩 100 年展
2006　風生水起國際華人經典水彩大展
2003　東京第三次國際水彩大會
　　　(國際水彩畫秀作展)
2001　台灣鳥類世界巡迴展
1992　應邀參加亞太水彩聯展
1973　受聘擔任中國美術研究中心西畫教授

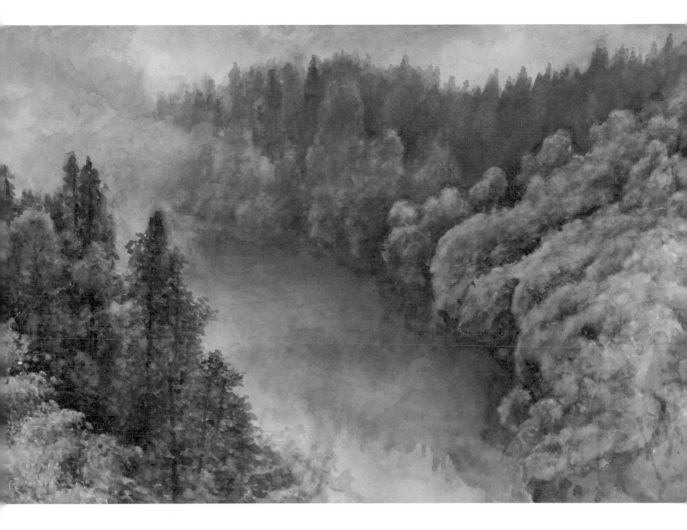

創作自述

早期創作國畫、油畫,近年醉心水彩,其原由有二:
其一:客觀環境無法讓我長期發展油畫;其二:水彩
獨具的韻美,「水」的難以控制,充滿挑戰與趣味,
更深深的吸引我。

從意念的醞釀,琢磨、沈澱,精簡,到作品完成的創
作歷程,無論使用何種媒材,大致相同。但是水彩
難度更高,「凡走過的必留痕跡」,由不得你悔筆。
但是它的特質更令人回味。如何讓「水」「色」交融
的靈動變化,構成了畫面意境之美,是我所追尋的目
標。

徐悲鴻常以「拳不離手、曲不離口」來勉勵學子,勤
學才能精進,「天道酬勤」相信堅持、毅力會讓我更
成長。

↘ 山光水色秋正濃
水彩・
36 X 56 ㎝・
2019

作品說明

我常想畫好畫一定要有好題材,但有
好題材,不一定會把它變成好畫,所
以我要強調它的特色。景中的雲霧遠
近空間色彩的濃淡都是它的特色。

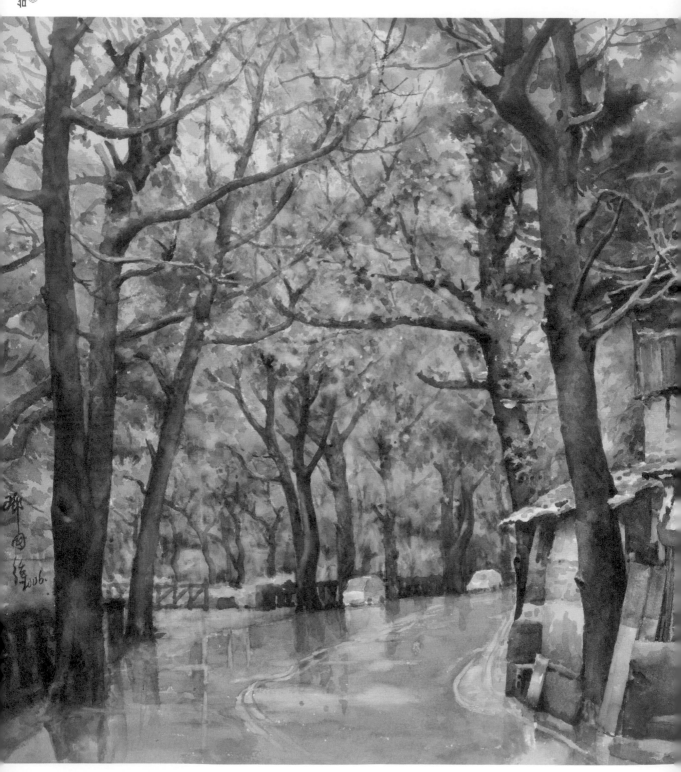

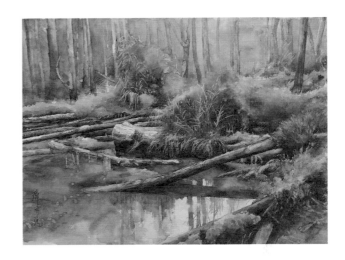

| 1 | 2 |

↘ 1. 蕭瑟
水彩・
56 X 76 cm ・
2005

↘ 2. 忘憂谷
水彩・
58 X 78 cm ・
2011

1. 作品說明

陽明山公園最有名的是花季,前山公
園仰德大道,路旁都是百年以上的老
樹綠葉成蔭,車輛行人來來往往,商
店客人進進出出,好不熱鬧。

很少人注意到畫中這樣蕭瑟的景色,
大樹枝幹稀疏、樹葉枯黃,遊客車輛
絕跡,商店也拉下鐵門,真是冷清淒
涼。

2. 作品說明

畫中的沼澤地是南投山區的堰塞湖,
湖中浮沉著許多朽木枯樹,雜草叢
生,最令人感到奇特的,是那些長年
浸泡在水中的枯木,還能生生不息地
一直延伸到森林深處。

蘇憲法

Su Hsien-Fa

1948 生於臺灣嘉義布袋
國立台灣師範大學美術研究所碩士

現任

國立台灣師範大學名譽教授、中華民國油畫學會理事
長、台灣國際水彩畫協會榮譽理事長、國立台灣美
術館典藏委員。曾任國立台灣師範大學美術系主任
兼研究所所長、長榮大學美術系講座教授、台灣國
際水彩畫協會理事長、英國 London Metropolitan
University 訪問學者。

在繪畫上其所強調的態度，是來自於追尋自我、挑戰
自我之下貫徹始終的精神。以一種直觀現實世界的
心理回應，由外而內感知並訴諸以畫面，以創造替代
重現，將繪畫的精神提高至另一個層次。不論是在寫
景、寫意，甚至是抽象，其繪畫所蘊含的能量，透過
大塊面的色彩與流動的筆觸，暢快地在畫面之中流
轉。透過西方媒材輕快地承載著東方人文素養，濃烈
的餘韻透過呈現象徵性的符號及表徵。極簡的畫面結
構使其富含詩韻，耐人尋味。

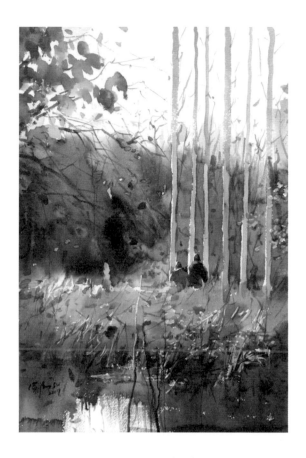

$\dfrac{1}{2}$

↘ 1. 劍橋之秋
水彩・
56 X 38 cm・
2019

↘ 2. 秋楓
水彩・
38 X 54 cm・
2019

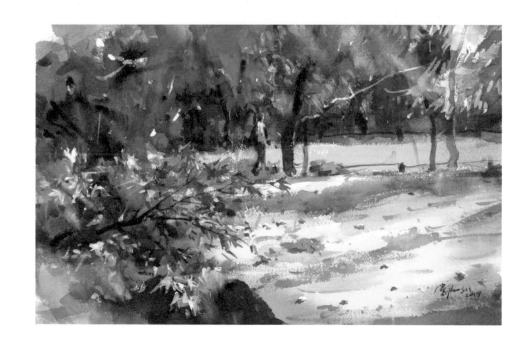

↘ 白楊・水彩・ 38 X 56 cm ・ 2019

薦選藝術家

黃玉梅、溫瑞和、洪東標、陳美華、
張宏彬、陳俊華、劉佳琪、羅宇成、
范祐晟、綦宗涵

參與國內外重要展出紀錄

2018 大觀畫會「淡江大學文錙藝廊」聯展，
並出個人水彩畫冊

2018 「心領意會表真情」水彩畫個展，台北市行
天宮附設玄空圖書館藝文空間

2017 「2017 台灣水彩研究」赤裸告白 - 3，
新書發表簽名會及聯展，台北市吉林藝廊

2017 「彩羽翔蹤」黃玉梅水彩畫個展，
台北市土地銀行館前藝文走廊

2016 「觀心採繪」水彩畫個展，並出個人水彩畫
冊，台北市華南銀行

2016 「韻彩飛場」黃玉梅水彩畫創作展，
南投縣文化中心

2005 黃玉梅水彩畫個展，並出個人水彩畫冊
國立國父紀念館德明藝廊

黃玉梅

Huang Yu-Mei

西元 1945 年
國立臺灣師範大學美術系畢業
任台北市金華國中美術老師至 2001 年退休

現職

水彩畫創作
中華亞太藝術協會副祕書長

創作自述

「秋」總讓人憂思，引發淡淡的哀愁；在大自然裡，
色彩的炫爛總是稍蹤即逝，收藏美景的心更加積極，
但揪結的是：如何將敏銳、澎湃的感觀，轉換成柔情、
理性的的思維。還好，表現的方式可隨「觸景生情」
的感受來揮灑：可狂草充滿生命力、亦可細膩溫和而
婉約。至於題材在日常生活中，俯拾皆是，「借題」
發揮是不錯的辦法；何況「小題」可以大作，「大題」
也能小作，如此一來創作的源泉就涓涓不絕了。

此次受邀為「秋色」專書作畫、敘述創作理念。著實
說：我是個自然主義者，實踐的是，表現「生活即藝
術，藝術即生活」的繪畫本質。因此本次的畫作，還
是以大千世界裡的自然山水，加上禽鳥、動物、人物
等為素材。儘量將原本看似平常的景物，透過縝密的

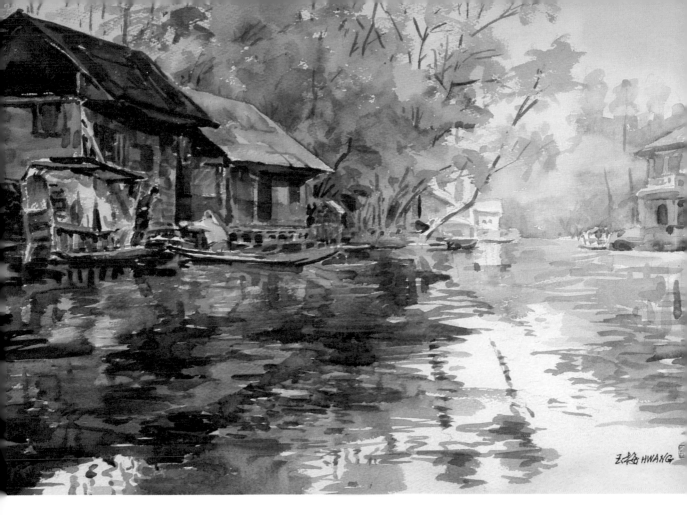

在水一方
水彩 ·
38 X 56 cm ·
2003

思索考量，以嚴謹的構圖及符合秋意來設色。應用寫
實的手法和有別於往常的筆法，力圖表現出豐厚而條
理分明的肌理；用寫意式的線條使景物有風動感；對
於色調的搭配、造型的位置經營、各式美的原理原則
的應用，都儘量做到既能統一，又有富於變化的最高
藝術境界，就是要能做到多方設想不偏廢之意。
經過這些時日的「用心」，心得是： 創作繪畫讓我
增廣見聞長智慧，發掘令人感動的事物孕育我明亮歡
愉的思維，感受到人生是快樂的。人文思想的充實我
有了務實平和的想法，感覺到生活踏實而過得心安理
得。所以我的畫，都是在心平氣和中完成，覺得專心
創作時，內心無比寧靜，情緒平穩又祥和，這是享受，
更是養生。

作品說明

在印度邊境的香格里拉，當時到訪時
適逢戰爭狀態，百廢而不興，美景中
的淒涼，惋惜多於贊嘆；雖是如此，
人們仍照常的生活，安靜而認份，缺
乏政府的關照，到處顯得破舊而髒
亂。但在煙雨濛濃的清晨，或是陽光
閃爍的午間，甚至深夜籠罩的星空
下，那種迴腸盪氣的氛圍，深印在腦
中，至今仍未能忘懷。

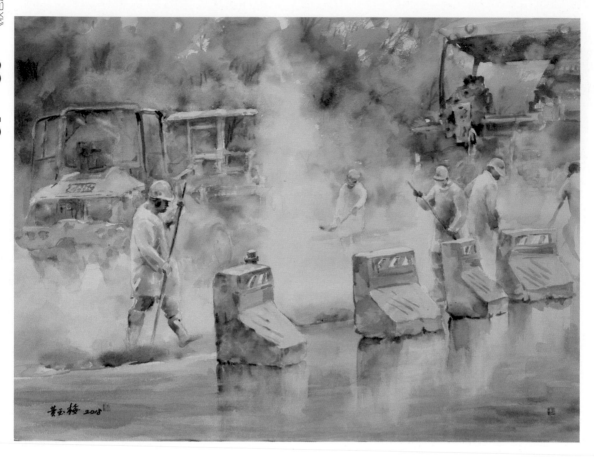

1 | 2

1. 勤奮工作生活忙
水彩 ·
56 X 76 ㎝ ·
2017

2. 神話故事
水彩 ·
76 X 56 ㎝ ·
2005

1. 作品說明

雨中出遊巧遇施工，前進緩慢；見熱騰騰的柏油遇水，冒出陣陣的白煙，工作中的人們、工程車，隱隱約約的呈現眼前，霎是好看！深印心中：不忘記畫此圖留念，感謝做事人的辛勞。

2. 作品說明

開了透光天窗的鄉間食堂裡，進門的空間擺置早期的牛車，上面放滿了在地的食材；但新鮮的原味，抵不過光影變化的迷人，先欣賞捕捉映像，當然不忘拍照存檔，回家好好的創作，心想一定會是一幅「好」畫。果不其然，它得了南投的「玉山獎」水彩類優選。

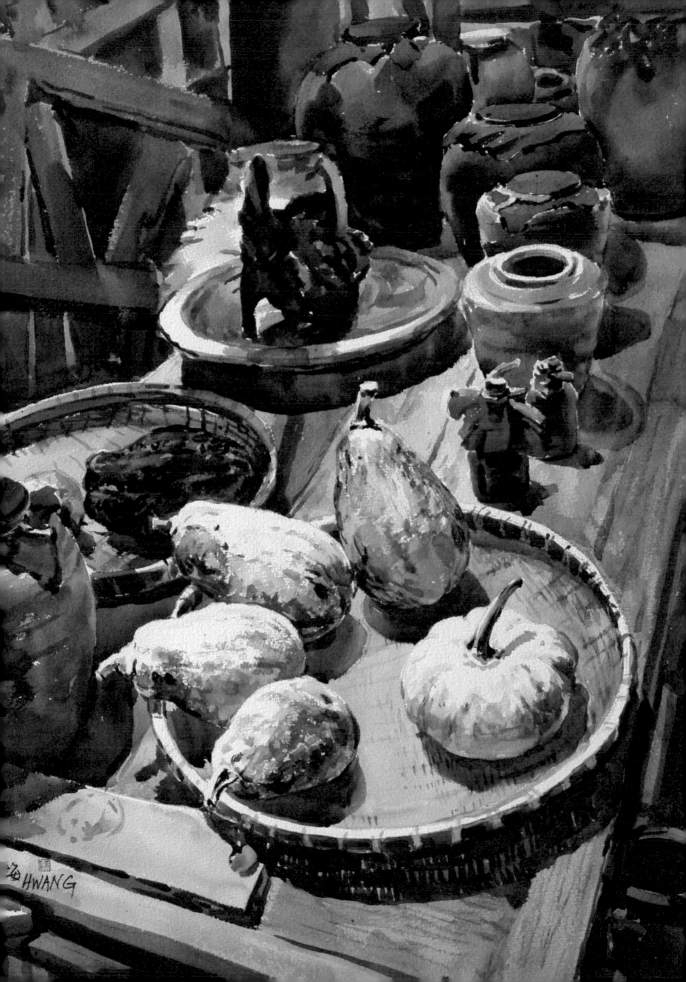

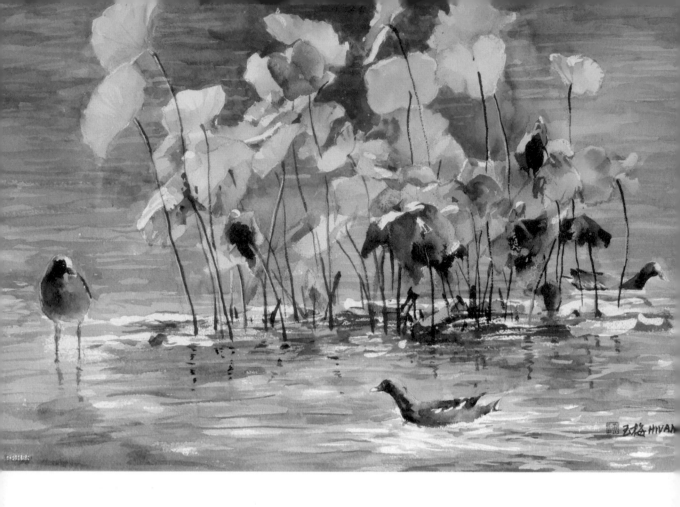
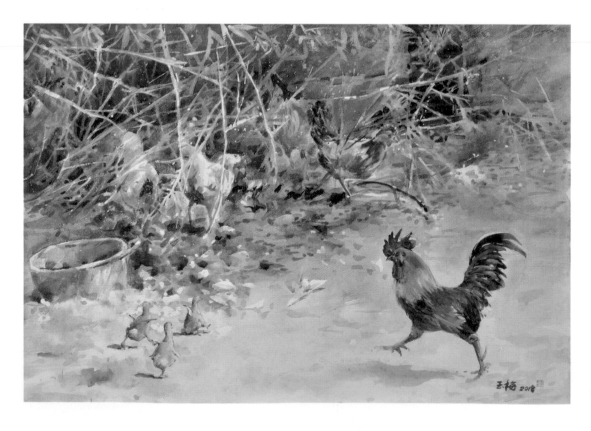

```
1 │
  │ 3
2 │
```

↘ 1. 暖流
水彩・
38 X 56 cm・
2015

↘ 2. 悠然嬉戲樂無憂
水彩・
56 X 76 cm・
2017

↘ 3. 瑞芳晨
水彩・
56 X 38 cm・
2017

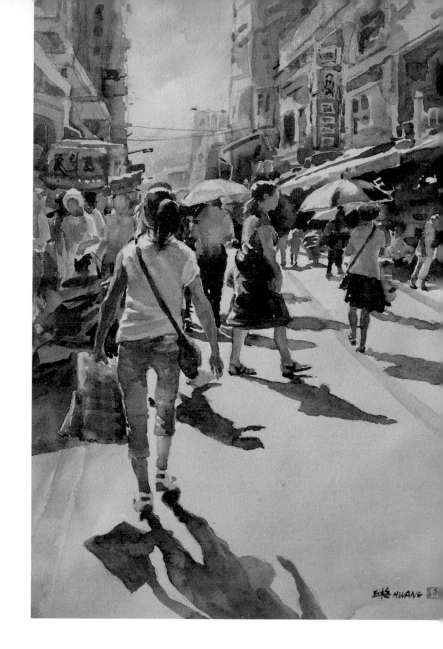

1. 作品說明

秋意乍現，變黃變老的荷葉枯枝，
在陽光的映照下，依然展現綽約的
風姿，令人不禁目不轉睛留連忘還；
紅冠水雞更是圍繞它，追逐嬉鬧玩
得不亦樂乎，看著看著，心中一股
暖流油然升起。

2. 作品說明

大公雞不畏秋老虎的威力，逗弄小
鴨嬉翻天；怕曬的雞仔躲入竹欉裡，
稀疏的枯葉聊勝於無；無憂的生活
透著幸福，祥和的畫面表現和平，
如果人生如此夫復何求。

3. 作品說明

臺灣的秋天，艷陽依然高高掛，夏
裝也就換不下。
清烈的晨光照映，行人的身影豐富
了街道，顯出人氣的暢旺，一天就
在這樣的熱鬧氣份中開展。快速移
動的人們，讓多彩的衣著在陽光照
耀下繽紛而神采飛揚。使得這幅生
氣盎然的景像，好似萬象得以更新
且充滿希望。

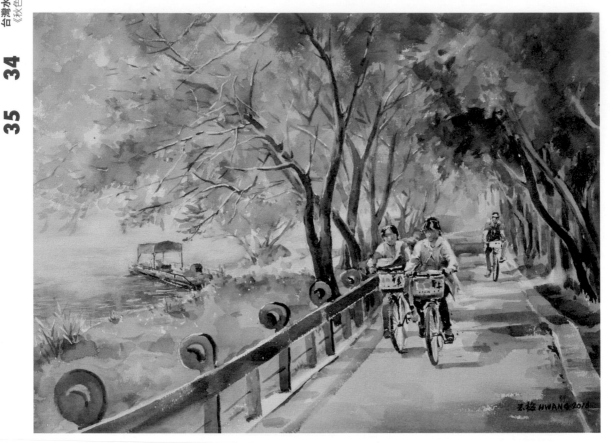

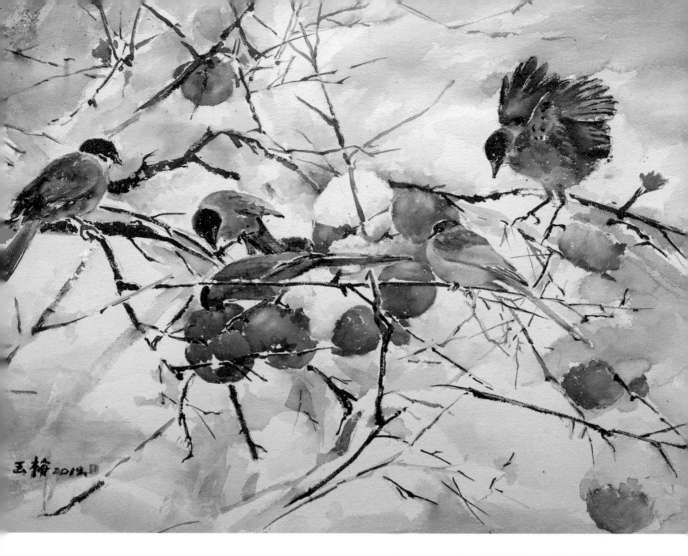

1. 作品說明

故鄉南投的日月潭國際知名，確實也是可遊的好景點。初秋的環湖道上，不管是走路或騎單車，皆可悠然自在卸除壓力與趕走疲憊，迎著清涼的微風吸著鮮甜的空氣，在樹蔭與湖水的環抱下，真可忘憂而心情舒暢。找時間去走走吧！

2. 作品說明

收割後，田裡灑了油菜花種子，轉眼間就欣欣向榮的長成了，足以做為下次稻作的養份。所以翻土工作就得馬上要進行，你看！大家都已準備好，也各就各位了；前景中的大剪尾與遠處的小白鷺相互揮映，清新空氣裡有著草香，遼闊的田野任「眼」遨翔，心靈也跟著純淨許多。

3. 作品說明

鮮紅的果子在白雪的映對下，顯得鮮嫩多汁，且更加美味可口。藍色的鳥兒穿著羽絨衣，優雅從容的進食，天氣雖略顯陰霾，但紅色溫暖藍色舒暢，此畫作就有表現出令人心曠神怡的「佳境」了。

1
—
2

1. 探訪深秋
水彩 ·
56 X 76 cm ·
2019

2. 迎風招展
水彩 ·
56 X 76 cm ·
2019

1. 作品說明

代表蕭瑟的褐橙黃色，伴隨微風吹過林間的景像呈現，感到透心的涼意不覺滲入體內，但又被黃橙橙的樹葉所暖化；穿過樹梢的光點閃閃爍爍，好似歡迎人們的到來；畫中人物表現探訪的意志堅定不疑，步伐也就變得輕快而迅速，彷彿還可以聽到口哨聲呢！

2. 作品說明

河邊的沼澤地，長滿了開花的蘆葦迎風搖曳；本屬鳥類的棲息地，但野鹿也來湊熱鬧，可愛的模樣猶如美少女，生澀嬌羞叫人愛憐；黃色金光洒滿大地，濃濃秋意發人深省，人生之路真的值得用心來走。

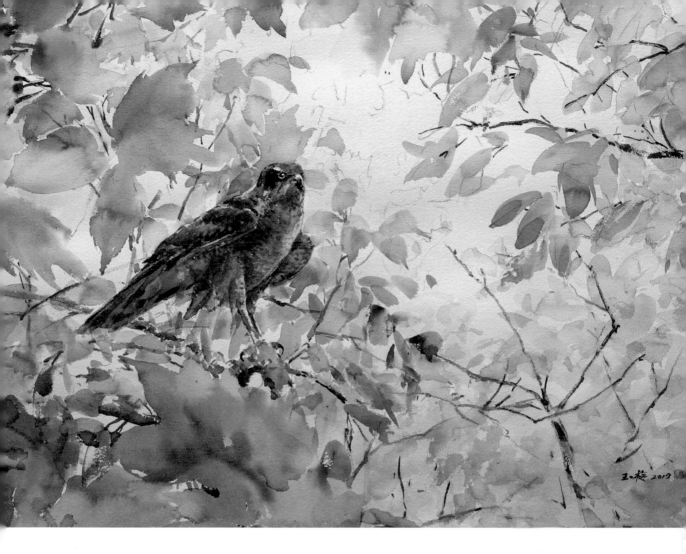

↘ 3. 登高遠眺
水彩 ·
56 X 76 cm ·
2019

3. 作品說明

葉子變了色，代表季節更替，大地
又換了套彩衣。但鷹科的鳥兒依然
故我的，站在高高的枝頭上，用銳
利的眼光俯瞰，靜待地面的獵物，
發出微些的動靜，立刻飛沖而下，
運氣好的話，能到手擒來，食物就
有了，這是自然的現實。
景色的變化，時光的流逝，人們會

因感觸而產生情愫：吟詩、作畫、
為文歌頌；這是人類與其他物種的
不同之處。

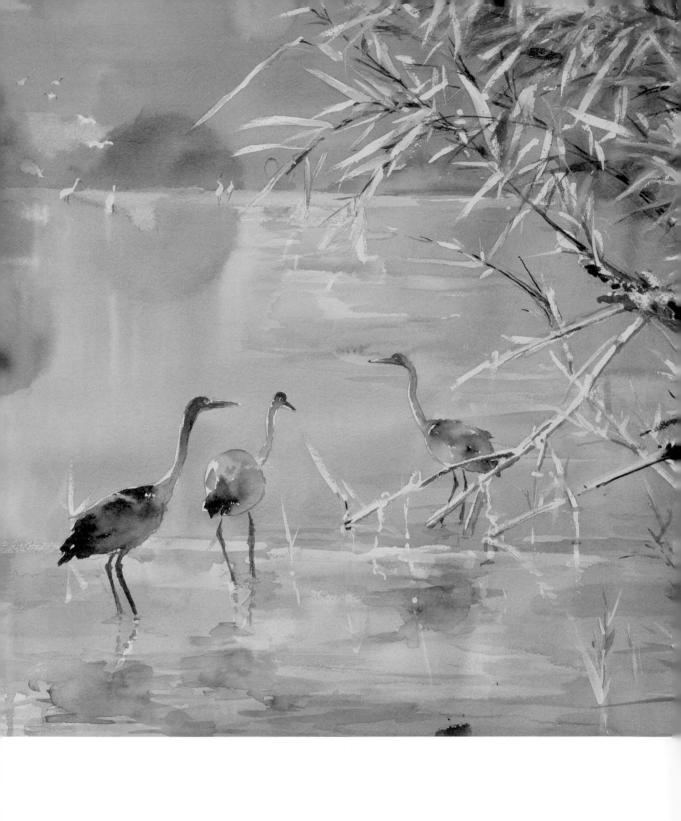

1. 作品說明

在海邊的水塘裡，藍天映照風平水
靜，高蹺鴴一邊覓食一邊嬉鬧，可
愛俏皮的身影，反照上在水面上，
好一幅動人的圖畫，令人心中不覺
湧現「夫復何求」的幸福感。

2. 作品說明

千里迢迢飛翔，尋覓避寒過冬的棲
息地，台江國家公園區正是最佳的
歇腳處；停留期間，悠閒享用豐盛
的美味外，沐浴、戲水，展翅迎陽
溫馨滿懷，生活好不確意。

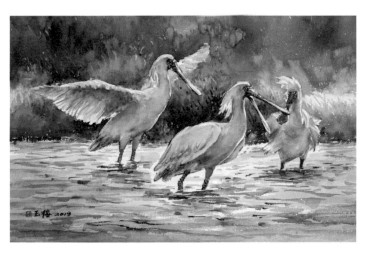

作品說明

2012 年的深秋，天氣轉涼，亞太的伙伴們，在洪東標理事長的帶領下，到了藏匿在中橫崇山峻嶺之中，帶著傳奇色彩的一條溪流－畢祿溪。在濃濃秋意的季節，總是會肆意撥弄著追楓族的心弦 感受荒野的呼喚，翻山越嶺，專程上山捕追五彩繽紛的山林楓火 !!

步驟 1

參據照片，先用 4 B 鉛筆（較軟不必用力，輕重也好控制，更好擦拭）在 Arches 水彩紙上打稿，完成後再用遮蓋液將樹林透光處、及高光反射的物體部份覆蓋。使用時，先將筆毛淫水沾沾肥皂，再沾上適量的遮蓋液來使用。停筆時立刻將筆放入水中，避免乾後難清洗。

步驟 2

等遮蓋液乾後，將紙張固定於畫板上。先全張淫水，八分乾時再薄敷一層底色：顏色與明度的變化，依畫面表現的需求而定，空出留白部份更是重要。（此畫中水與水彩顏料大約 8：2 的份量）

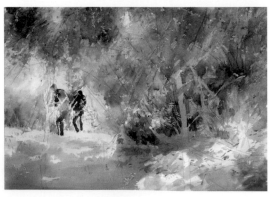

步驟 3

再將畫面上較暗的地方，上第二次色（水與顏料是 6：4）。用色原則上是用與底色類似的較低明度色彩，除非故意，對比疊色較難有好效果，但用底色和對比色以適當的比例調過之色，則另當別論。總之儘可能使用多色混調的「合適」間色。

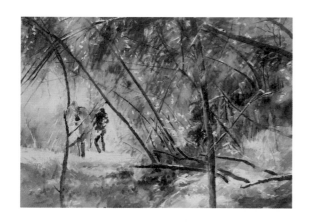

步驟 5

等第二次上色完成，畫面全乾後，去除紙上的遮蓋液，就可繼續作畫，此後可依畫面的需要，做部份的溼水動作；接著仔細但輕鬆的描繪事物的紋理營造質感。明度的變化靈活應用，凸顯畫面有前後遠近、左右均衡的三度空間表現。

（建議水與顏料為 3：7 或 2：8）

↘ 秋色宜人
　　水彩・

完成圖

此為最後的修飾，強調主題，整體的節奏感，相互的照應與協調，想的多畫得少，追求達到您想要的理想畫面。完成後還要多擺放些時日，不時多看看、小改改，滿意了，就可簽名完工。

獲獎

2005　第十七屆全國美展水彩 - 第三名

1993　教育部文藝創作水彩類 - 佳作

1978、1979 連續獲得文藝金錨獎水彩首獎兩次

參與國內外重要展出紀錄

2019　參加義大利 Fabriano 水彩嘉年華會
　　　（現場演繹）

2017　台日交流展於台南奇美博物館（現場演繹）

2016　參加第二屆馬來西亞國際美術雙年展

2015　高雄大東藝術中心 世界百大水彩名家聯展
　　　（現場演繹）

高雄文化中心個展共十八次

屏東文化中心個展共三次

溫 瑞 和

Wen Jui-Ho

西元 1951 年
政戰學校藝術系

創作自述

對於繪畫，不管是水彩、油畫，我都保持相同的看法，
亦即注重結構、虛實、塊面、空間、厚度、色彩、明
灰暗。畫面的結構是最重要的，自始至終都要讓面的
結構很強；虛實是營造主題的要件，主角要實，配角
要虛，「實」處要明暗差距大、色彩最豐富、層次最
多；「虛」處則相反。塊面始終是作畫的基本，任何
物件皆以塊面去看，避免過度細描。

厚度是指塊面的層次多，而非顏色的厚薄。至於空間
感是極重要的，不管是寫實、寫意、分割或抽象，都
要有空間感。至於黑、白、灰是畫面不髒、不灰、不
死板的條件，其中黑、白約佔 20%，其他灰調子佔
80%，黑白灰缺一不可。有了以上條件，畫面就可以
表現得活潑、不細膩，有一定的水準，這是繪畫的觀
念。

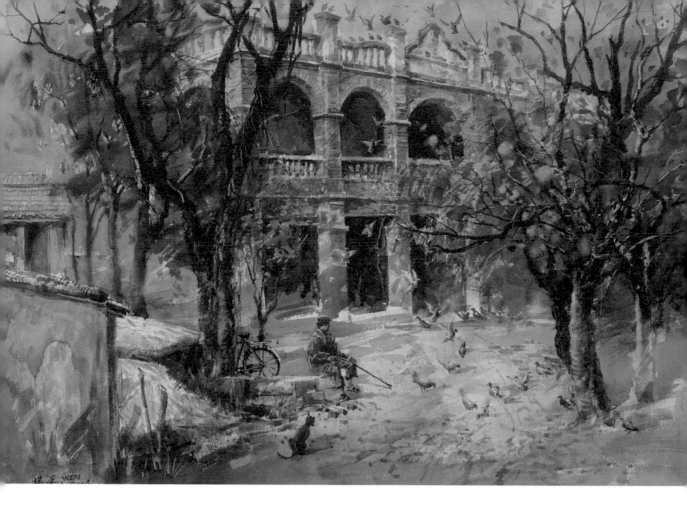

作畫態度方面，我抱持的是：
（一）要有始有終，當落筆的一剎那，就已知道結果。
也就是構圖時，就已經先有了整幅畫的作業步驟，從
何起筆？如何鋪色？何處事先空白（尤其水彩畫）？
如何疊色？如何整理？這些都要在心中事先規劃好。
（二）作畫過程要心理準備，初期 80% 是處於不確定
的，20% 才是可掌控的。當落筆的一瞬間，紙上的
色彩隨著濕度像野馬般的狂奔，有時會有意想不到的
好結果，有時也會不如人意；最後不管如何，總要在
計畫中將它導入良好的結果中，所以最後審視畫面
時，就按部就班的去整理。
繪畫是很自我表現的一種藝術，所以要多思考、多畫
內心看到的，成熟的畫家要懂得在畫中補充眼睛看不
到的東西。

作品說明

早期的金門，一批在外地經商者，返
國後蓋了一批批洋樓，經八二三砲戰
後，逐漸摧殘凋零，曾經繁榮一時的
華貴大樓頓時成了廢墟。
秋風瑟瑟的季節裡，一位老兵獨坐在
屋前，望著保持完好的拱門、窗口，
憶及陳年往事……縱有千金，縱有千
金，千金難買年少……
一隻老貓在草皮前，數算著庭院中的
飛鴿，振翅的聲響，伴著秋風吹拂的
落葉聲，秋意濃。

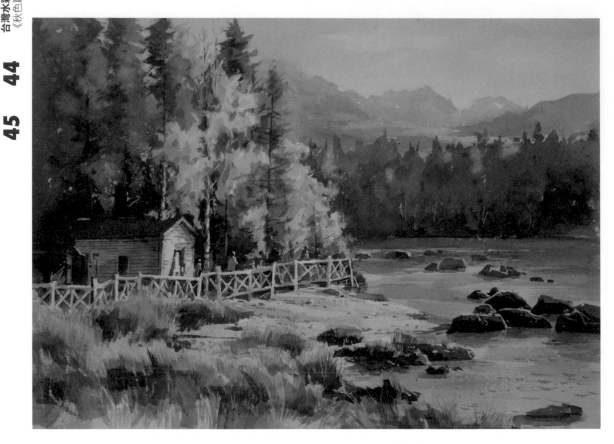

1 | 2

↘ 1. 喀納斯之秋
水彩 ·
39 X 55 cm ·
2019

↘ 2. 運河之秋
水彩 ·
76 X 55 cm ·
2015

1. 作品說明

新疆的喀納斯地區，最西北的邊疆，是遊牧民族的故鄉，入秋以後，天蒼蒼、地茫茫，牲畜轉場、野雁南飛、大地一片金黃。

喀納斯湖是中國與哈薩克、俄羅斯的界湖，秋天時，白楊樹也由綠轉黃，走在湖區，風吹涼意，湖水青青。黃色沙灘，可見湖水漸退的痕跡，湖中的大黑石也漸漸浮出水面，等待來年春天，溶雪的時刻，湖水才能滿載。

遠山、遠樹的暗藍色，映出金秋的楓樹和沙灘，是我畫這幅畫的精神所在。

2. 作品說明

南法安錫，是人口密集的小城市，有新城、老城、老市集，有山、有湖、有運河，是宜人居住的好地方。湖畔雖美，我卻喜歡流經老城的運河。運河的水直接注入湖中，流經之處有老房舍、老橋及著名的古蹟 -- 水牢。

我選擇了一座老橋當作主題，橋上也是市集，高聳的老建築，紅、黃、綠、藍色 倒映在水中，甚是美麗，這景象確實打動了我作畫的心境。

我把主角區的老橋、高聳的建築和水中倒影，仔細的以色塊縫合，一大片藍色的天空加入兩隻飛鳥，其他地方都虛而化之，不重要了。

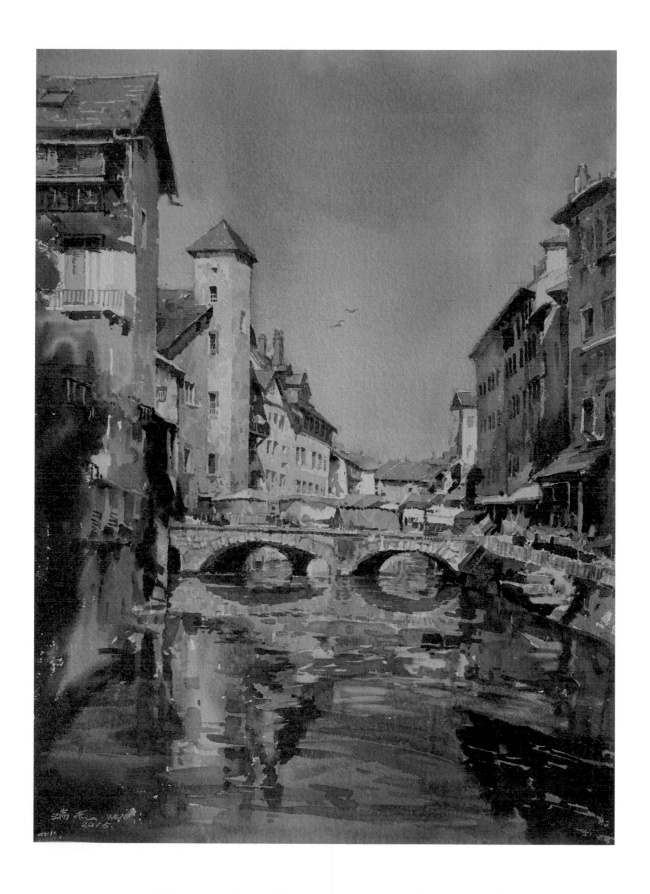

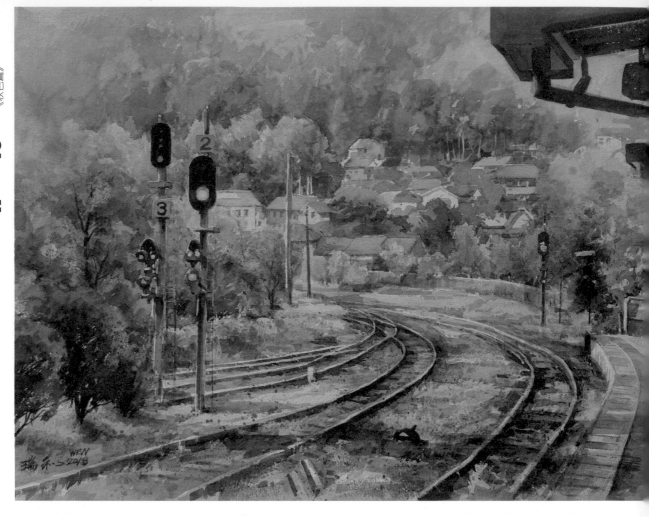

1　2

↘ 1. 秋之驛站
水彩 ·
54 X 76 cm ·
2018

↘ 2. 秋水
水彩 ·
76 X 43 cm ·
2017

1. 作品說明

驛站兩側，暖暖的陽光照在紅黃的樹上，入秋時節整個大地色彩豐富了起來。

順著鐵道望去，轉角處，小村已在眼前，曾經認識的她是否還在？人生能有幾個秋，秋天總會引起思念。

火車笛聲響著，就要進站了，載著思念的人，還是載滿了秋天？

此幅畫滿場黃色樹林，遠處山邊也是房舍密集的小村，畫面物件密集，為了營造賓主、空間，我以冷暖色區分遠近，以虛實劃分空間，鐵道由近及遠的透視感，就是月台、小村的呼應媒介。這樣以密集色塊襯出前景的畫面，是我所期望的。

2. 作品說明

杉林溪是台灣的避暑勝地，海拔不
高，車程亦不遠，是我極喜歡的地
方，山美、樹美、水更美，如詩如
畫。

秋天裡，溪水漸少，但更覺清透，
溪畔的樹林逐漸轉黃，楓樹也紅了
起來。

石井磯更是杉林溪最宜人的所在，
溪畔的大岩石堆砌兩旁，青灰色中
帶著綠意，當陽光照射溪畔，近樹、
遠樹冷暖相映，甚是美麗。當楓葉
搖曳，伴著溪水漣漪，畫面立刻生
動起來，風聲、水聲、鳥叫聲，交
響著整個秋。

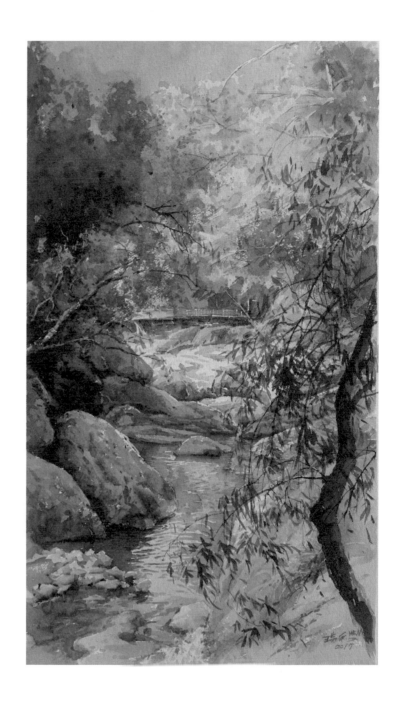

1
| 2
| 3

1. 作品說明

義大利北方科摩有座人字湖，湖水清澈如鏡，湖畔別墅林立，是宜人居住的地方。 岸上的黃葉、山景，是迷人的色彩，但我將它虛化了，我把焦點落在湖中，這個湖中布滿了大小遊艇，看似平靜的湖，頓時熱鬧起來了，尤其前景並列的幾艘遊艇，藍色色塊十分醒目，整個船的造形十分明確，漂盪湖上的模樣，讓人想多看幾眼。

強烈的陽光，增強了畫面的色彩感，我很喜歡水的倒影色彩，它顯示著岸上顏色的真實感，漂動的水影充分表達了整個秋天的真實感。

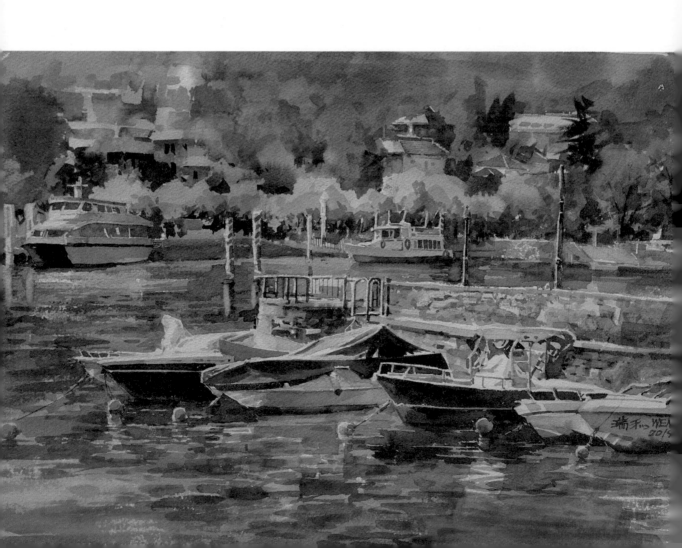

2. 作品說明

入秋的科摩湖，真是艷麗動人，震懾人心。

岸上秋林紅黃交織，像是編織的毛毯，感覺綿綿密密，住在林中的人們，如同森林中的小白兔，忽隱忽現，宛如童話故事。

湖中數艘白色遊船，左側搭船的艦橋和藍白圖案的綁船大柱子，直立在湖上，和右側白船相呼應，所有的細緻處盡在其中。

但最吸引我的，反而是湖水。在一片秋黃、白色的氣氛中，倒影應是相呼應，然而奇特的是秋水不為之動容，呈現一片青藍色。

3. 作品說明

新疆禾木村，是廣大草原的最西北角，也是白樺林的故鄉。禾木村聚集了一群耐旱、耐冷的少數民族，居民均以遊牧為主，居住的是木造房舍，很有特色。

村莊流經的一條大河就是禾木溪，溪畔自然生長的白樺林，反而是這兒最引人逗留的地方，秋天的白樺林由綠轉黃，落葉掉滿地；最後一片白色的樺木林，加上白色溪石相伴之下，強烈的光感，確實感動了我。這幅畫是在 2017 年中日水彩畫展時，現場揮毫的。

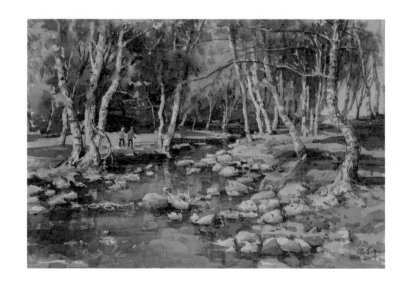

1 | 2

1. 作品說明

2015 年 10 月我曾與一批畫友深
入到河南西泰山，那是鮮為人知的
山區，我們深入當地農村，赫然發
覺，這是非常安靜，且風景秀麗的
地方。

因為是秋天，滿村黃葉是必然的，
然而最吸引我的並非黃葉，而是土
磚的農舍，木造的小屋，木圍籬，
以及石塊砌成的圍牆。

暖暖的秋陽下，稀疏的黃葉中，隱
約可見藍色的遠山，農舍轟立在山
和溪流之間，這兒應該會是觀者目
光的焦點吧！

2. 作品說明

這是日本關西的秋天，日本的楓葉
特別深紅，艷麗到極致，特別吸引
大眾的目光，我把焦點色彩放在中
景，這兒的楓葉紅到發紫，還好遠
處楓葉刻意淡化成灰紫色後，整幅
畫的焦點顏色就落到中央了，中間
那棵半紅半綠的樹，倒是獨立而醒
目，打破了紅的世界。

前景灰綠的草原，讓穿越的溪流、
小路顯得格外明朗，路上兩位行人
竊竊私語，似乎驚嘆這奇妙的境
界，溪石無言的站立溪畔。

1. 作品說明

這是荷蘭羊角村一角落，這乾淨而
透明的小村，古樸又優雅，小村水
路互通，家家戶戶都是漂亮的庭院
老屋，草皮青綠，又有圍籬、樹木
襯托著，充滿詩意。

用透明水彩表現這樣的場景是最恰
當的。為了顯現清透的畫面，特意
將紙打濕，大筆揮灑略帶雲氣的天
空，連遠樹、中景的樹都以濕畫法
為之。

我喜歡這款細膩而古樸的老建築，
但為求清透，我還是用大筆描繪，
不加細節，透明的水影也以大筆縫
合完成，只有幾棵大樹用了較細筆
法描寫。

全畫面都以綠色為之，只有大樹及
老屋用了咖啡色和橘紅，算是帶出
了秋意。

2. 作品說明

江西婺源素有中國最美鄉村之名。
依山傍水的小村在婺源有數百處，
每當秋來臨時，可見家家戶戶都
在大院子中曬稻子，或以竹子編成
的大圓盤在窗口曬種子，俗稱「曬
秋」，為農村特有的秋景。

秋收代表的是一種成就，在農忙之
後就要開始過冬，冬天萬物不長，
人的活動也漸停滯，就靠秋收的
物資度過一年。所以秋收時是忙碌
的，是辛苦的，也是歡樂的。

步驟 1

快速以 2B 鉛筆將構圖確定，隨後將畫紙打濕，以少許土黃將天空、草皮（含遠山）打底，並以淺藍色鋪上湖水。以鉻黃鋪前景樹林，圍籬及房舍完全留白。

步驟 2- 本階段重點主要整理遠山遠樹。

遠山只要以極淡的顏色再次將山之層次加強，要留意將較近的山頭平原處空好。遠樹叢雖然如剪影，卻應區分樹的高低、大小及疏密關係，避免死板。

著色要用大型圓筆，以充分的顏料和水，輕鬆塗刷（主要以深藍、咖啡色混合），趁紙未乾時，以深藍二次點滴，成為較深的變化。

步驟 3 本階段畫近方樹及房舍。

以橘紅、土黃色將近樹之暗面鋪陳，並以藍色、咖啡色畫樹葉的暗面，左方樹的暗影以鈷藍加咖啡色，趁紙未乾時，大筆塗寫（咖啡色佔大量），但仍應注意空出房舍及籬笆。

步驟 4

將沙灘上的草叢用土黃、淺咖啡及少許綠色，畫出較暗的層次，後將沙灘及水中暗色石塊逐次完成。（草叢及石塊特須注意明、灰、暗層次及遠近大小和"之"字形之韻律感）。

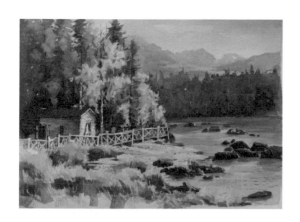

步驟 5

再次由遠山、遠樹、近樹加強層次,並將房舍細部、
水面層次、水中倒影,逐次完成。此外,沙灘也應以
褐色、淺藍加強凹凸感。

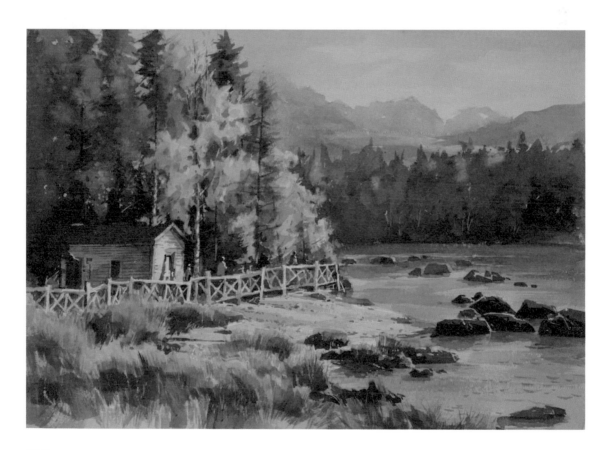

步驟 6

「精進、整理、修飾」,任何一幅創作畫,由起筆、
加筆到完成都有順序,由理性結構→感性鋪色→理性
整理,作品難免有些許欠完整處,所以最後要觀察,
將畫面中之賓、主關係調整到虛實分明。

現職

中華亞太水彩藝術協會理事長

台灣國際水彩協會理事

玄奘大學藝創系講座助理教授

國父紀念館、中正紀念堂水彩班教師

水彩資訊雜誌發行人

「水彩解密」系列專書總企劃

「台灣水彩主題精選」系列專書總企劃

曾任

十七屆全國美展評審委員兼評審感言撰稿人、高雄
市美展

新北市美展、南投縣玉山獎、大墩美展、苗栗美展、
新竹美展，礁溪美展評審委員

2018　IWS 馬來西亞國際水彩大賽評審

2016　台灣世界水彩大賽策展暨評審

洪東標

Hung Tung-Piao

西元 1955 年

臺灣師大美術系畢業

臺灣師大美術研究所碩士

從學校退休之後，繪畫幾乎就是我的生活，記得海明威說過的一句話：「態度真誠，故事真實，寫出來的就是好文章！」，繪畫不也是如此嗎？關維興大師也說：「最好的繪畫作品都是來自於生活的體驗」，生活在這塊土地上，體驗未必深刻，但是當你去描繪祂的時候，情況完全不一樣，2003 年開始，我再度熱愛寫生，重新回到學生時期揹著畫架，坐在堅硬的石頭上，感受帶有海味的風和溫度，聽著樹葉在風中的呢喃，路人的閒言雜語和狗吠雞啼，看得仔細望頻繁的一筆一筆畫下這塊土地上的形與色，我將自己置身於畫中，畫下自己，讓自己就是畫中那一個探索這塊土地的人，循著步道走入畫中；中國水彩大師黃鐵山的一句話：「靜物畫貴在奇特，人物畫貴在感情，風景畫貴在意境」。所以我常跟學生分享的一句話：「要畫的是境，不只是畫景」。

↘ 十月山崗
水彩 ·
38 X 54 cm ·
2018

創作自述

屬於秋的風景，多年前讀鄭愁予的詩「編秋草」

試看，編織秋的晨與夜。像芒草的葉簶，

編織那左與右，制一雙趕路的鞋子。

看哪，那穿看晨與夜的，趕路的雁來了。

我猜想，那雁的記憶，

多是寒了的，與暑了的追迫。

體會了「秋」總是讓人詩興大發，畫家則是畫性大盛，中國傳統中的詩「秋」意更是濃厚，蕭瑟和空靈，孤寂和寧靜總帶有詩意，是中國美學不可或缺的養分。在台灣四季如春，但也未必是四時草木皆青，仔細觀察仍可發覺大地植被在生命更迭中色彩的變化，近年來秋芒是我對台灣這塊土地的偏愛，源自我到新竹兼課開始，每逢秋季行車經頭前溪映入眼簾的那一片白茫茫河床景致，後來在台灣的幾處河川中多有與芒花邂逅的深刻體驗，不自覺的愛上了他。

作品說明

從淡水的老家遠眺大屯山脈，在入秋十月的蒼茫大地，隱藏著各種植被的色彩變化，呈現出帶著淺褐色調的綠色原野，創作時，我不斷地以噴霧器補充水分，在保有大量水分的畫紙上讓顏色自由擴散，再以較濃的重色重疊暗處，讓山巒保有柔潤的山形色彩和厚實的結構，微乾時在山腰以清水撞出山嵐，最後在畫面上洗出亮處的屋宇，並以不透明色染出炊煙和鐵塔。

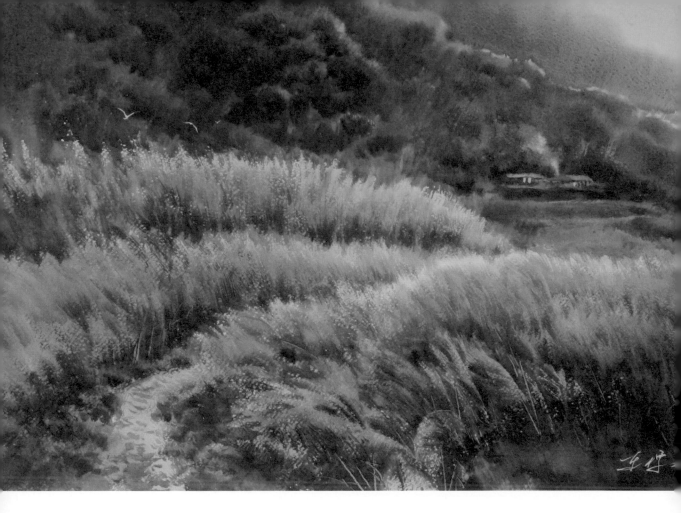

1. 作品說明

炊煙升起，我總覺得有正向的動
能，意涵的是家的幸福，是溫飽的
生活，所以我喜歡在畫面上加上炊
煙，尤其在清晨或黃昏的鄉野間，
是動態的元素讓畫面上更鮮活了

2. 作品說明

在盛產筊白筍的三芝山區，我目睹
秋收後的筍田，殘枝敗葉依然浸泡
於水田中，水田映著藍色天光，水
鳥飛翔其間覓食哺育幼鳥，這裡是
生命的終點，也是時序循環不斷的
逗點，是生生不息的起點。

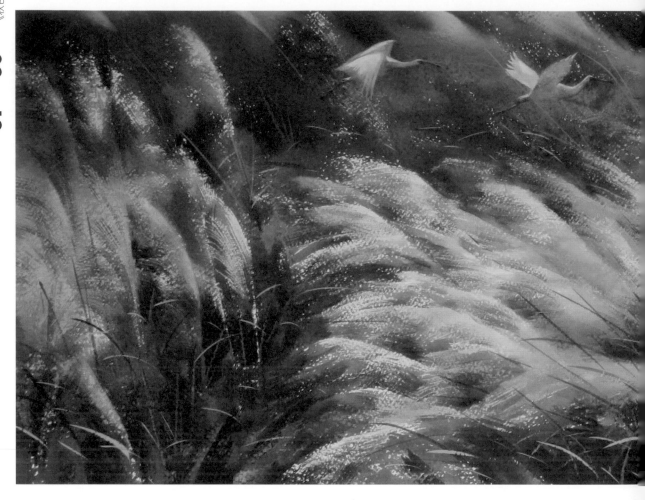

1 | 2

↘ 1. 秋風迎遠客
水彩 ·
28 X 75 cm ·
2018

↘ 2. 迎風飛翔
水彩 ·
28 X 55 cm ·
2018

1. 作品說明

從台江國家公園參訪回來，心中一直掛記著這一群嬌客，萬里遷徙為的是延續生命，所幸台灣寶島的環保意識抬頭，每一年秋末我們便準備迎接這群貴客，我目睹芳蹤，牠們不在林間停留，只在水域生活，雪白的羽色在水澤，在林間都是焦點。

2. 作品說明

是黑面琵鷺的系列連作，秋末冬初的貴客，也是印証台灣在生態保育的成就。

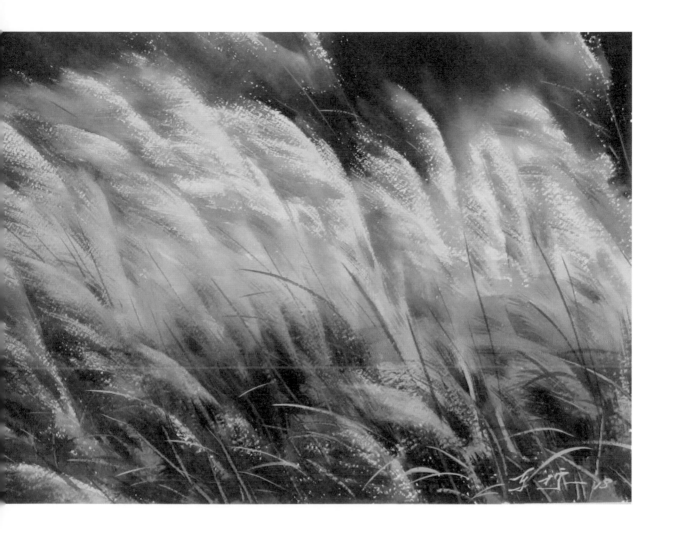

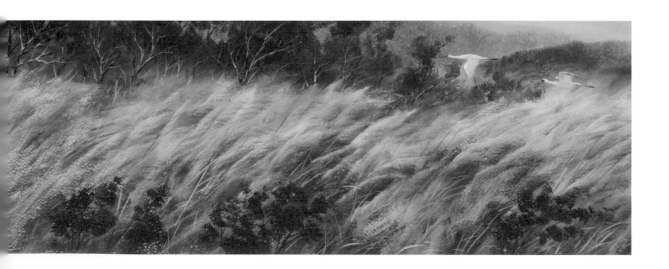

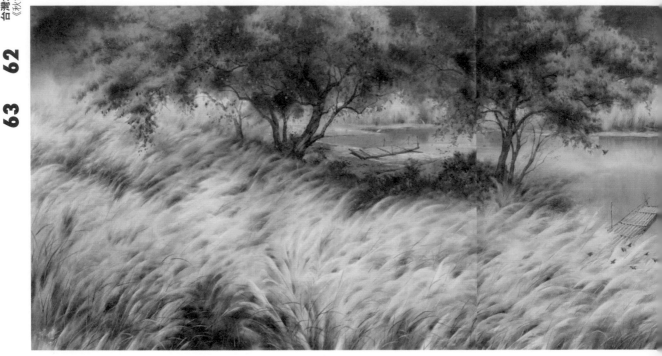

1
———
2

↘ 1. 寧靜時光
　　畫布水彩 ‧
　　91 X 119 cm X 3 ‧
　　2019

↘ 2. 雀群與芒花
　　水彩 ‧
　　28 X 38 cm ‧
　　2018

1. 作品說明

「寧靜時光」是一幅純粹造景的作
品，參酌新竹頭前溪溪畔的照片，
構思出一處私密性極高的水潭，在
意象著漁人遠離去後閒置的竹筏，
在溪畔的時光中，水鳥在水潭邊肆
無忌憚的嬉戲飛翔，在無人類干擾
下狀似寧靜，實則是一個喧囂不已
的禽鳥天地。

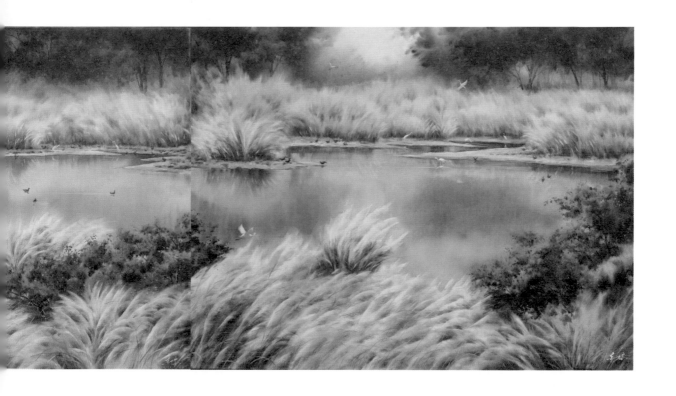

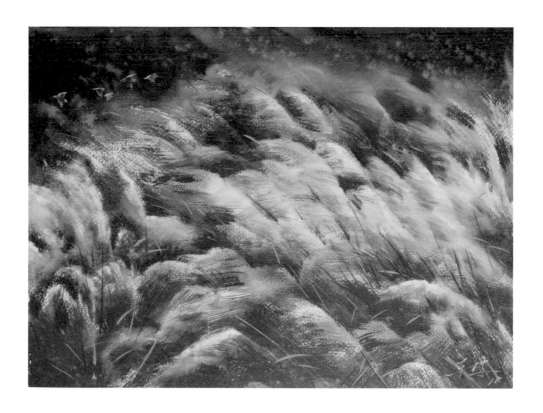

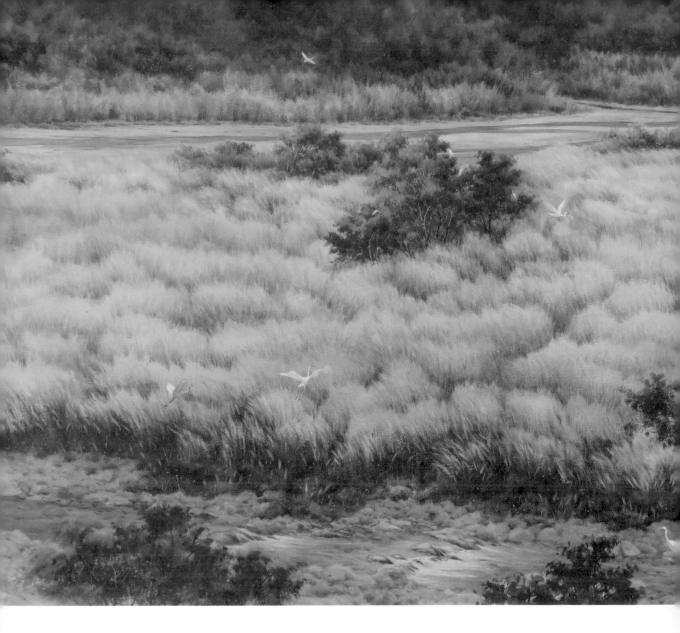

1. 作品說明

時序進入九月以後，天氣逐漸轉涼，秋收的氣氛漸濃，台灣的芒花季節就展開了序幕，首先是甜根子草登場，河床上的甜根子草是「禾草」的禾本科植物，主要分布在河床砂礫地上，九月中秋節前後開花；花穗剛抽出來就是純白色，慢慢轉成柔柔的褐色。

「朝陽映秋溪」呈現的是清晨的陽光照耀著河床呈現著暖色調，而在隱身於山巒陰影中的河床間遍布著雪白的甜根子草呈現著冷色調，迎著晨風搖曳，白鷺鷥飛翔其間或覓食或嬉戲。

水彩透明畫法來表現風中搖曳的芒花，其難處就在於畫暗留亮的技巧，因為我要的是芒花的造型和姿態，往往我們直接以筆觸畫下需要的造型較容易控制，但是畫下暗處留下造型明確的亮處就需要在心中先有芒花的姿態和形狀，如果是不透明水彩的技法或是油畫技巧就輕而易舉了。

2. 作品說明

芒草主要長在山坡荒廢地或破壞地上,低海拔十一月前後開花;花穗剛抽出來時是紅色系再轉呈白色,花絮飄散後的細枝呈褐色。北台灣的水金九的山區是秋季賞芒的好地方,每當暮色漸起,山巒壟罩著薄霧,襯拖著芒花更顯得搖曳生姿。

3. 作品說明

晚秋北風已起,我在北國的街頭漫步,梧桐樹紛紛撤甲歸順,臣服於北風,仍有頑強地掛在枝頭的殘葉,拚搏生命最後一刻的尊嚴。

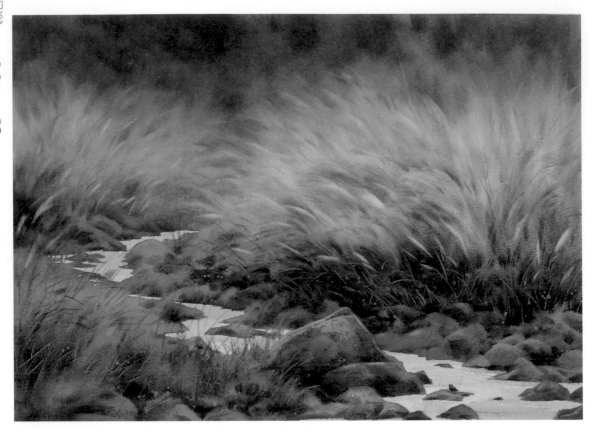

1 | 2

↘ 1. 鉛色水鶇
　水彩 ·
　38 X 54 cm ·
　2019

↘ 2. 溪谷之秋
　水彩 ·
　75 X 55 cm ·
　2019

1. 作品說明

台灣中南部山間的小野溪，秋後的旱季。水道退縮，成了芒花的園區，水鳥飛翔其間，鉛色水鶇常在溪石間覓食，渾圓嬌小的軀體穿梭在石頭間，剎是可愛。

2. 作品說明

早年多次在夏天到畢錄溪寫生，聽聞溪谷多楓樹，便擇一次秋末寒流之後造訪，卻不見楓紅，返程路上只見中橫路邊的楓樹在轉為黃赭色時交織在綠林間，剎是美麗。

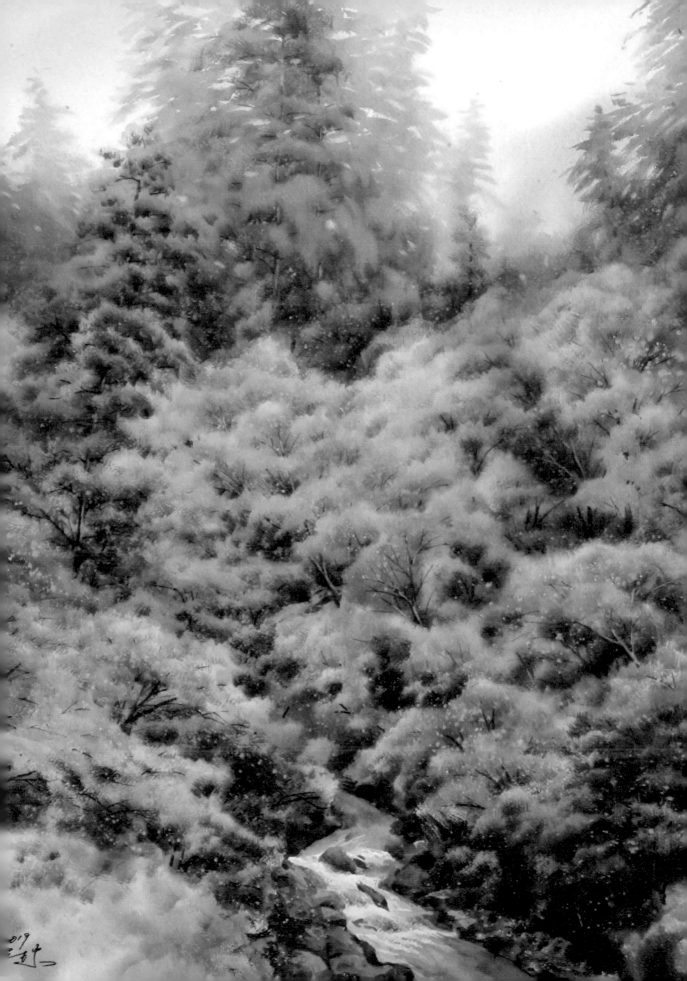

取景自 2012 年秋季往畢錄溪寫生，在中橫路上所見，我向來堅持創作的參考資料均來自自己所見所拍，所以即使年代久遠的照片至今仍印象深刻，當年的感動毫無減損，因為在高山，台灣的秋天才能展現風姿。

步驟 1
鉛筆稿：我向來喜歡用 2b 的鉛筆來畫輪廓，習慣就順手，打輪廓時我僅把溪流的部分明確的畫下來，至於不確定形狀的樹林的部分。我都順其自然，讓顏色和水分自然流動，再來確認型態。

步驟 2
我將全紙打水，在全濕的狀態下，開始鋪色從露出天空的淺群青色開始，接下來鎘黃，鎘朱。

步驟 3
由淺入深的加入色彩，黃赭調胡克綠的暖色調綠。此時仍是全濕的狀態。

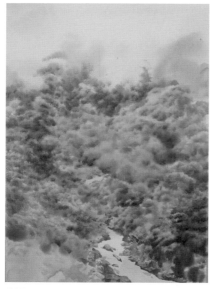

步驟 4

紙張微乾，此時我注意到在群樹結構上可以觀察到的樹叢的明暗立體感，所以以較濃的色彩分別將黃葉的樹和綠葉的樹加深暗處來分出樹叢間的明暗，即是我經常強調的「雞蛋原理」。

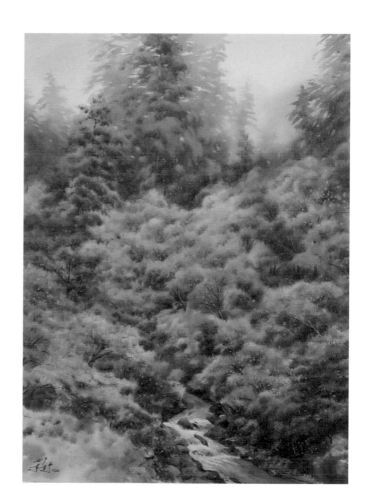

完成圖 ↘ 溪谷之秋
水彩・
75 X 55 ㎝・
2019

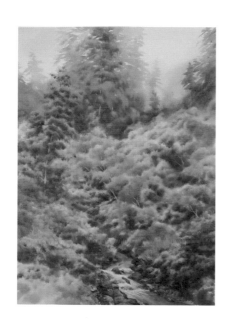

步驟 5

我喜歡以鮮藍調入深淺不同的棕色系，就成了不同深淺的冷綠色調來畫遠處，再分別用水分調整深淺不同的色調來表現霧氣中的遠樹層次，及高聳的常綠杉木；最後才畫樹林中幽暗的溪流，讓溪石略帶暗紫色調，好顯得水流沖激中亮亮的水花，再以暗棕色勾畫樹枝、樹幹，完成作品。

獲獎

2019	新竹美展水彩類 - 優選
2018	台陽美展 - 入選
2016	新竹美展水彩類 - 佳作
2015	全國美展水彩類 - 入選

參與國內外重要展出紀錄

2019	坐看雲起時水彩展
2018	新北意象水彩大展
2017	水彩解密 3 專書─名家創作的赤裸告白
2016	世界水彩大賽入選暨名家經典展
2015	陳美華的台灣山水畫采水彩展

陳美華

Chen Mei-Hua

西元 1961 年
私立復興商工美工科畢業

創作自述

自古以來，每逢秋天，人們就感歎秋的寂寞與蕭瑟，
而文人墨客筆下卻是─秋天比那萬物萌生的春天更
勝一籌。如杜牧《山行》「遠上寒山石徑斜，白雲深
處有人家。停車坐愛楓林晚，霜葉紅於二月花」。這
首小詩原本只是即興之作，卻成為膾炙人口的千古名
句。「杜牧」寫出蕭瑟秋風中絢麗的秋色，卻能與春
光爭勝，令人賞心悅目。這首詩不僅是即興詠景，且
勾勒出最富有詩意的秋天，也正是詩人精神世界的顯
現。

秋天是我藝術創作中偏愛的題材之一。我獨愛秋天，
金黃的落葉不曾讓我感到失落的憂傷情懷。凋零反是
復甦的必然，更是渴望更新的力量。秋天來了，也意
味著即將有遠行。總是想看到山野的風貌，於是放下

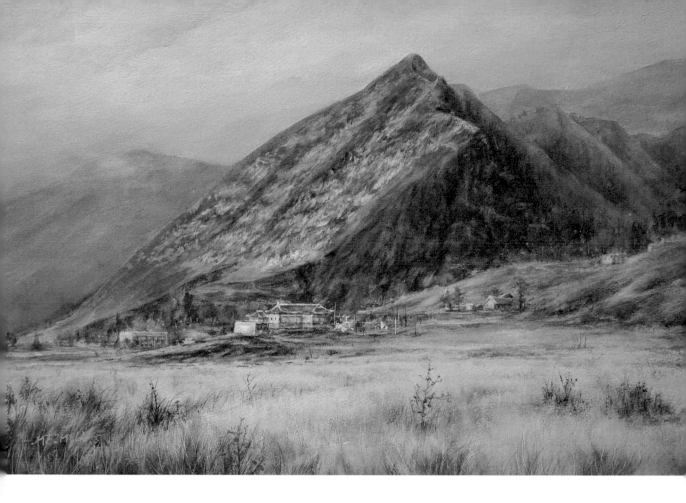

↘ 醉戀金秋
水彩 ·
38 X 56 ㎝ ·
2019

城市的舒適與喧囂，投入大地秋天的美，增添心中的
寧靜。不捨如何能得，正如同「為學日益、為道日損」
箇中的真諦。才能擁有些許心中寧靜。這些作品是
2012-2016 年間，在山林中寫生，對自然的體悟。當
人們面對風景的呈現以及詮釋時，遠比風景本身來的
重要。我的創作大多是經審美沉澱後，重現大自然的
風貌，我對風景畫的表現方式掌握幾項構成元素：氣
韻、空間、調性、色彩、質感。創作必需坦然面對自
我，自身的經歷與本質是無法二元的。

「致虛守靜」是我的精神依歸。每當夜深人靜，山水
意象總是不斷地湧現於腦海中。對於我而言，終其一
生可能都在追求某個「終極完美」。那是經由心靈細
微的波動裡，產生的無法定義的某種精神昇華，它將
是我人生的主要課題，畫出自己的「生命風景」。

作品說明

聖地的山坡上佈陣式的五色經幡，代
表著止息五毒煩惱，增長五智，我在
最美的季節來到新都橋，品味既溫
馨又恬靜的金秋，金秋的微風和煦輕
柔，金秋的藍天白雲飄逸，金秋的田
野遍地金黃。

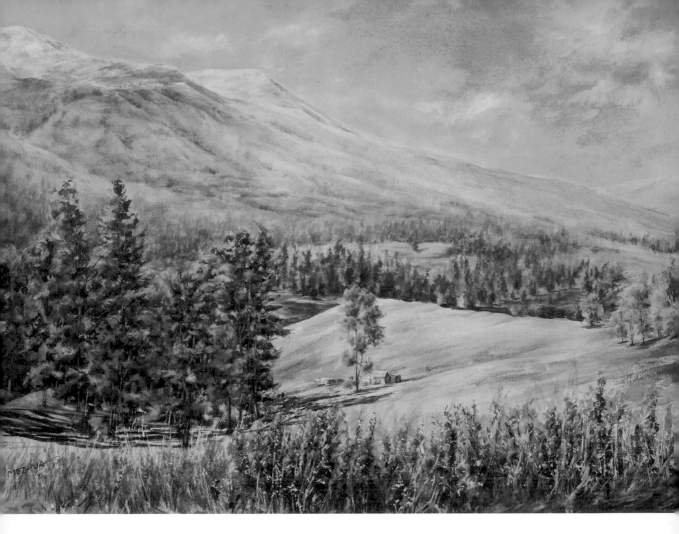

1. 作品說明

喀納斯的天空湛藍有如海水一般，
這裡是離海最遙遠的地方，撫慰了
旅人的心靈，讓人得以徜徉、歇息。
如果說愛一個人就送他去喀納斯，
讓他沉醉在最深刻的幸福裡；如果
恨一個人，把他送去喀納斯，將那
些美麗的曾經，成為永遠的思念。

2. 作品說明

秋天是個多彩的季節，楓葉透過陽
光分外好看，它流露著大自然的清
新自然。蘇軾說：「一年好景君須
記，最是橙黃橘綠時」看似寫景，
卻是比喻人到壯年，雖然青春流
逝，但也是人生的黃金階段，更宜
珍惜。

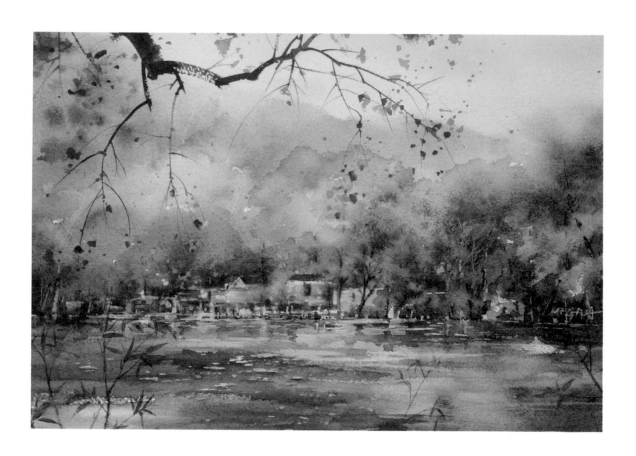

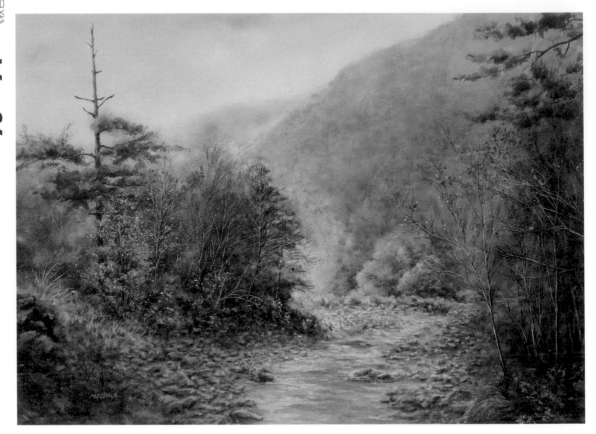

1 | 2

↘ 1. 秋憶
水彩 ・
38 X 56 cm ・
2011

↘ 2. 高處不勝寒
水彩 ・
56 X 38 cm ・
2019

1. 作品說明

深秋時節的武陵，有著獨特的魅
力，觀魚台上的我不急於尋找櫻花
鉤吻鮭的蹤跡，映入眼簾的此番景
象，才是我理想中的世外桃源，它
的面貌，隨著時光流逝，每年總有
些許的改變，但我心中的武陵，依
然保有靈秀之氣。

2. 作品說明

在秋天，最能體驗高處不勝寒的滋
味，這時遠處的頂峰已經降下初
雪。清晨的雲霧飄渺，林間的鳥叫
聲也變得怯生生的，雲衫逐漸轉為
金黃色，秋天的韻味，寧靜淡泊，
幸福中略帶著些許感傷。

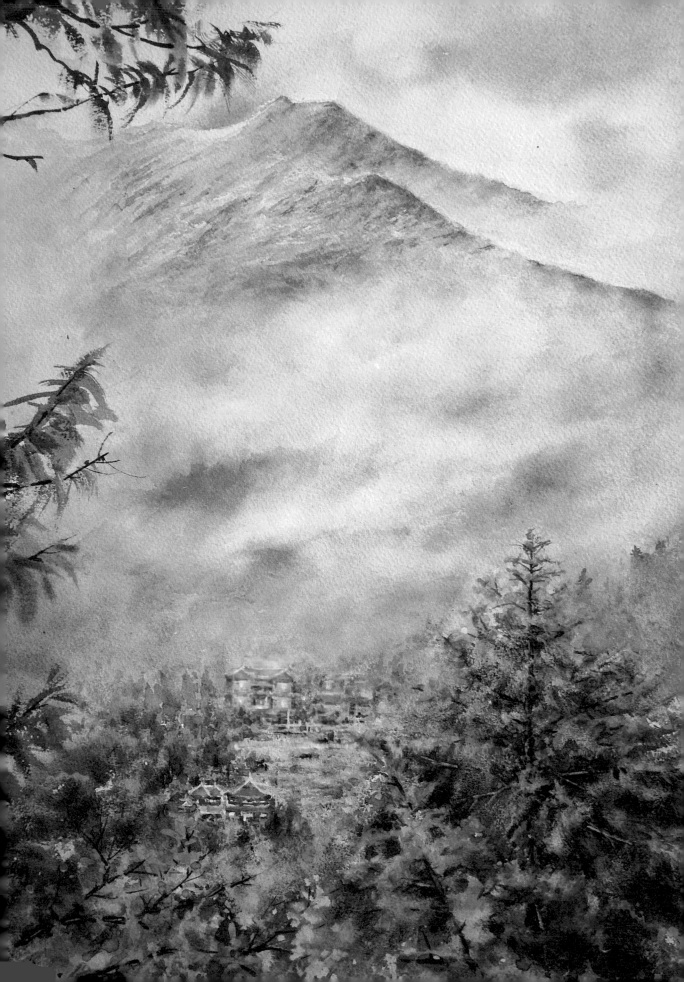

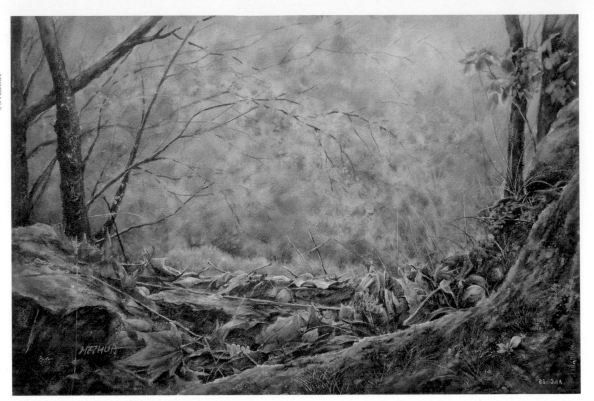

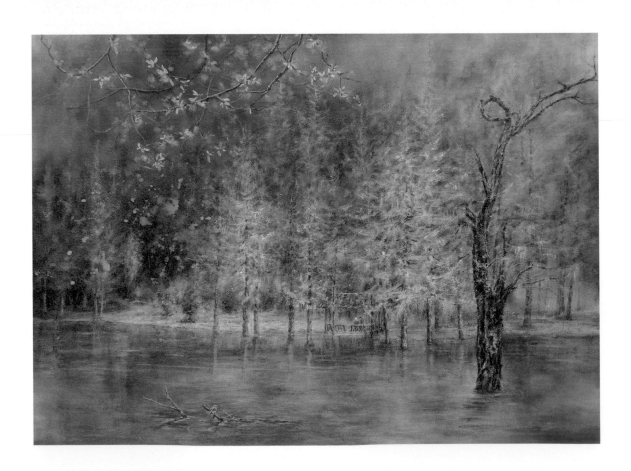

```
1
  | 3
2
```

↘ 1. 落葉知秋　　↘ 3. 楓林盡染
　水彩 ·　　　　　水彩 ·
　38 X 56 cm ·　　38 X 56 cm ·
　2014　　　　　2013

↘ 2. 秋興
　水彩 ·
　56 X 76 cm ·
　2016

1. 作品說明

走進山林深處，漫步在繽紛落葉的小徑，就知道秋天來臨了，沒有春的柔和與夏的炎熱，更沒有冬天的堅韌，有的只是寧靜和溫暖，所有的哀傷或喜悅，在這季節裡交織，隨著這些美麗的落葉，早已陶醉忘我了。

2. 作品說明

時光未央、 歲月靜好，流光的記憶不論你攤開，還是握緊，最終還是悄悄溜走了，未曾留下一絲痕跡。本身就是道風景，何必執著是否在別人的風景裡。但願我能守得住這份平凡與安寧、一生淡然，也一生精彩。

2. 作品說明

楓葉，以飽經風霜的歷練，熱烈地述說秋的美麗和燦爛，生命如秋天的楓葉，只要有楓葉的胸襟，也會紅到天際。楓葉正努力讓自己的凋零也充滿浪漫情懷，讓下一個輪迴的生命更充滿希望。

1 | 2

↘ 1. 秋天來了
水彩 ‧
56 X 76 cm ‧
2016

↘ 2. 明池知秋
水彩 ‧
28 X 38 cm ‧
2019

1. 作品說明

秋天，給了世人無限的遐想空間，
觸動了多少敏感的心靈。隨著季節
的來臨，秀巒有整片楓紅的景緻，
滿山遍野的楓葉漸層暈染，吊橋、
野溪溫泉，構成了童話世界般絕色
美景，美得讓人捨不得眨眼。

2. 作品說明

秋天的雨總是悄悄而至，不經意間
襲來一陣涼意，秋雨綿綿地來了。
朋友們紛紛離開躲雨去了，我與相
機等待明池清場，享受這寧靜的片
刻時光，所有的樹木、花草、果實
和動物，都在秋雨的洗禮之下，顯
得清新飄渺。

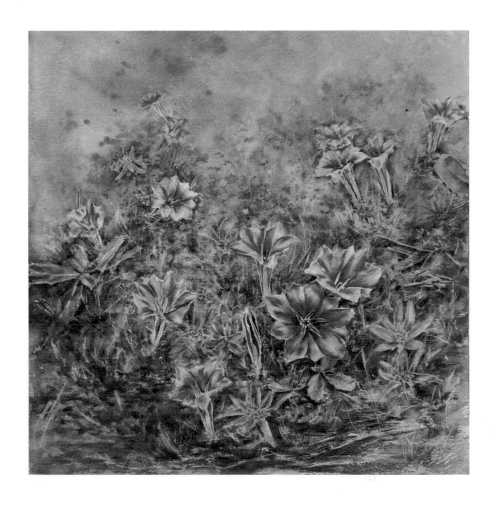

1 | 2

↘ 1. 美人松
水彩 ・
56 X 38 cm ・

↘ 2. 高山上的精靈
水彩 ・
42 X 40 cm ・
2016

1. 作品說明

長白山的秋季除了楓紅，美人松也
是一種很特殊的自然景觀，那左右
伸展的樹枝型態，有如美人的粉
藕玉臂在舒展的衣袖。枝條瀟灑脫
俗，葉冠猶如美人的秀髮光彩迷
人。走在這密林之中，深有一番感
受。

2. 作品說明

龍膽花是地球上最古老的植物之
一，8-10 月是開花的季節，生長在
海拔 2300-3000 公尺的山坡地，川
藏地區的龍膽花多為藍紫色，特別
的姿態讓人難忘，長在山壁上的龍
膽花，喜歡在冷冽中生長。它的花
語：「喜歡看著憂傷時候的你」，
藍色意涵著憂傷，也付予它一絲淡
淡憂傷。

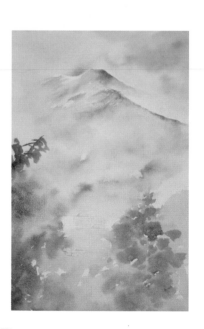

高處不勝寒（參考圖片）

緩慢行進在稻城亞丁海拔 4000 公尺的高山上，仰望遠山上的藍天白雲，在大自然中，人是何等的渺小啊！一幅作品如能產生淨化心靈的作用，那將是全人類智慧的結晶。因此當我手執畫筆時，內心所想的，是以謙卑的態度去順應自然。

步驟 1

以鉛筆打稿將遠山、近景的形體大致勾勒出位置，再用紙膠帶貼住點景的房子（真實影像其實沒有紅色的房子）。在構圖上作了一些調整，是為了使畫面更為生動。

步驟 2

法國 Arches300g 水彩紙，用排筆將整張水彩紙平均鋪水，等水在紙上的反光快消失的時候，由天空的部分開始上色，接著是山體、雲霧，鋪上冷色系，趁紙還有濕度，以暖色調將雲杉上色，這時整張圖的底色已經完成了。

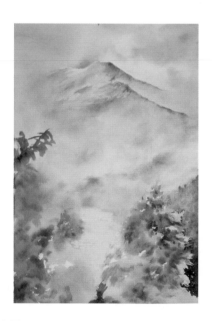

步驟 3

將雲杉的部分，用噴水器讓紙帶些水分，將右側樹形做進一步的描寫，畫上房子旁邊樹叢，而後在雲杉的後方畫上若隱若現的山林，以增加畫面的空間層次，再以重色襯托出右下角雲杉的樹形。

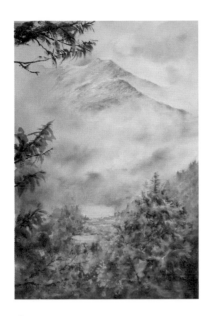

步驟 4

以寒、暖色調處理遠景的山峰脈絡，加強雲霧
的厚度及動感，將左側畫上松樹的枝條與樹
葉，再畫上雲杉與雜樹的樹枝，然後整理樹
形。此處要注意雲杉的暗面，和冷、暖色的比
例，再以不透明水彩噴灑，作虛、實的對應關
係，這時中景的地面也一併處理好了。

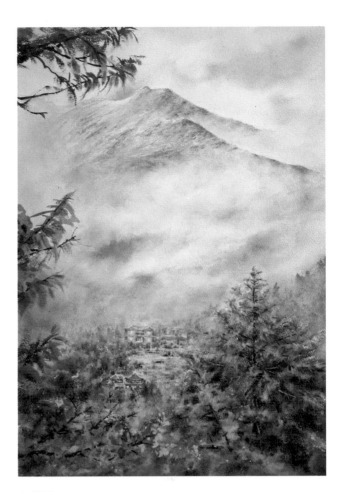

完成圖

最後檢視畫面作細部調整，讓整體達
到平衡與對照的協調感。再加強雲杉
在畫面中的視覺效果，並刮出它的樹
枝在暗面中的呈現，以加大明暗對
比，更能烘托出與左方的虛實對應，
和遠景的空間距離感。

↘ 高處不勝寒
水彩・
56 X 38 cm・
2010

步驟 5

先畫前面點景的房子，再畫後面的房子，以區
分前後的空間關係，方式可以用彩度、虛實、
明度的差異性來表現。

獲獎

2019　臺北華陽水彩寫生大獎－畫我臺北徵件 - 第一名

2019　臺中市第 24 屆大墩美展水彩類 - 第三名

2018　新北市美展水彩類 - 第二名

2018　法國水彩雜誌"The art magazine for watercolourists" 30st issue 之 Readers' competition 1st PRIZE

2017-2018 光華杯寫生比賽大專社會組 - 金獅獎

參與國內外重要展出紀錄

2017　「風景定格」，吉林藝廊，台北

2014　「生命的刻度」，金車文藝中心，台北

2010　「浮光掠影」，淡水藝文中心，台北

張宏彬

Chang Hong-Bin

西元 1967 年
國立臺灣師範大學美術研究所畢業

創作自述

秋天是個宜人的氣候，也是感觸較多的季節。在色彩呈現上時而微黃帶暖，時而涼意襲人，對於創作者而言，它提供了一個感性的想像空間，非常適合創作。我的作品常取材於不起眼的角落，無論是自然山水，或是頹圮的房舍，那是一種個性的執著與迷戀，而創作中所透露的孤獨感是我一直享受的氛圍。所謂「寓目花鳥，寄情山川」，其中自然山水又提供了我極大的精神空間及精神安慰。因為如此，每當在面對山川自然時，特別有感觸，山水讓人敬重，原因在於大自然的累積及粹煉，非一日二日能完成，在面對它時，不由自主的會燃起敬畏之心。

此外作品中還有一個重要的概念，就是它包含著對文明後遺症的抵抗力量，畫面中藉由大量的植物入侵，

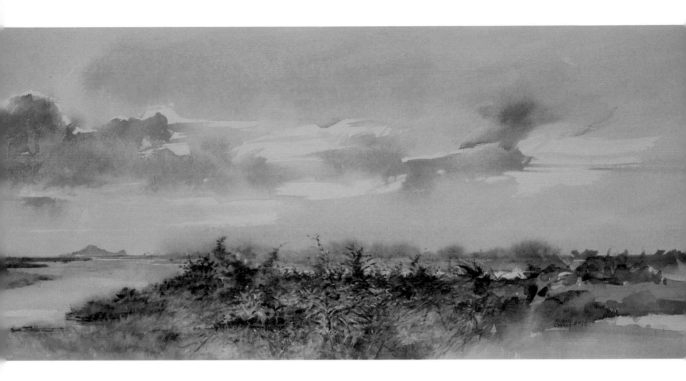

山水寄情
水彩・
42.5 X 74 cm・
2018

作品說明

秋季海風吹拂著大地，遠方的雲層輕
盈的流動著。大筆觸的雲層，遠處隱
約的龜山島和前景複雜的草叢描寫
形成強烈對比，那是自在與執著的對
抗，也是我心境上的投射。左側的出
海口更是暗喻了我在心靈上的出口。

來印證我的想法，讓心情終究回歸到最原始的感動，
並讓自我有著深刻的體悟與反省。以寫生為基礎，
延伸出對風景的觀察心得，這是客觀上的認知結果，
再運用具象的手法來表現直觀的感受。換言之，在這
次的創作當中，雖然以風景為媒介，但是只取其心靈
感應的範圍，也就是刻意括去不必要的元素，那是我
心象的世界，也是異於客觀形式的表達方式，在表象
的寫實描寫之下，慢慢的轉換成個人對畫面主觀的感
受。藉此印證生命裡色身與精神的相互交替，唯有看
盡一切繁華，才能真正放下所謂的自我，外界的形形
色色都是虛幻，此觀點是我在繪畫中一個很重要的精
神指標，也是憑藉的依靠。

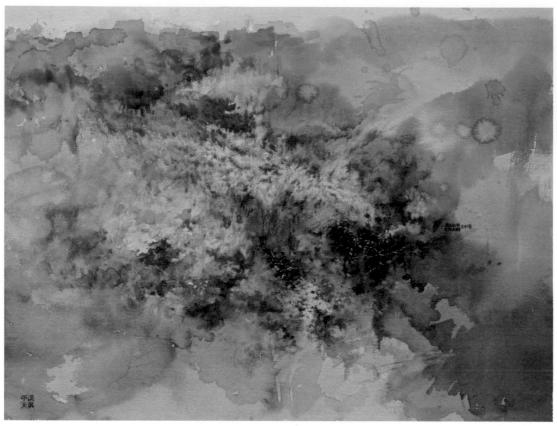

↘ 1. 山巒層層
水彩 ・
46 X 61 cm ・
2018

1 | 2

1. 作品說明

我喜歡描繪山的起伏與變化,它自然
的曲線令人著迷,透過水分與顏料的
流動,將畫面氣韻生動的特性試著表
達出來,再以小筆觸作出山的層次,
最後以赭色系疊色來強化主題。

2. 作品說明

廢墟隱匿在深山當中,像是一處神秘
世界的出入口。樹林的造型千變萬
化,像是童話故事的精靈,更增添許
多想像空間。荒煙漫草,人去樓空,
自然終將取代文明。

Chang Hong-Bin・張宏彬

2. 如夢似真
水彩・
46 X 61 cm ・
2018

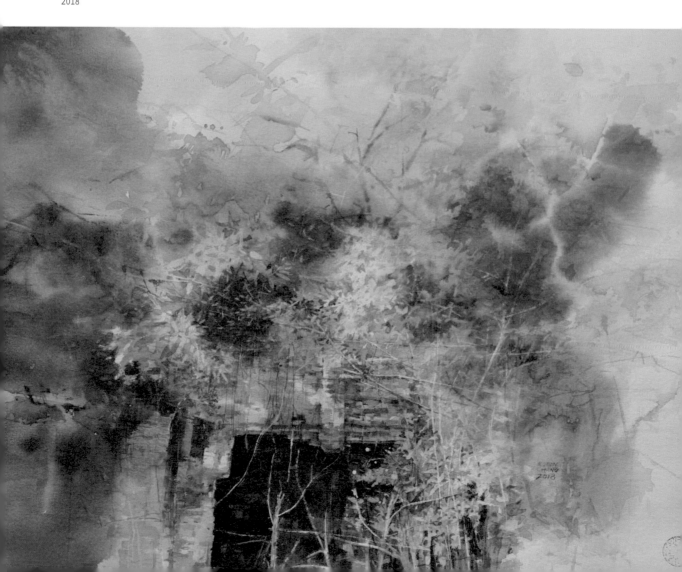

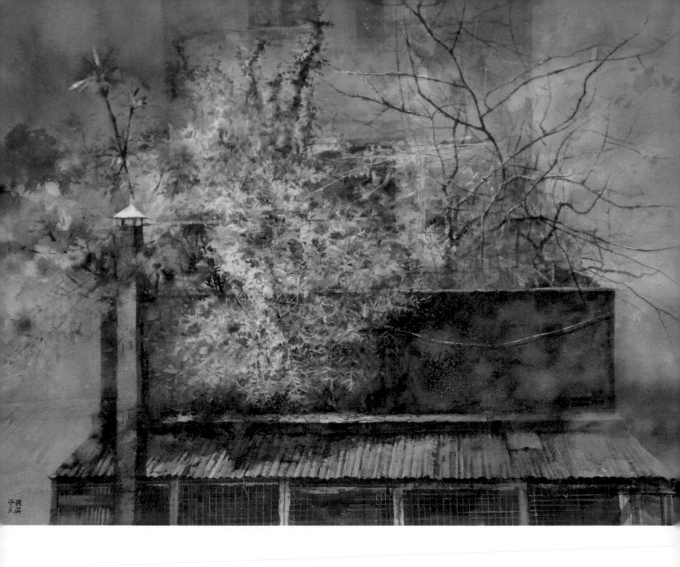

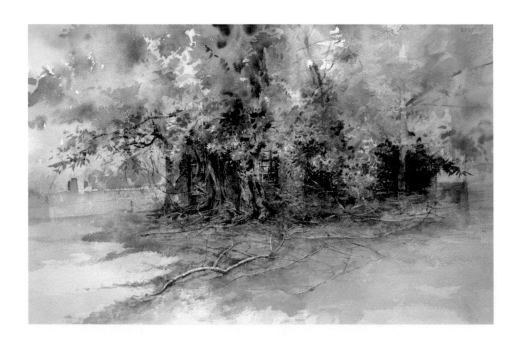

1 | 3
2 |

↘ 1. 生命的榮枯
　水彩 ・
　54 X 78 ㎝ ・
　2018

↘ 2. 童話故事的背後
　水彩 ・
　36 X 50 ㎝ ・
　2019

↘ 3. 悠遊小徑
　水彩 ・
　38 X 46 ㎝ ・
　2019

1. 作品說明

面對生命的榮枯，探索人生中的起起伏伏，靜觀每一刻的變化，提醒自己要把握當下，過程中必將深刻體驗，笑中帶淚。我刻意將兩棵命運截然不同的植物並置在一起作對照，讓畫面充滿張力。

2. 作品說明

畫面中像是一段童話故事的舞台背景，房舍與盤根錯節的樹木交織著，象徵那段曾經美好的回憶，雖然隨風而逝，但依舊眷戀到永遠。

3. 作品說明

秋雨過後，大地經過一番梳洗，因為是陰天，畫面呈現了灰綠色的階調，所以我在處理綠色層次時，以明度階調變化的方式來表現，讓畫面看起來更有層次。

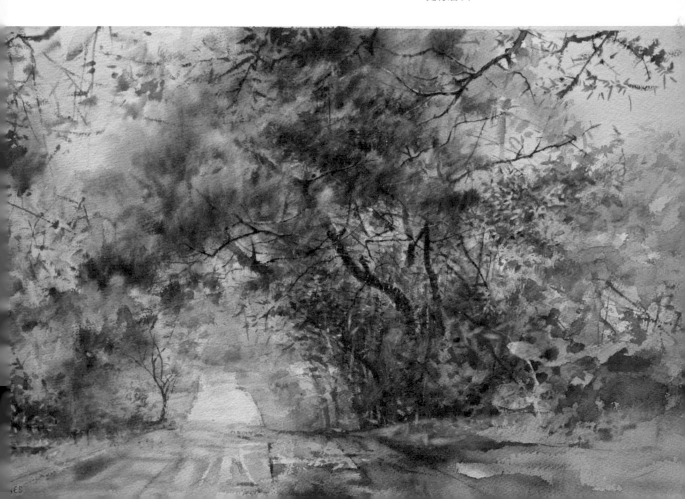

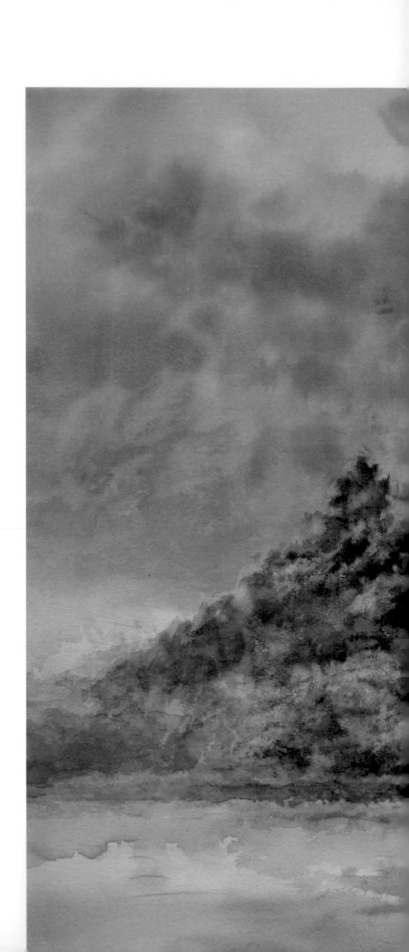

千惠寺
水彩 ‧
54 X 79 cm ‧
2019

作品說明

山嵐圍繞、揚起，我親臨現場欣賞山
勢的起伏變化，享受當下的氛圍，真
是美極了。山頂的廟宇莊嚴肅穆，三
面環山，深植人心，景色非常優美。
前景植物似乎也受到遠方梵音的召
喚，昂首挺立，歡喜自在。

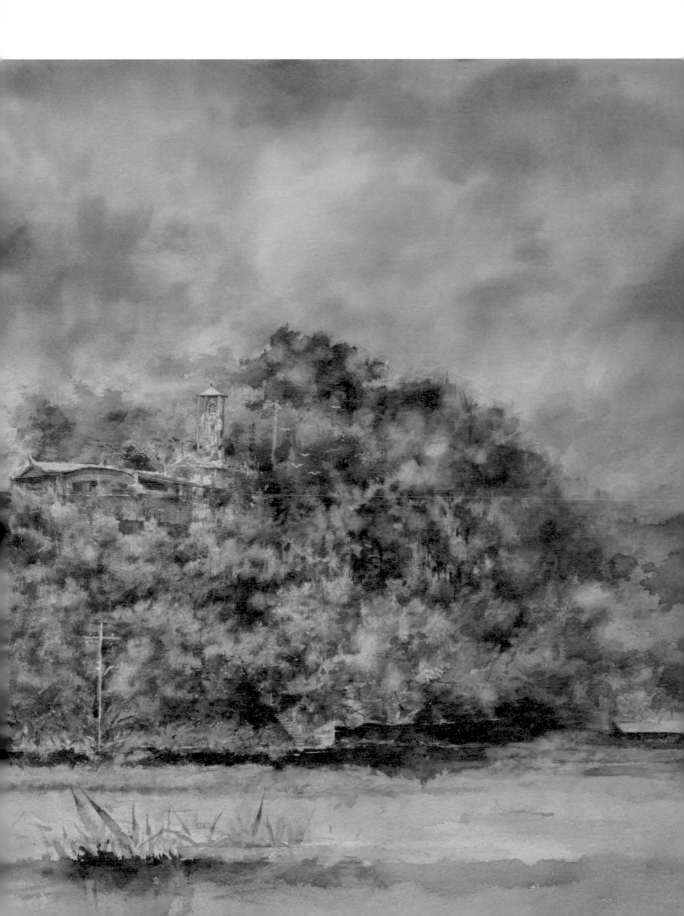

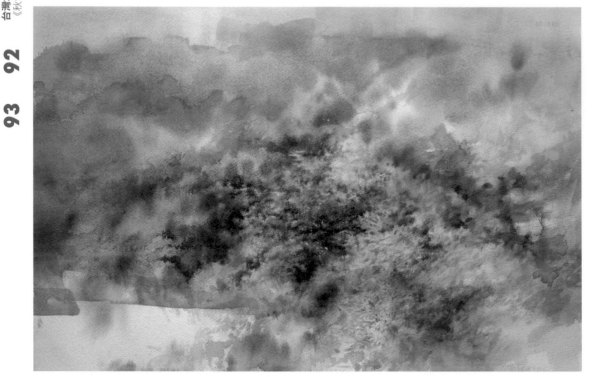

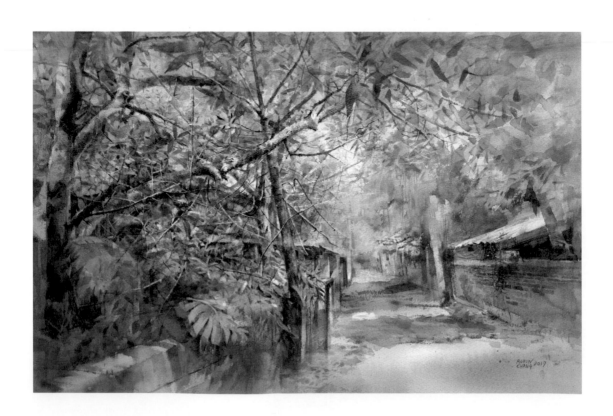

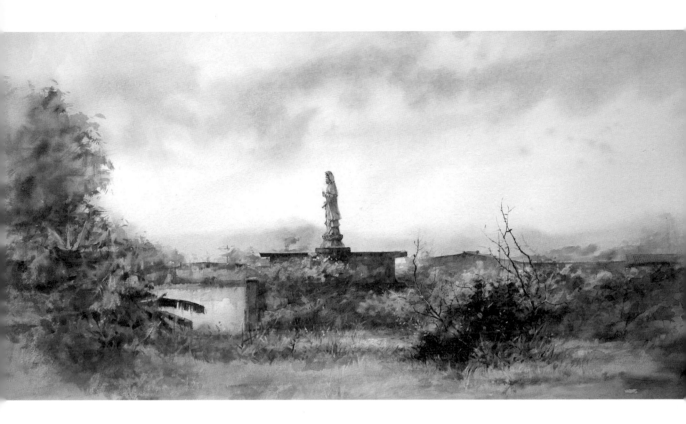

1. 作品說明

山巒真是令人著迷。我喜歡用遠眺的方式欣賞山的造型，再去除人為的物件之後，回歸到原始的最初，那才是我心中的桃花源。在技法上則運用了渲染的方式塑造整體的氣氛，並透過強弱分明的描繪，賓主分明可見。

2. 作品說明

主題為人去樓空的巷弄，那是曾經是繁華過往的黃金歲月。綠意隨處蔓延，金黃色的陽光灑落在地面上，為秋意增添另一種色彩。

3. 作品說明

天地何其遼闊，觀音大士恭塑於隱藏在濱海的平房屋頂上，庇佑著每一位出海的漁民。在構圖上，我以平遠式構圖表現寬廣的世界，背景以單純的蒼穹彰顯觀音的重要性。主色調為赭色與黃綠色系的組合，與金黃色的神像作區隔，以顯出莊嚴沉穩的寧靜氛圍。

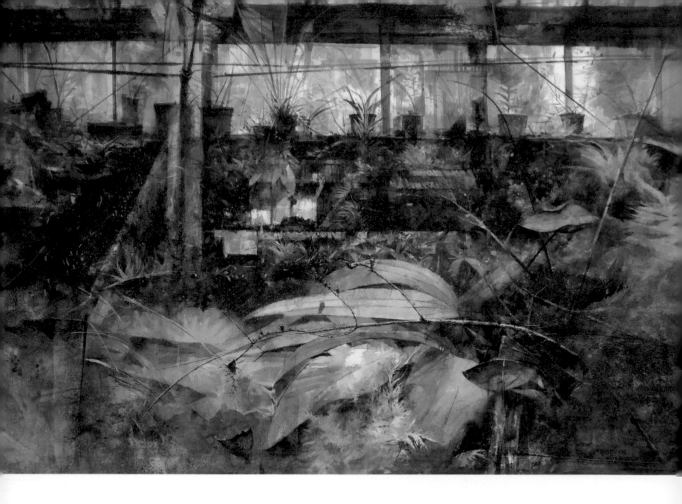

晏然自若
水彩 ·
75 X 107 ㎝ ·
2019

作品說明

時間像是流動的長河，滿屋子的青苔
像是對過去不捨的眷戀。記憶漸漸的
被封存，若隱若現的影像不斷的出現
在眼前。我願在如此紛亂的狀態之下
依然沉靜如常，晏然自若。

在技法上，畫面中除了以水彩為主要
媒介外，還運用了液態炭粉、色粉、
酒精、透礬水，以洗去、刮除、堆疊
等方式表現出為預期的效果，以表現
「返影」特質的層次。

秋色
水彩 ·
38 X 46 cm ·
2019

作品說明

秋天的葉子雖然漸漸凋零，但是卻呈
現出暖色調的氛圍，形成了一幅美麗
的流動風景，我從秋色中領悟到生命
的過程，在最後一刻依然顯得落英繽
紛，多姿多采。

步驟 1

先將紙張以水裱技法處理，以利紙張平整。待乾後再
進行將鉛筆稿擬定，無須過度描繪，以免在上色時反
而受到輪廓上的牽制，缺乏瀟灑自在的筆觸。

步驟 2

將紙張打濕，先賦予基本底色，其方法為以排刷處理
大面積的部分，再以圓筆勾勒樹葉的部分，記得濕紙
張用較濃的顏料，以免色彩過度擴散，形狀不完整。

步驟 3

接著處理較暗的部分，慢慢分出層次。由於樹叢結構
複雜，因此我會先以較細膩的筆觸處理焦點（前景）
部分，左下角牆面的部分用快速乾擦的技法表現出粗
糙的感覺。

步驟 4

面對複雜的題材，一定要讓畫面視覺有強弱的效果，
因此我會先處理主題的部分，讓視覺強化。例如左
半部的斜傾的樹幹以及複雜的細枝都是仔細描繪的重
點。

局部圖
繪製過程中除了基本描寫之外,我還會再大致完成後,用類似油畫罩染的方式,以透明性較高的色系來改變畫面上的色調,以增加畫面的色層。

步驟 5

畫面中綠色系占了大多數,也是最具挑戰的部分,簡單來說,運用寒暖色的概念來處理不同綠色層次的變化,並加入了類似色或是對比色來增加色彩變化,須注意整體的明度變化,才是關鍵所在。接著加強右側的暗面,以及地面的光影變化,記住不要太過強調,以免左側重點混淆。

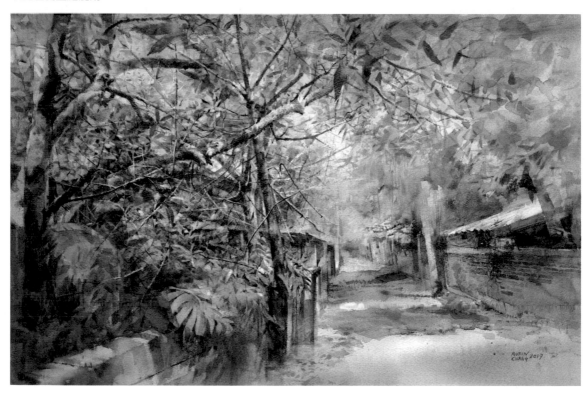

秋色靜巷
水彩・
38 X 56 ㎝・
2019

完成圖

最後加強右上角的細節,用較淡的筆觸作葉片的形狀,色彩上以綠色、藍色、紫色及赭色等作變化。畫面中央之地面以乾筆處理斑駁的效果,即告完成。

陳俊華

Chen Jun-Hwa

西元 1978 年

獲獎

2016　TWWCE 台灣世界水彩大賽 -
　　　最佳台灣藝術家獎

2006　第十八屆奇美藝術獎

2005　第五十九屆全省美展油畫類 - 第一名

2000　第十四屆南瀛美展水彩 - 南瀛獎

1999　第一屆聯邦美術新人獎

參與國內外重要展出紀錄

2019　「活水」桃園國際水彩雙年展，桃園市文化局
　　　，桃園

2019　「奇麗之美～臺灣精微寫實藝術大展」，
　　　奇美博物館，台南

2018　「水彩的可能」水彩藝術特展，
　　　桃園市文化局，桃園

2017　「島嶼漫遊圖卷」陳俊華水彩個展，
　　　水色藝術工坊，台南

2017　「台日水彩畫會交流展」，奇美博物館，台南

創作自述

秋，是進入寒冬前優美的轉身。

如同夕陽般雖短暫卻美好的感受，舒適的微風吹拂，
給盛夏灼熱的大地，帶來清爽的涼意。

秋天也是四季中最藝術的季節！

畫家喜歡畫秋色，音樂家演奏秋天曲子，詩人多愁善
感吟詠秋意………

藝術家創作需要情感，也需要靈感的觸發，秋天變化
充滿情緒的轉換，提供了創作的觸媒，而秋天的色彩
更是豐富的視覺饗宴，從鮮綠轉到黃褐色，再由橘紅
色轉到焦茶色，優美的漸層美更是創作中不可或缺的
重要元素。

秋色主題，以水彩來表現是相當契合的，不同的顏色
透過水可以輕易的在紙上暈染縫合，正是秋天豐富多
變的色彩面貌。我在大自然中尋找不同的題材轉換不
同的構圖角度來詮釋秋天，山水、林木、花草也都有

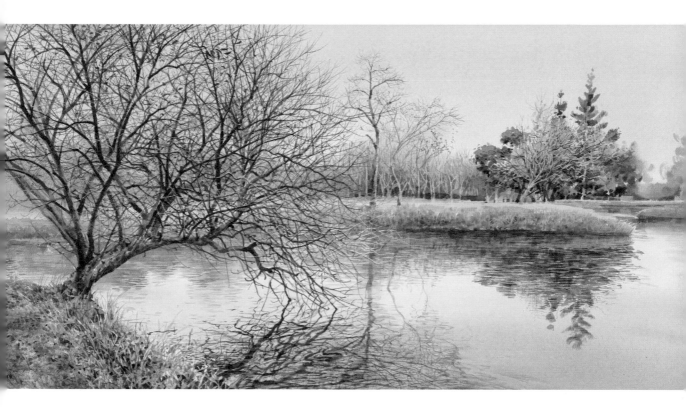

↘ 秋色
水彩・
25 X 51 cm ・
2019

作品說明

時序入秋，大地的色彩由綠轉黃，河邊大樹也紛紛落葉，只剩下密密麻麻的枯枝，等待著春天的來臨。

各自的方式來展現秋天的美。大自然中植物的色彩因為季節轉變最為明顯，抬頭仰望的角度欣賞楓葉透過光線層層疊疊的形色變化，猶如抽象畫般的存在的。我也曾在筆直茂密的杉木林中，發現一棵正沐浴在日光中的楓樹，那是多麼讓人陶醉的瞬間。枯葉落盡的水岸大樹，向我展示枯枝迷人的線條，搭配隨著微風擺動的水波紋，更將倒影中的線條刻畫得更加動人。枯萎的乾燥花，走過繁花盛開時眾人的讚嘆，如同秋天般慢慢走向枯萎，若能轉換心境欣賞乾枯蕭瑟之美，也能將賞美的狀態延伸到另一種沈澱後更深沉的境界。別小看向池水探頭生長的植物，如音樂家在水池上演奏各種樂曲，水波如聲波般曼妙蕩漾，花與葉如音符旋律般交織共舞，如同上演一齣秋色音樂舞台劇！靜心觀看，台灣那再日常不過的山河風景，隨著季節更替，各有不同的美等著我們發現，也等著我們欣賞！

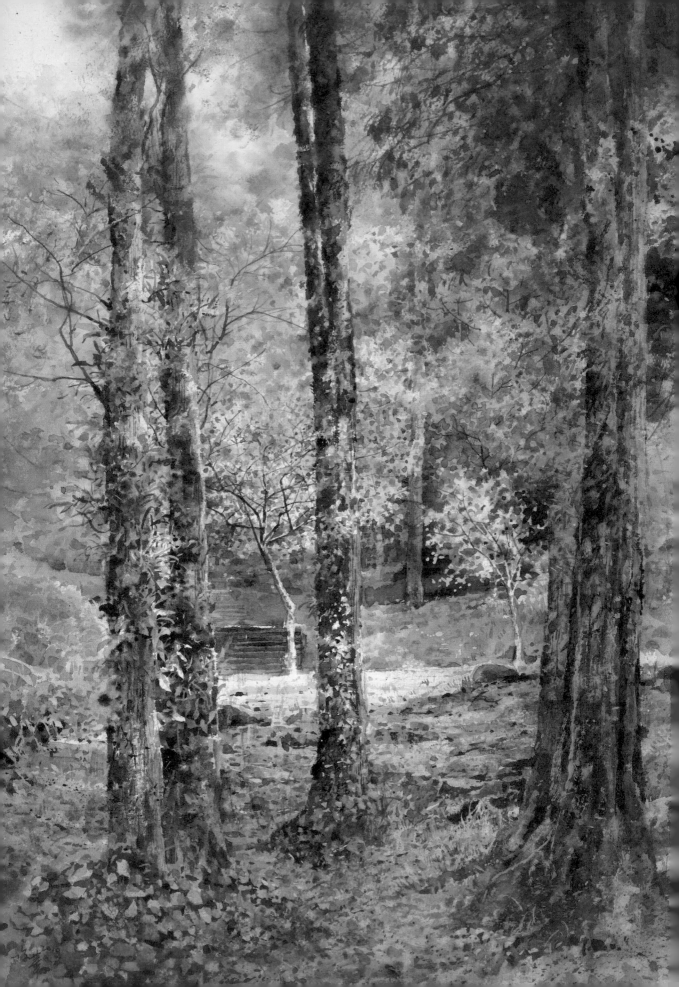

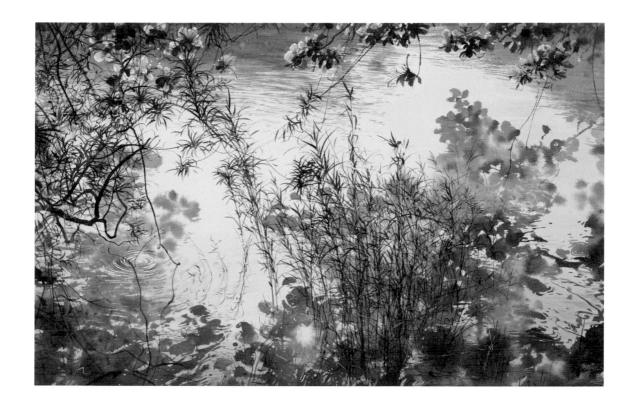

| 1 | 2 |

↘ 1. 知秋
水彩・
54 X 38 cm ・
2019

↘ 2. 秋天的詩
水彩・
33.5 X 54.5 cm ・
2019

1. 作品說明

秋天漫步在台灣的森林園區，一大
片濃密筆直的杉木，走在林間步道
享受芬多精，是一大享受。一道
日光找到縫隙，正好投射在一棵橘
紅色的小楓樹上，如劇場燈光的氛
圍，上演著獨白的戲碼。

2. 作品說明

大自然的美不需文字形容，點線面
很自然地構成，自然成畫，自然成
詩。欣賞的人需要的是靜下來的心
及發現的樂趣！

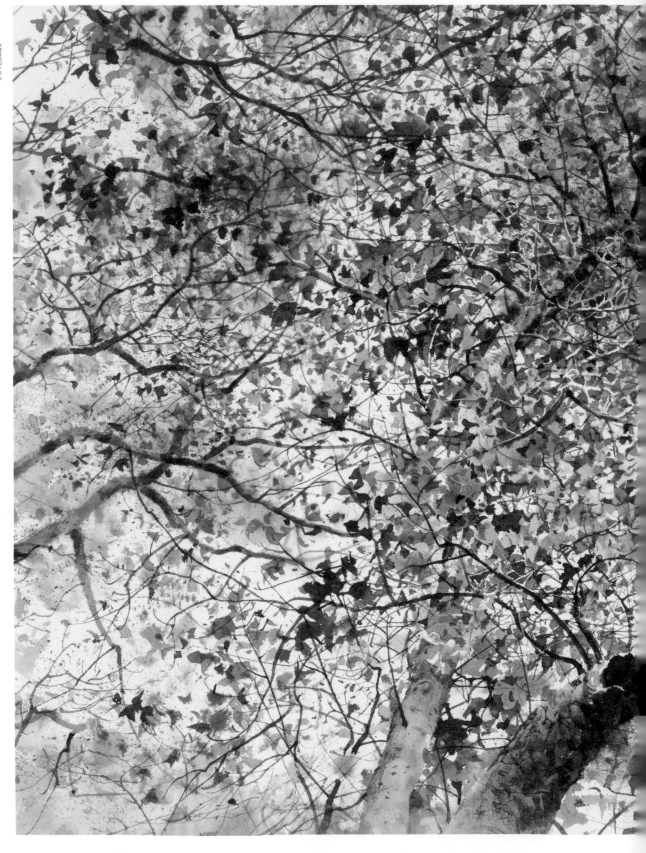

作品說明　從楓葉看秋天的色彩最豐富，黃綠紅再樹梢上漸層，葉的大點小點，枝的直線曲線，猶如交織成一幅充滿韻律美的抽象畫！

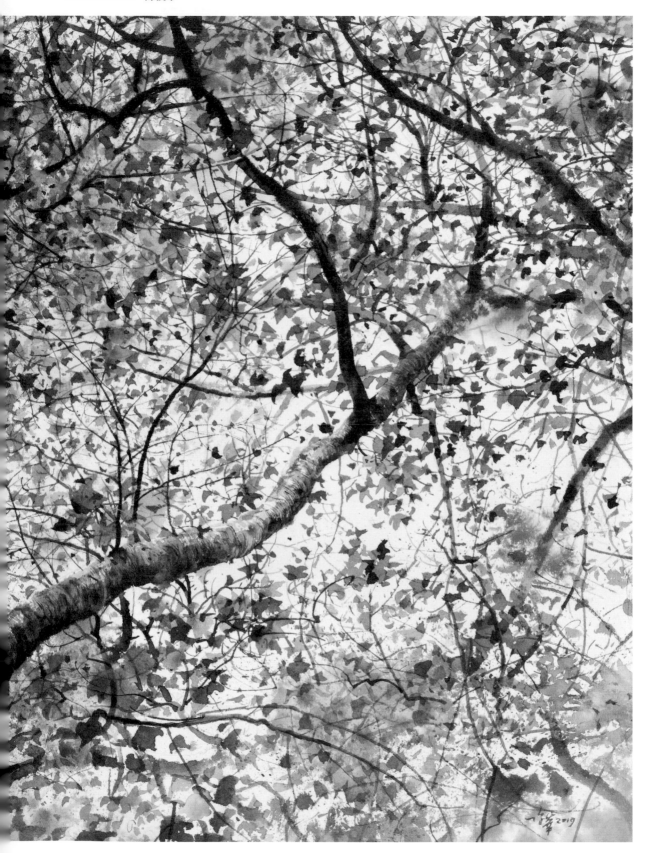

漸層的秋　水彩・36 X 55 cm ・ 2019

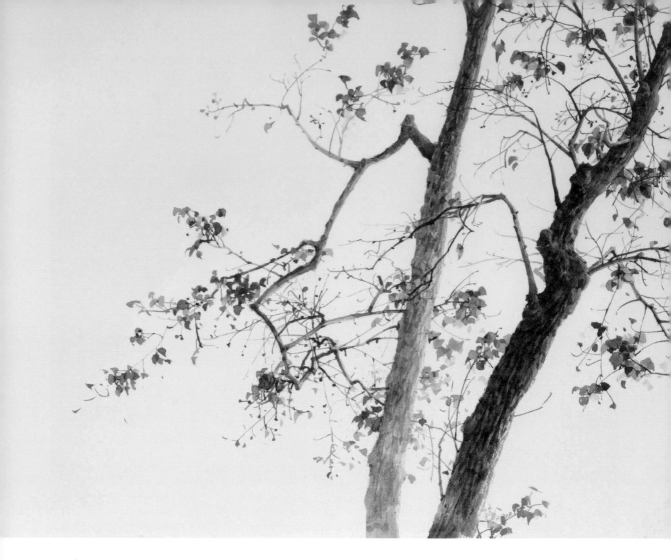

1. 作品說明

秋天是落葉季節，葉色轉換，涼風吹拂，枯葉靜靜地落下，空白的天襯托了樹葉的色彩、樹枝的線條，準備好度過冬天，等待春天的到來！

2. 作品說明

涼爽的秋，漫步郊區林間湖畔，豐富的林相變化，倒影虛實相映成趣，欣賞蟲鳴鳥叫，享受秋日的各種美好，人生足矣！

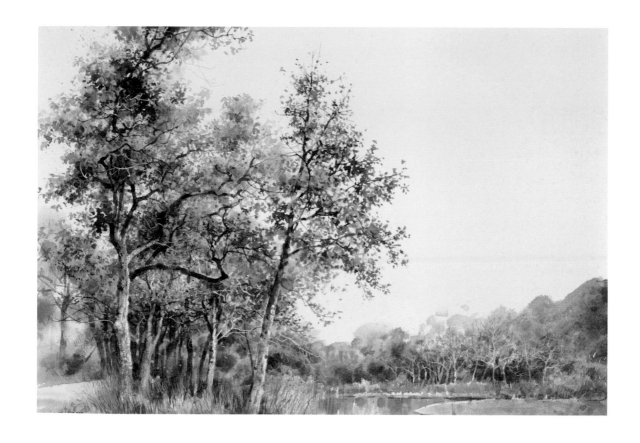

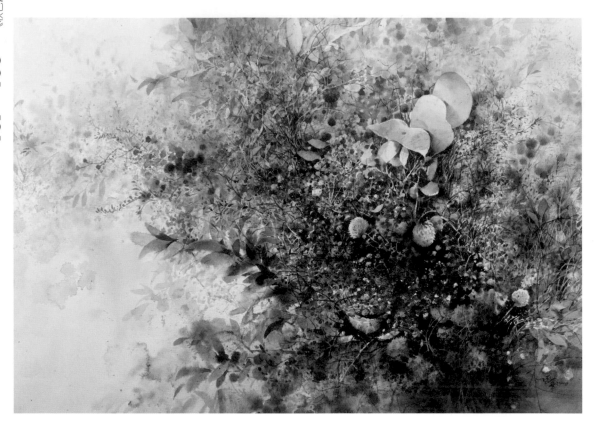

1 | 2

↘ 1. 繁星點點
　水彩‧
　36.5 X 55 cm ‧
　2018

↘ 2. 低調的華麗
　水彩‧
　31 X 41 cm ‧
　2019

1. 作品說明

有時我喜愛乾燥花更勝鮮花，告別
短暫的光鮮亮麗，猶如秋天的色
彩，雖然走向枯萎頹敗，但豐富內
斂的中間調卻比盛開時更長久更耐
看，就像一位有內涵的氣質的人，
不需過度外表的裝飾，更能持續善
散發動人真摯的美！

2. 作品說明

不起眼的雜草堆，容易讓人忽視，
沒有爭奇鬥豔的花色花形，只有耐
人尋味純樸溫潤的氣息，若能細細
品味，那秋日斜陽映照在雜草上的
光輝，也能散發一種低調的華麗！

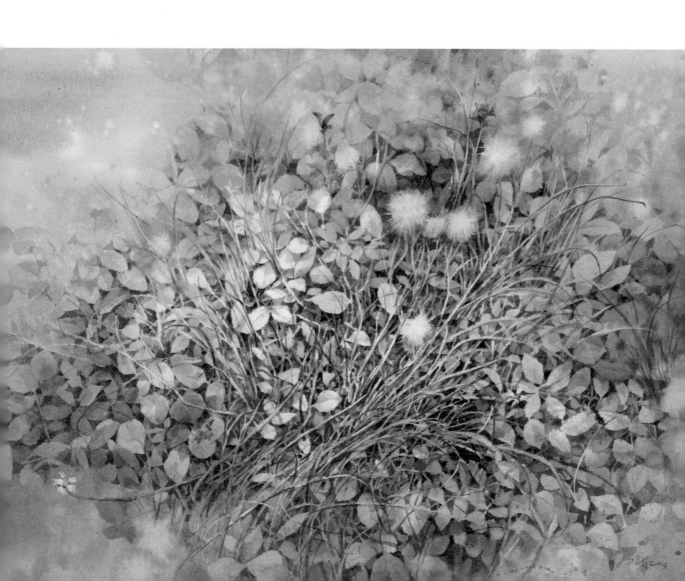

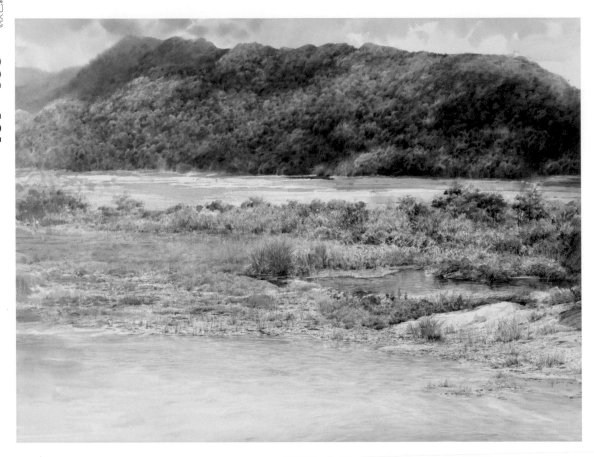

1 | 2

↘ 1. 縱谷小綠洲
水彩 ·
56 X 76 cm ·
2019

↘ 2. 雨中荷塘
水彩 ·
23 X 31 cm ·
2018

1. 作品說明

遨遊美麗的花東縱谷,可以一覽壯
麗山河的景緻,可以遙想未過度開
發時原始的台灣島嶼,有著如何動
人的面容,從小池塘到大溪流,從
小山丘到大山脈,在縱谷的石礫河
床上喜見世外桃源般的小綠洲,隨
著季節入秋,小植物的形色也更加
精彩了!

2. 作品說明

這是一幅現場寫生的作品,時序進
入初秋,秋荷在鵝黃色的夕陽暈染
下,有著更豐富的形色。寫生過
程中突然一陣雷雨驟降,來不及收
拾的畫面,也就剛好經由雨水沖刷
後,留下與老天爺共同合作的水漬
特效,成功表現雨中的迷濛感!

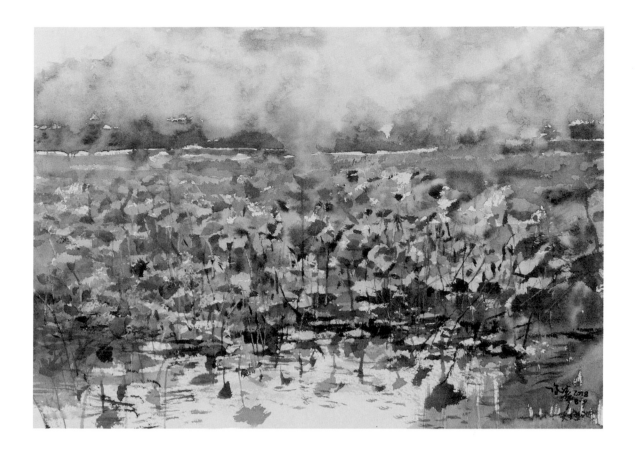

作品說明

此作品題材取材自一處水岸風景，當時深受植物造型及倒影趣味吸引，畫面有秋色氛圍的協調性又饒富變化，是相當具繪畫性的題材。

步驟 1

首先用鉛筆大致將重要造型簡易勾勒出來。使用留白膠將上方受光的葉子及水面上的太陽反光、橢圓形水波紋都先遮蓋好，待留白膠乾燥後以平筆將水面上方的淡墨綠色倒影畫出，並小心處理細小的水波紋。畫面下方則先上大面積清水後，用大排筆水平方向刷出濕潤漸層的天空藍。

步驟 2

待下方漸層的天空藍色乾透後，用縫合技法將水面上的葉子倒影逐步縫合完成（最好一次縫合完畢），這部分刻意使用較豐富的色彩來取代原照片的單一色調，以黃綠色、紅紫色的暖調漸層到藍綠寒色調。過程中注意筆調的靈活、乾濕變化及色彩漸層的流暢性，葉子倒影的部分輪廓會因水面波紋破壞而改變。

步驟 3

水面葉子倒影完成後，以小毛筆沾深綠色勾勒生長在水面上的細葉水草，這是此畫中重要的焦點，留意前後交疊、高低聚散間的關係，並細心呈現水草植物的姿態特徵，畫出具生命力及動人的線條。

步驟 4

畫面上方透光葉子擦去留白膠後，逐一染上一層清薄的黃綠色，葉片可利用水分未乾時做深淺漸層縫合，葉片邊緣則需注意留白的造型、大小，才能自然呈現出光線灑在葉片上的美！

步驟 5

畫面上方受光葉子完成後，再將左前方纏繞在一起的深綠色植物畫出，因線條為主的造型，需避免混成一團，可以分出深淺層次，後方底層先噴水畫淡色線條，再逐漸加深畫到前方的重色，隨著水分越乾，越後畫的線條也就更強烈。

步驟 6

最後將中間水草植物再增加層次及厚度，注意前後的交疊關係，以較自由靈活的筆調勾勒，非僵硬描摹，部分葉子亮面可以補上不透明的白色，增加層次的豐富性，作品完成。

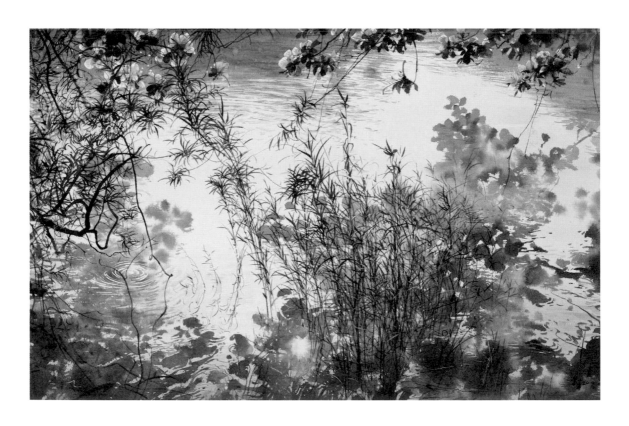

↘ 2. 秋天的詩
水彩 ・
33.5 X 54.5 cm ・
2019

獲獎

2019　大墩美展水彩類 - 第一名

2017　全國美術展水彩類 - 金牌獎

2016　全國美術展水彩類 - 銀牌獎

2014　全國美術展水彩類 - 金牌獎

2014　南瀛美展西方媒材類 - 南瀛獎

參與國內外重要展出紀錄

2015　三藝三象個展 - 新營文化中心

劉佳琪

Liu Chia-Chi

西元 1979 年
國立臺灣師範大學美術研究所畢業

創作自述

在我的創作歷程中，一直對半抽象的紋理感到興趣，著迷於各種水彩的特殊技法，嘗試水彩的各種可能性。這次以「秋色」為主題，我期許以一個較為感官內化的方式來表現秋的浪漫、秋的寂寥、秋的故事，我將「秋」解構為各種形與色，以色彩來說，黃色與赭色大概是最具代表性的秋天色彩；以形體來說，凡具有枯萎、凋零、空曠、殘破的形象都容易讓人與秋天的蕭條作一個聯想，粗糙的機理則是將這種題材的質感發揮到極致。

所以這一系列作品，包含 2 張花卉描寫枯萎的向日葵，因為向日葵在綻放時每一朵花幾乎都長得一模一樣，活力滿滿卻毫無變化，只有在凋零時，扭曲的姿態，仍舊鮮黃的花瓣，每朵花兀自獨立，各有姿態，彷彿用最後的生命在燃燒著他們的美麗。這是我喜歡畫枯萎向日葵的主因。

《秋風》、《秋日》、《秋語》三件作品則是嘗試使用保鮮膜，先染上很重的肌理，再根據肌理的形狀去尋找構圖，將平凡的市街景色，以主觀的色彩再現，呈現截然不同的樣貌。

《留得枯荷聽雨聲》這系列我用更抽象的角度去表現枯荷。盛開的荷花池就是一片綠意，但枯掉的荷花池

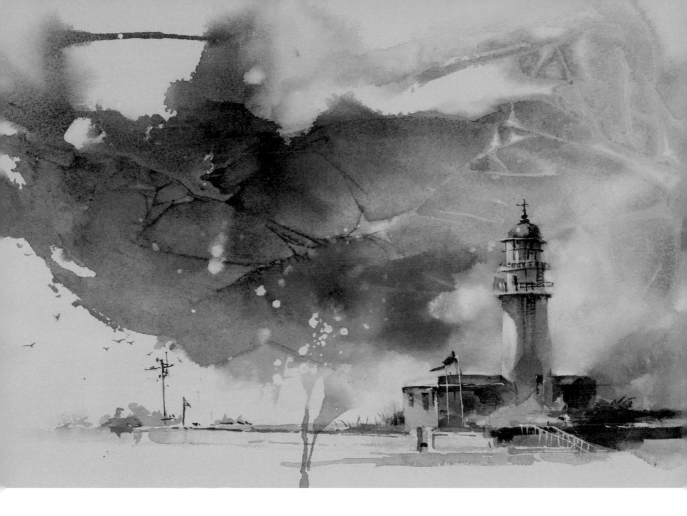

秋日
水彩 ·
27 X 38 cm ·
2019

卻有更多樣貌姿態，變化豐富，從花的凋零到僅剩蓮
蓬，乾枯捲曲的荷葉到折斷的殘梗，以及從葉縫間露
出掉落在水面上的殘花、綠草、蟲子、甚至倒影，構
出一片蕭條，或許這份蕭條在一般人眼中是醜陋髒亂
的，但換另一個心境去看，留得枯荷聽雨聲的意境，
豁然將人從視覺帶到聽覺的境界，這一份禪意，因個
人不同的經驗而有不同的體悟。所以我這系列作品，
嘗試大量保留保鮮膜處理後的肌理去做枯荷的質感，
不做過度寫實的描繪，留待觀者各自解讀。

《壯闊交響》則是唯一一張全然的抽象表現，使用壓
克力顏料創作於畫布上，希望用單純的形、色、線讓
觀者感受秋的魅力。

其他張作品， 也是將風景實景作色彩的轉換， 作主
觀的意境呈現。

作品說明

想到海邊總是以藍色為基調，我用屬
於秋天的赭色，重新妝點這片秋日的
天空，帶出另一番不同的感覺。

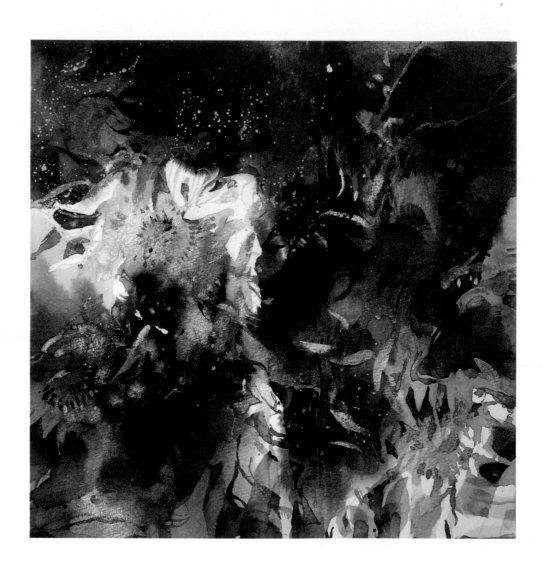

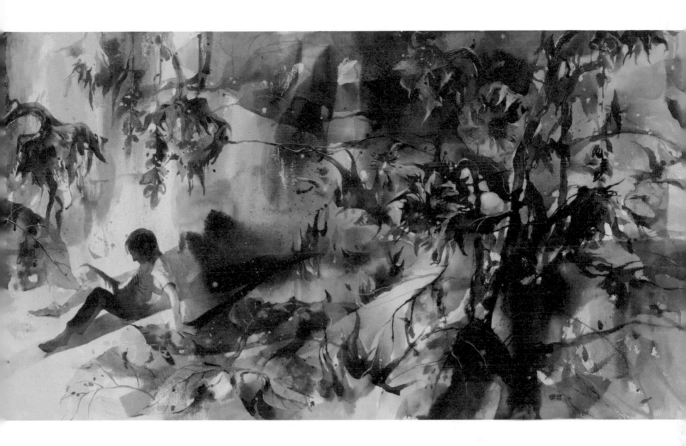

1 | 2

↘ 1. 夢
水彩 ·
39 X 39 cm ·
2003

↘ 2. 日光嬉遊
水彩 ·
55 X 110 cm ·
2010

1. 作品說明
花的凋零暗示著秋天的蕭瑟，黑色
與金色的搭配，象徵著繁花落盡的
美麗與哀愁。

2. 作品說明
想像一個秋日金光午後，一個少年
在彷彿愛麗絲夢遊仙境的向日葵花
田中迷了路，幻想著如夢境般唯美
的秋日花園。

1 | 2

1. 作品說明

馬德里的街頭，短暫的秋雨過後，
黃色車廂倒映在積水中，簡化所有
街頭的雜亂，用最單純的色彩恣意
流動，妝點這一場雨過天晴。

2. 作品說明

涼涼的秋風吹過街道，吹進巷弄，
用淡淡的灰藍色調表現這種秋高氣
爽的涼意。

1 | 2

1. 作品說明

山腳巷弄中，幾棟老屋，用赭色掃
出一片秋意。

2. 作品說明

殘荷捲曲的葉片造型，透過保鮮膜
的皺折呈現不規則的各式造型。

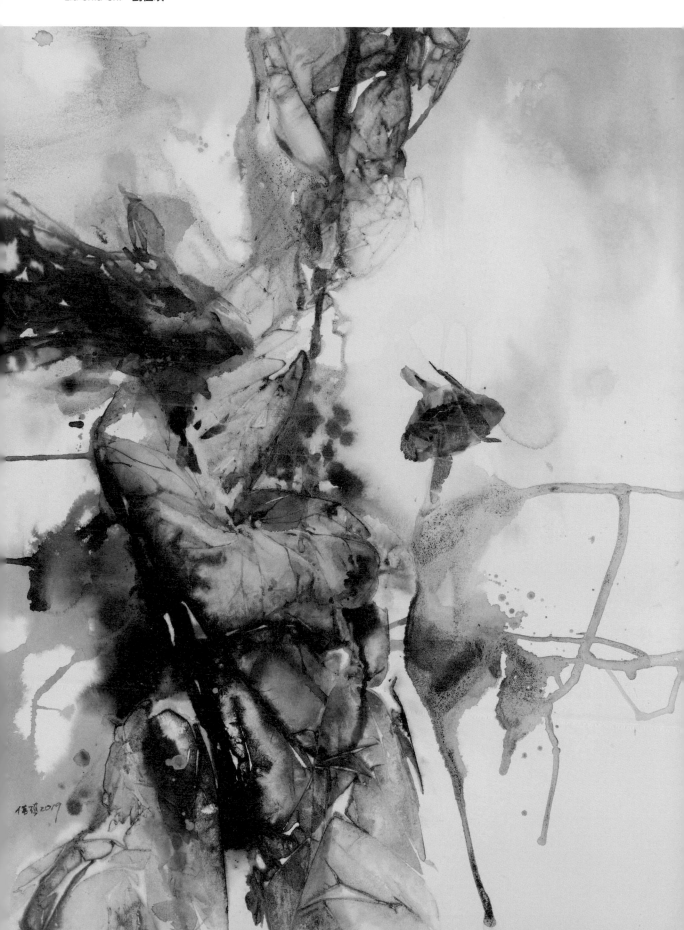

1 | 2

↘ 1. 留得枯荷聽雨聲 3
水彩・
79 X 55 cm ・
2019

↘ 2. 留得枯荷聽雨聲 2
水彩・
42 X 39 cm ・
2019

1. 作品說明

這張利用黑底白葉，嘗試打破水彩
必需由淺到深的上色方式，平面化
的色彩呈現另一種裝飾性面貌。

2. 作品說明

利用鮮豔的金黃色展現殘荷另一種
風貌。

↘ 壯闊交響
水彩・
45.5 X 72.5 ㎝・
2012

作品說明

利用壓克力顏料以及各式輔助劑，包括纖維糊、玻璃
珠、細沙等等，做出各種肌理，在長幅的畫面上以抽
象的點線面形色，交織出一首秋色交響曲。

創作步驟教學與說明

步驟 1

使用噴水器將紙面打濕，然後在想要
做荷葉處以不規則方式鋪上保鮮膜。

步驟 2

從紙邊縫隙處滴流黃色壓克力墨水，
再依序滴入其他赭色，可將紙張斜
放，任顏料透過保鮮膜流動。

步驟 3

未鋪上保鮮膜部份，以渲染方式處理
背景。

步驟 4

可適時以吹風機輔助，但不可吹到有保鮮膜的
部分。

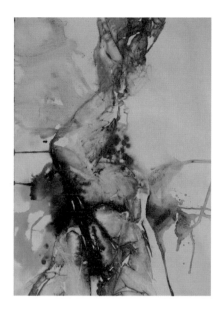

步驟 5

待乾，將保鮮膜撕起。

依據形狀，稍加修飾，即可完工。

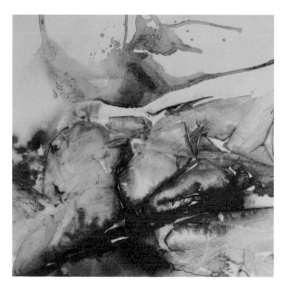

局部細節圖

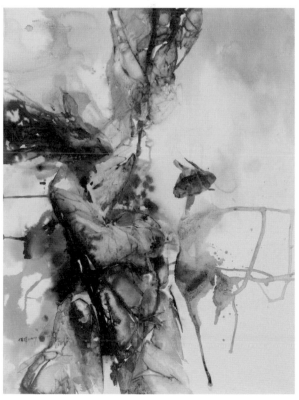

步驟 6 完成圖

依據形狀，稍加修飾，即可完工。

留得枯荷聽雨聲
水彩・
79 X 55 cm・
2019

參與國內外重要展出紀錄

2019　沿岸記事·台灣 水彩個展 響 ART，台北

2019　羅宇成駐店創作及水彩個展 過日子·宅咖啡，
　　　竹北

2016　無窮境延伸 羅宇成水彩個展 國父紀念館，
　　　台北

2016　日常 · 生活 羅宇成水彩個展 DT52，
　　　新竹縣關西鎮

2014　走過的痕跡 羅宇成水彩個展 桃園縣文化局，
　　　桃園

2013　旅途 羅宇成水彩個展 枕石畫坊，新竹

2012　浪，走 羅宇成水彩個展 永平高中，台北

羅宇成

Lo Yu-Cheng

西元 1982 年
國立台灣師範大學美術創作理論組 - 博士班
中華亞太水彩協會 正式會員

創作自述

我以「海」作為系列來創作，不論是關於海洋的周邊場景，如消坡塊、漁村、魚市、漁船等等，或是海洋生物，如魚類、甲殼類等等，在長時間不斷的尋求題材時，也慢慢的瞭解到許多生物的生命強韌卻也極其脆弱。反觀至岸邊，能訴說關於海的物事或許因為人類不斷的研究及發現，理論上也偶爾出現了許多新的答案，但我們其實生活在「海岸」以內，許許多多的深沉未知尚未知曉，而我的系列創作也將永無止盡。

在作品圖面的呈現上，色調氣氛與結構安排總是密不可分，我常常認為，只有氣氛的營造及色調的配合上還不夠讓圖面穩定，必須要搭配上圖面架構才能使作品呈現應有的力量表現。

在學習繪畫的過程裡，我似乎也經歷過許多的考驗及

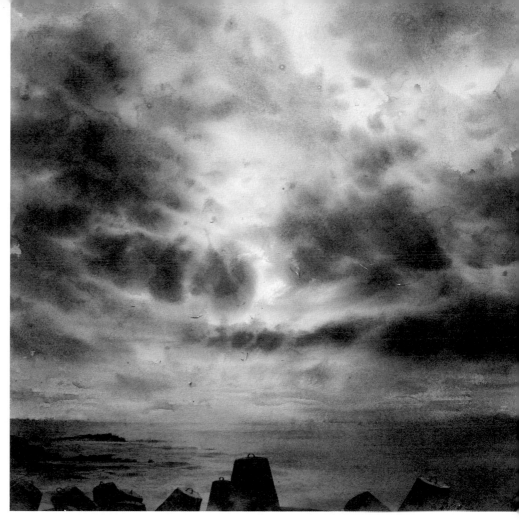

留存那一刻
水彩・
55 X 55 cm ・
2017

磨練，最開始發現的問題，就是我有色弱這項缺陷，在只探討黑白的色階變化之內，對於我來說，這是一項有趣的學習過程，因此我曾經只畫素描，也只用黑白色系來呈現創作，對於顏色的豐富，我非常的排斥。隨著日子的流逝，心理層面也慢慢成熟，開始在作品逐漸的增添更多顏色，但依然讓畫面呈現「灰」的狀態。

直到現在，我的作品呈現也以灰階色彩為主，經歷了許久我也接受我顏色總是調的不準確的缺陷，而用屬於自己挑選的幾條顏色來進行創作。常常有人說我的作品表現總是憂鬱，但其實也接近了我本身原有的創作想法，我也認為「灰色」總是帶有著沈穩及些許的未知。

此次的展出命名為「秋色」，正好接近我常表現的效果。

作品說明

海洋與天空，總是讓人感受無窮無盡、沒有終點，又瞬息萬變，常常有無法預測的狀況。

此張場景是宜蘭大溪漁港，當時颱風離開不久，一切又即將雨過天晴。

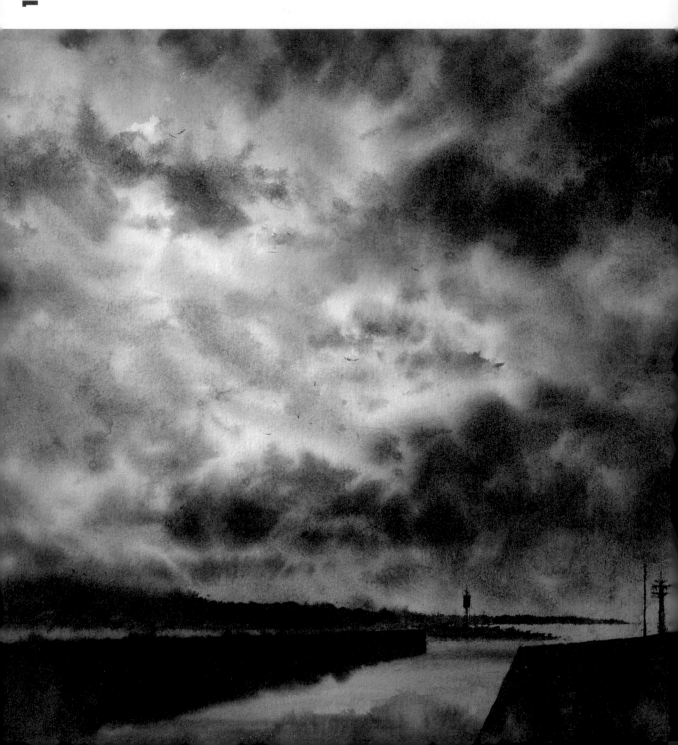

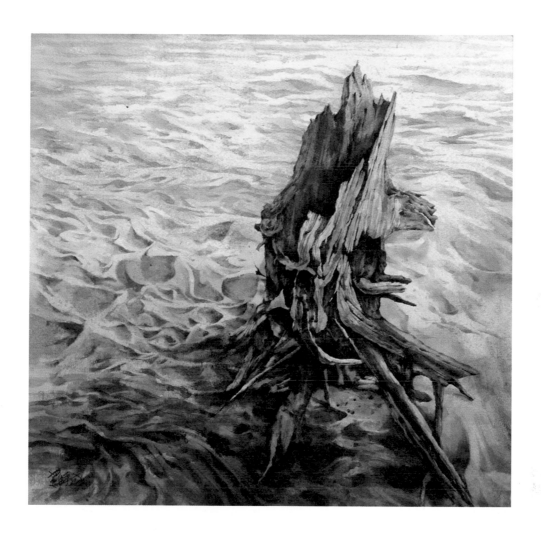

1. 作品說明

天空的變化之多，難以預測下次有
何呈現，每當想抓住此刻情境的
美，但下一分鐘，或許又完全不同，
這就是大自然。此景為新北市石門
漁港，也是我常去的地方，因此也
想為此景此前留下紀錄。

2. 作品說明

曾經繁盛、也曾經佇立，但時光不
會停留的，也未必認為失去生命就
等於毫無用處，或許它也慢慢的成
為了其他小生命的一處避風港。

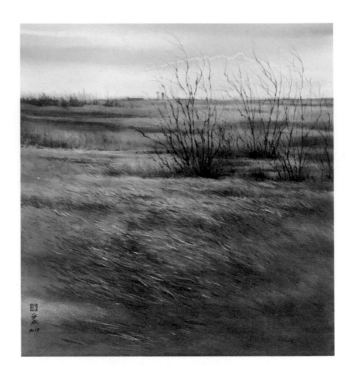

$$\frac{1}{2} \bigg| 3$$

↘ 1. 曾經走過　　↘ 3. 無崖
　　水彩·　　　　　水彩·
　　55 X 55 cm·　　55 X 35 cm·
　　2019　　　　　　2017

↘ 2. 秋夜
　　水彩·
　　55 X 55 cm·
　　2019

1. 作品說明

在澎湖西嶼的一片大草地上，呈現
出的不是繁榮翠綠，而是枯黃及憂
鬱，冷風吹來，所有的一切似乎都
不留存，這就是所謂的秋天。

2. 作品說明

獨自行走在夜晚的海邊，有月光和
浪花拍打沙灘的聲音伴隨著，同時
也享受著一種孤獨、一種沈寂，沉
浸在屬於自己的世界裡。

3. 作品說明

此景為澎湖望安離島的海岸岩壁，
它們的壁面質感很多且複雜，記得
當時天氣陰沈，而我仍欣賞它們，
想像它們經歷多少的風吹雨打，依
然有著強壯的韌性。

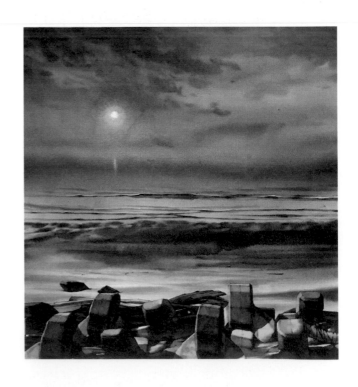

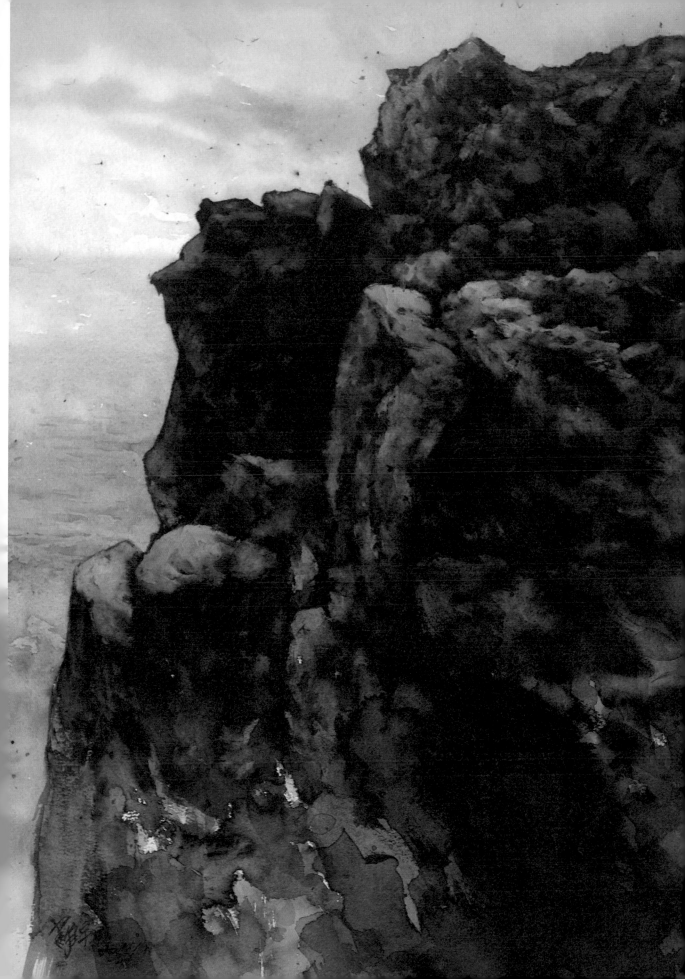

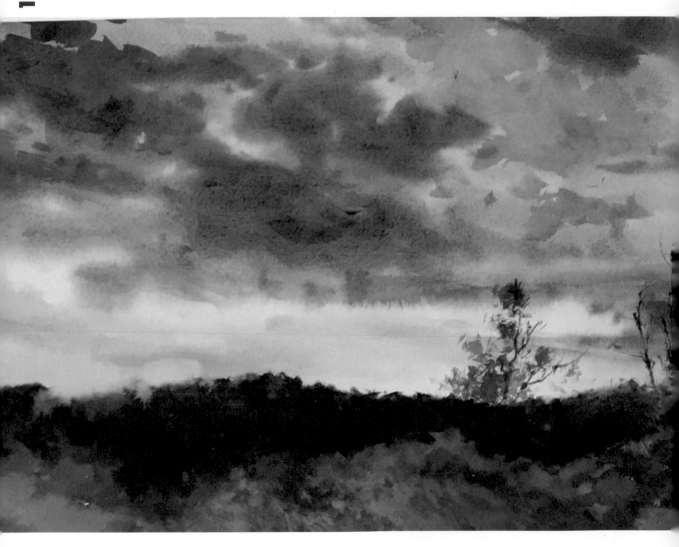

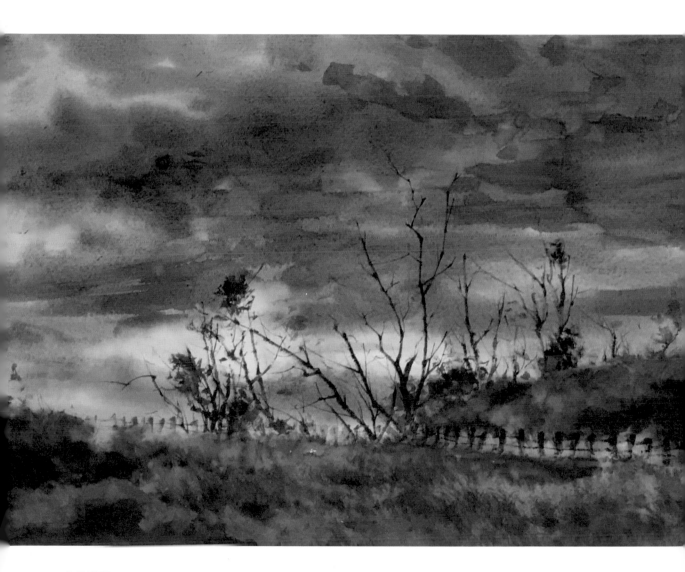

作品說明

海岸旁的矮山，搭配著幾棵枯木，配上
黃昏時呈現的色調，帶有鹹味微風吹拂
過臉頰時，我所感受的不是沈寂枯燥，
而是享受著只屬於自己的憂鬱與浪漫。

留存那一刻　水彩・35 X 110 ㎝・2019

```
1
   3
2
```

↘ 1. 邊界
　水彩 ·
　110 X 110 cm ·
　2017

↘ 2. 邊界
　水彩 ·
　110 X 110 cm ·
　2017

↘ 3. 曾經走過
　水彩 ·
　110 X 35 cm ·
　2019

1. 作品說明

一種自然形成的邊界，它們所呈現的層次與美感，無法刻意製造，但卻容易被破壞，取而代之的，將是人造的邊界，一般都稱做作「消波塊」。

2. 作品說明

一種人為製造的邊界，所呈現的視覺效果，只有一種，看似單調，但也對海岸邊的居民生活有著很大的幫助，但它們也破壞了原生模樣的岸邊美景，或許這就是難以兩全齊美吧！

3. 作品說明

潮退、潮漲，兩者之間的關係密不可分，但卻也不會留下痕跡，每一段時間的潮汐變化總是帶來了新的事物，以及沙灘留下的層次變化，這都是大自然的傑作。

步驟 1

構圖最需要仔細的便是沙灘上的流向，畢竟流向毫無規則，因此在構圖上必須努力的。

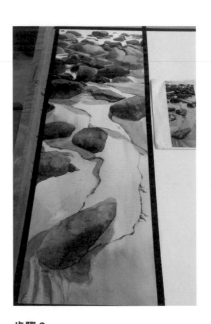

步驟 2

一顆顆的石頭逐步上色，這時後先不要太多細節，整張構成之後，再染一次統整畫面色調。

步驟 3

沙地的流向，形狀複雜，花點時間與耐心逐步構成。

步驟 4

將石頭部份及沙地流向以重疊法再堆疊更多的細節，也要微調許多的對比，使整張畫面再穩定紮實些。

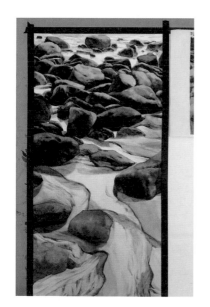

步驟 5

即將收尾時，再調整一些部份的明暗及對比，再將畫面最上方的海重疊出淡淡的水波層次。

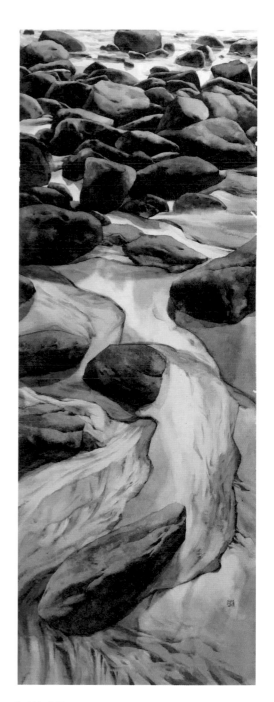

曾經走過
水彩・
110 X 35 cm ・
2019

獲獎

2016	台灣世界水彩大賽暨名家經典展 - 評審團榮譽獎
2016	第 34 屆桃源美展 水彩類 - 第三名
2016	第 5 屆全國美術展 水彩類 - 金獎
2015	第 20 屆大墩美展 水彩類 - 第一名暨大墩獎
2013	第 30 屆宜蘭美展 - 宜蘭獎

參與國內外重要展出紀錄

2017	「活水」桃園國際水彩畫展，桃園市政府文化局
2014	「風華 ‧ 再現」宜蘭美術館試營運開幕展，宜蘭美術館
2012	「狂彩 ‧ 雄渾」新生代雙全開水彩畫展，國立國父紀念館

作品典藏於宜蘭縣政府文化局、台中市立大墩文化中心

范祐晟

Fan You-Cheng

西元 1990 年
國立臺灣師範大學美術研究所

創作自述

秋季給人的第一印象總是那遍地楓紅的景色，但出生在四季不分明又降雨量極高的宜蘭，見到那火紅壯觀的秋色是在出國遊玩後才第一次見到。

雖然秋紅甚美，不過跟舞動著秋季紅衣的落葉鋪路比起來，仰望退去炎夏豔藍的蒼色天空和樹根旁漸漸染上金黃的野草小樹，這些秋天的配角們，更是能讓我感受到秋季裡的低調優美，印度詩人泰戈爾《飛鳥集》寫道：「使生如夏花之絢爛，死如秋夜之靜美。」離開了夏日的絢麗躁動，秋天是生命走向靜美的過程，不需引人注目，不需大聲喧嘩，那是一種經過時間的催化才能蘊釀出的美。

↘ 皎霜
複合水彩 ・
40 X 40 cm ・
2016

什麼原因決定這次的內容方向？：

從小比起被關注著，我反而更喜歡一個人默默做著自己的事，所以才對這些不起眼的樹草有著不同的觀看方式，它們擁有頑強的生命韌性，小草雖然弱小，在這植物的大千世界裡既單純又不起眼，卻從不畏風雨日曬，也不輕易低頭。

「野火燒不盡，春風吹又生」，這些草木猶如在社會叢林裡努力求生的自己，失敗與挫折帶給人不只是希望，他同時也帶給人們烈火重生的機會，即使已經枯萎，但小草不輕言倒下，當溫暖的春風來臨，枯草逢春又是一片蔥綠。

作品說明

比起原先完整的球狀、亮麗的色彩，逐漸凋零退色後的繡球花像是破損無法飛行的蝴蝶和只能隨風飄散不完的枯葉一樣多了一股殘缺的美。

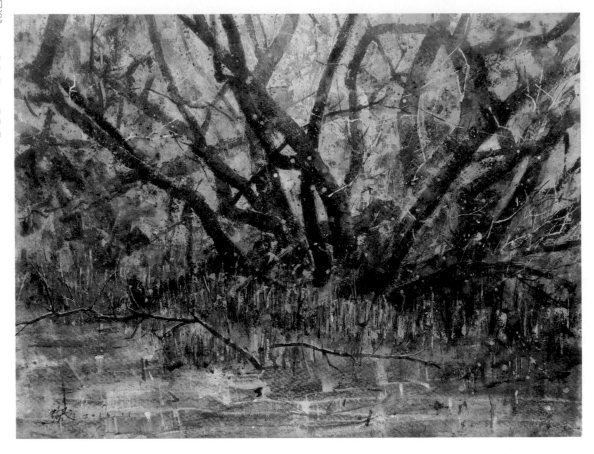

1 | 2

↘ 1. 瀲陽
複合水彩 ·
34 X 45.5 ㎝ ·
2016

↘ 2. 豔紫荊
複合水彩 ·
42.5 X 27 ㎝ ·
2016

1. 作品說明

趁著沒那麼熱的時候到台南遊玩，途中一項景點是號稱台南亞馬遜河，看那整隧道的樹幹，前後曲折大小粗細豐富的變化說真的，比全都綠綠的要耐看得多。

2. 作品說明

這是一種在入秋才盛開的花朵，它選擇在大家都卸了後默默綻放，常常會被誤以為是轉紅了的葉子，這種低調不張揚的姿態讓我對它起了興趣。

是否想過其他詮釋秋色的表現方式？：

秋色這主題會讓人直接聯想到描述秋意景色或跟秋天有關的產物事物等等，但除了用季節的特徵來詮釋以外，也可以利用聯想力的思考邏輯去重新思考畫面的內容和構成，例如運用群聚和破損的蝴蝶飛舞的樣子來表現落葉隨風飄散的意象，另外金屬生鏽的狀態是從原有的色彩中漸漸氧化出棕紅的鏽斑，並開始出現破損穿透，這種轉紅受損的意象也跟葉子逐漸變黃變脆弱有著相同的感覺。在平時的創作中我也會常常這樣換個角度思考初衷的想法來讓自己的畫面及內容更有突破的空間。

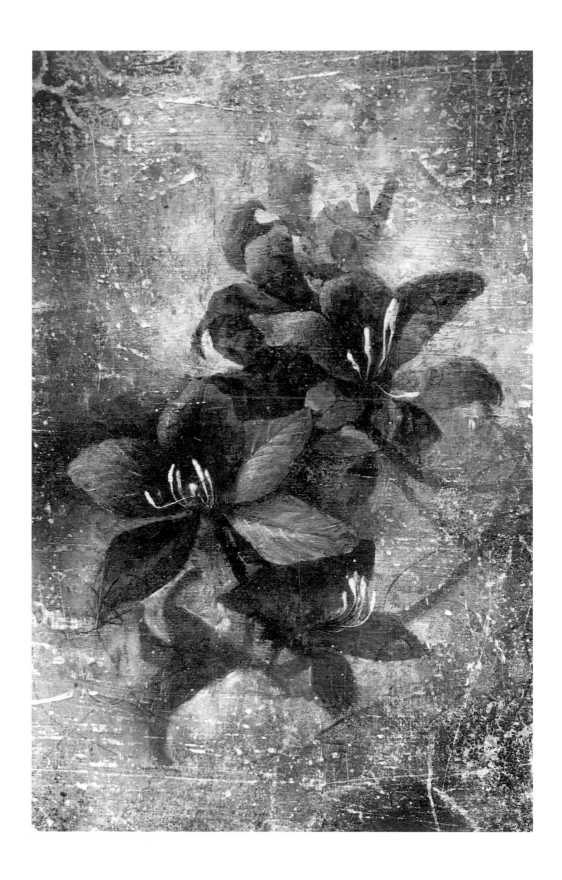

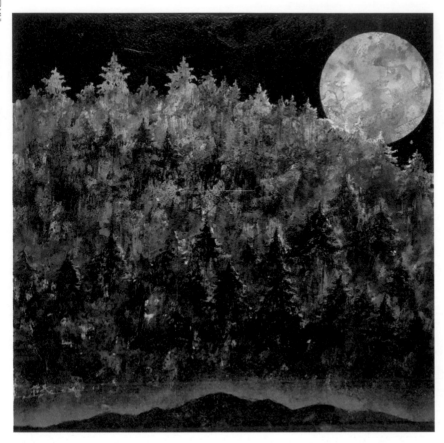

1 | 2

↘ 1. 皎皚
　複合水彩 ·
　41 X 41 cm ·
　2016

↘ 2. 滄青
　複合水彩 ·
　42.5 X 29 cm ·
　2016

1. 作品說明

人生中總是要有幾次夜衝，在引擎聲和嬉笑打鬧的背後只聽的見那樹林隨風而起的沙沙聲響，和那顆大到不能再大的滿月。

2. 作品說明

在以前租屋的樓頂總是能看見斑駁的老牆、乾裂的地板，生命力強大的雜草藉著一點一滴匯集而成的漏水從夾縫中成長，這種滄桑淒美的景象不也充滿著秋意嗎。

在創作秋色系列的過程中有什麼轉變嗎？：

以往的作品為了使畫面有豐富的層次，在基底材上會先做滿肌理才開始處理畫面的部份，這次秋色的作品由於尺幅的限制，若是按照以往的方式會因肌理的過度凹凸影響而無法好好表現那些細小的乾草動態，這也是之前就想改進的問題，現在一併解決，步驟改為先將基底材做到完全平整連紙張的纖維都看不到的那種平，只在真正有需要的局部做肌理，部份以手繪擬真的方式模擬肌理來做銜接，雖然繁瑣但能解決無法深入刻畫和肌理單一的問題，未來也會用於大尺幅的創作中。

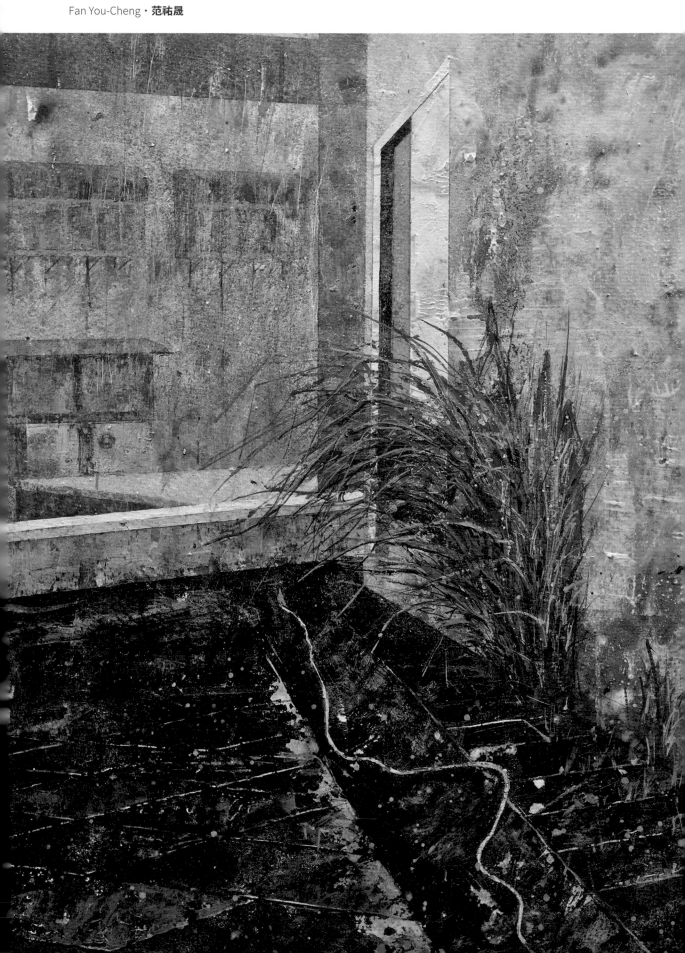

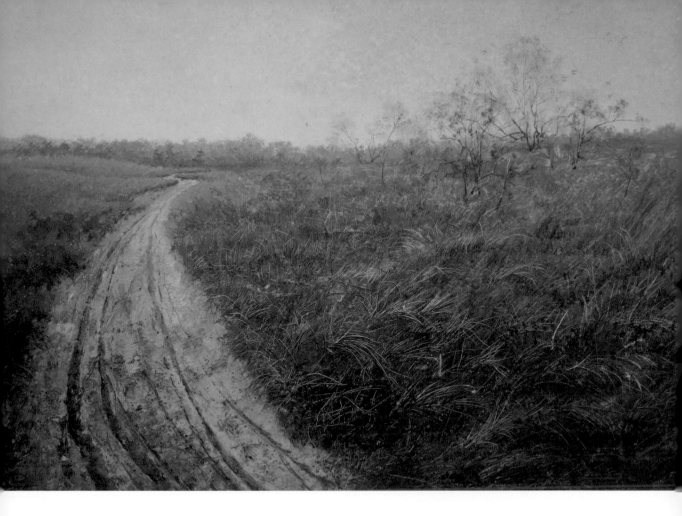

1. 作品說明

老家附近的田地在秋冬是停耕的狀
態，兒時都會在荒涼的田裡踩著乾
巴巴的泥土，享受雙腳陷入土堆的
觸感，直到大學上了一門叫做家庭
醫藥學的課後才知道土裡有許多蛔
蟲、鉤蟲、鞭蟲等等會鉤在腳底寄
生人體的寄生蟲，我能夠平安長大
真是萬幸。

2. 作品說明

隨著時間，葉子終於光榮身退，有
的隨風而去，有的回歸大地，最終
養分被樹木吸收再次生出葉子，一
邊運用乾擦做出樹皮，一邊用沈澱
和慢流漸漸堆疊出不斷累積的落葉
層次。

你認為自己作品的魅力在於什麼地方？：
很慶幸自己生於 90 年代，這是個各方面都蓬勃發展
中的年代，作為這個時代的小孩我們歷經 35 磁碟片
進化到隨身硬碟、看著捷運從零到有、從 BBcall 到
黑金剛後的掀蓋手機，變化和創新一直在我的生活周
遭對我而言是常態，也許就是因為時代的緣故，心裡
才會有著不變化就會被淘汰的想法，對我來說跟著自
己的作品一同成長一起改變，每個階段有著不同樣貌
應該就是自己作品的魅力吧。

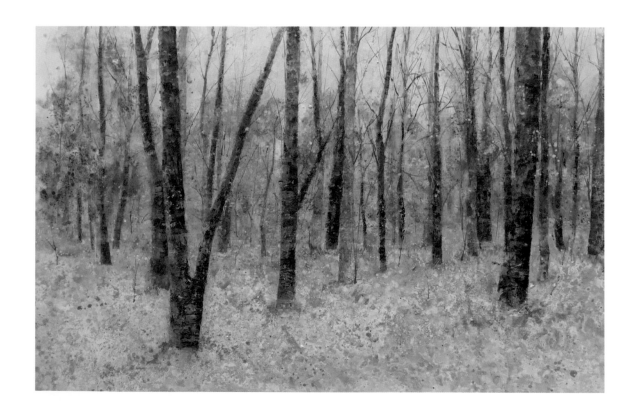

↙ 黏黃
複合水彩 ·
38 X 38 cm ·
2019

作品說明

每個季節雖然都有各自不同的樣
貌，但這種灰黃色的乾枯在配上一
陣微風的畫面是最令人著迷的，為
了塑造這種樣貌，比起用加法，我
選擇用刮去法將所有草的動態表現
出來。

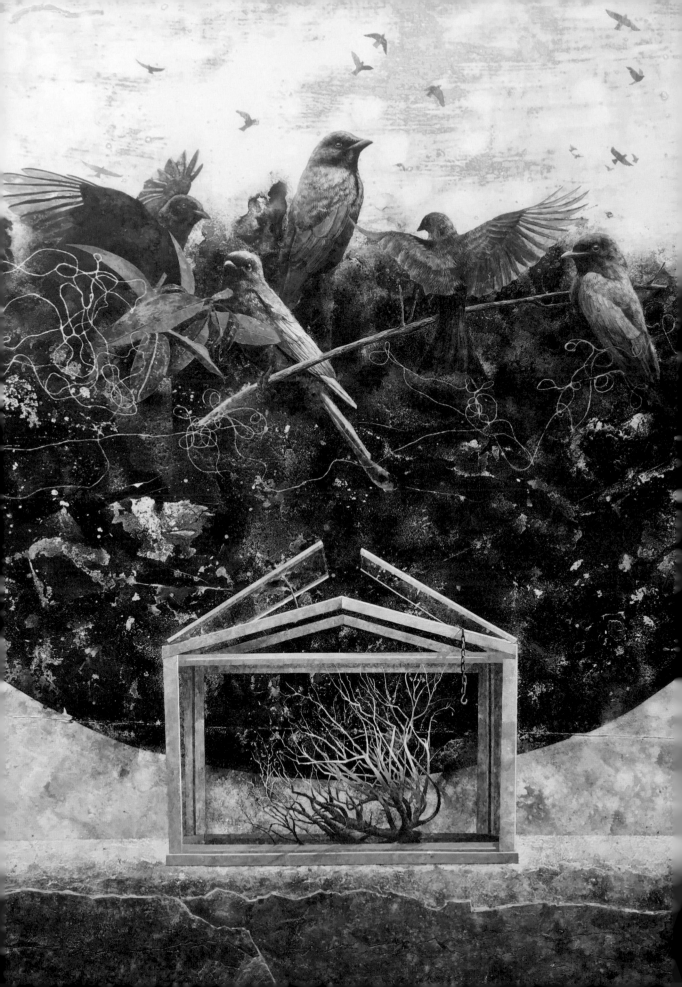

1 | 2

↘ 1. 烏秋
　複合水彩・
　150 X 110 cm・
　2019

↘ 2. 楓境
　複合水彩・
　36 X 55 cm・
　2019

1. 作品說明

烏秋有一身油亮又烏黑的羽毛，尾羽有長長的分岔，猶如一把剪刀，初夏開始，只要踏進烏秋棲息的領域裡，埋伏在電線桿上的牠，轉著黑眼珠，翅膀一振，上前來猛力用鳥喙連續攻擊，他可怕的身影，使的我只好藏匿起來不被他找到，直到入秋才能安心。

2. 作品說明

小學時是打掃外掃區，每到入秋總是有掃不完的落葉，大概就像人生中總是有處理不完的瑣事一樣吧，有的人被淹沒，有的人卻能將這些轉化為自己成長的養分成為更好的人，希望我也可以。

個人不會只使用單一資料作為創作參考,起初參考圖片右上角做為發想原圖,將想像中的情境以素描稿的方式大概描繪,過程中同時蒐集相關資料,反覆修改後才會進行製作數位草圖的步驟,不過這張作品是四開尺寸,通常對開以下的構圖我會直接看著素描稿來想像上色。作為基底材的紙張為 300 克 saunders 水彩紙,由於棉的成份較高較能好好吸收自製打底劑,打底劑層層薄塗,大約 10 層就能把水彩紙打到完全平整的狀態,這是就能上輪廓線了,有時我也會將打底劑染色來當做底色使用,就看當下狀況了,每張的方式都有點不同,所以我也不會刻意用某種方式畫畫。

步驟 2

先來做樹幹的底色,水、自製打底劑、水彩顏料、凝膠劑四樣隨意混合後邊以噴水器保溼邊把暗色調塊面塊面的上,偶而將噴水器調整為水柱狀噴射做個破壞性的變化。

步驟 3

接著把遠景跟前景的樹幹處理好暗色調就能放著去做大樹幹的第二層,這層的打底劑會減少,凝膠劑會增多,目的是讓底二層的顏料既能保持顏料厚度但又能呈現半透明防水狀,如此就能達到一個能微微透出底色的暗又能表現出顏料厚疊的扎實感,而防水狀態能使最後一層做細節時不會被洗掉。

步驟 4

等全乾後用紙膠帶貼好所有東西,割出輪廓線後在整張紙平均再上一層打底劑,作用是讓輪廓線更加明確的同時把紙膠帶的細縫填滿,如此才不會滲水。

步驟 4

打底劑乾後全面打水,分別用牙刷跟畫刀噴上顏料、鹽巴、稀釋過的凝膠劑,這三個過程可以相互亂換,中途也用水柱破壞過於單調的部份,落葉原本是想用棕色系,但剛剛畫樹就用光了,就用紅的吧,基本上沒有真正的參考資料,上色時多少有些麻煩,不過也帶來了畫畫的自由性。

步驟 5

整體放到自然乾後大約半天,先別急著撕紙膠,整張畫拿去連蓬頭把多餘的鹽巴和沒沾到凝膠劑的部份洗去,由於沒淋到凝膠劑的地方是不防水的,所以沖水時會產生些自然的色塊,沖完後再把遠景的深色補上就能撕紙膠了,樹的最後一層亮面以乾擦寒色襯托背景的暖色,此時的輪廓還很生硬,最後細節除了利用陰影把這不自然的輪廓修整好也補上些許貼在樹根附近的落葉就完成。

> 楓境
> 複合水彩・
> 38 X 56 cm・
> 2019

完成圖

最後加強右上角的細節,用較淡的筆觸作葉片的形狀,色彩上以綠色、藍色、紫色及赭色等作變化。畫面中央之地面以乾筆處理斑駁的效果,即告完成。

獲獎

2019　義大利烏爾比諾第三屆國際水彩節 - 入選

2017　第十七屆台灣國際藝術協會美展水彩類
　　　優選

2016　TWWCE 台灣世界水彩大賽雙件 - 入選

參與國內外重要展出紀錄

2019　世界水彩華陽獎畫家邀請展

2018　《塵澱》個展 - 新竹大遠百 VVIP 室

2017　《前往境的那一端》水彩聯展 - 綻堂文創

2017　台日水彩畫會交流展

綦宗涵

Chyi Tsung-Han

西元 1996 年
國立臺灣師範大學美術學系西畫組碩士
中華亞太水彩藝術協會准會員

創作自述

在蓬勃的生命裡自然氣候與人類一起伴隨，人生中我
們獨特情感也會產生各自對四季的人文觀念寓意，透
過美術史可看見中西方大師各種繪畫語言來展現的季
節，從作品的色彩和造型等蛛絲馬跡去見識，使繪畫
去溝通讓我們看見大自然的狀態及各種精神感受的千
變萬化，感動世人，其中一年的秋給予我的感覺是悄
悄的來臨，淡淡的離去，寧靜和深沈不追逐浮華，或
許和藝術家的低調內涵的個性相似，沈思在浪漫賦予
了靈魂思想，繪秋色主題中我感受通過秋季最為特色
的清透微光、暖色、自然植物與人的互動穿戴來刻畫

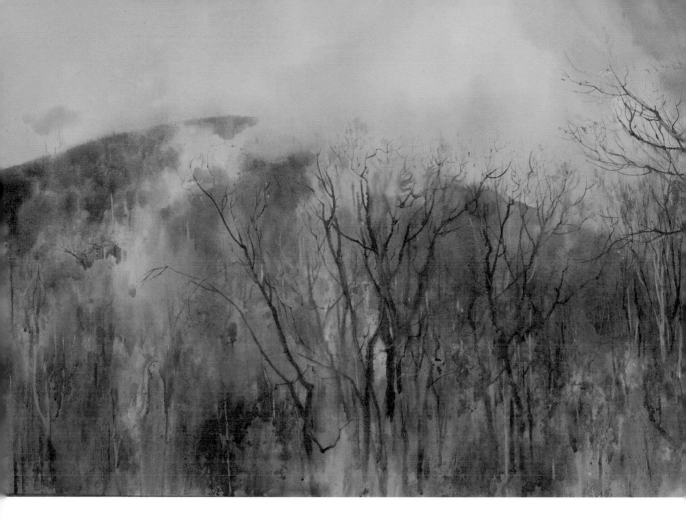

澆熄
水彩 ·
104 X 76 cm ·
2019

作品說明

我看見山的份量感給予畫面一種堅實的背影，和枯黃的葉簌簌形成渺小的對比，大自然即是從個體團聚成的大的能量，嘗試用水彩層層疊加形成的層次肌理感表現秋天的質地，樹枝線條的處理讓人可以獲得平和穩重的想像。

這個季節的炫麗畫面，從秋意一個多霧的黎明，到渲染著大地的金黃，都是沉醉在淒美的秋色樂譜，因而被大自然的千姿百態感動，把精神轉變成顏料及筆觸的塗抹揮灑，挖掘更多畫面的詩意韻味，我也在嘗試並且和它對話。

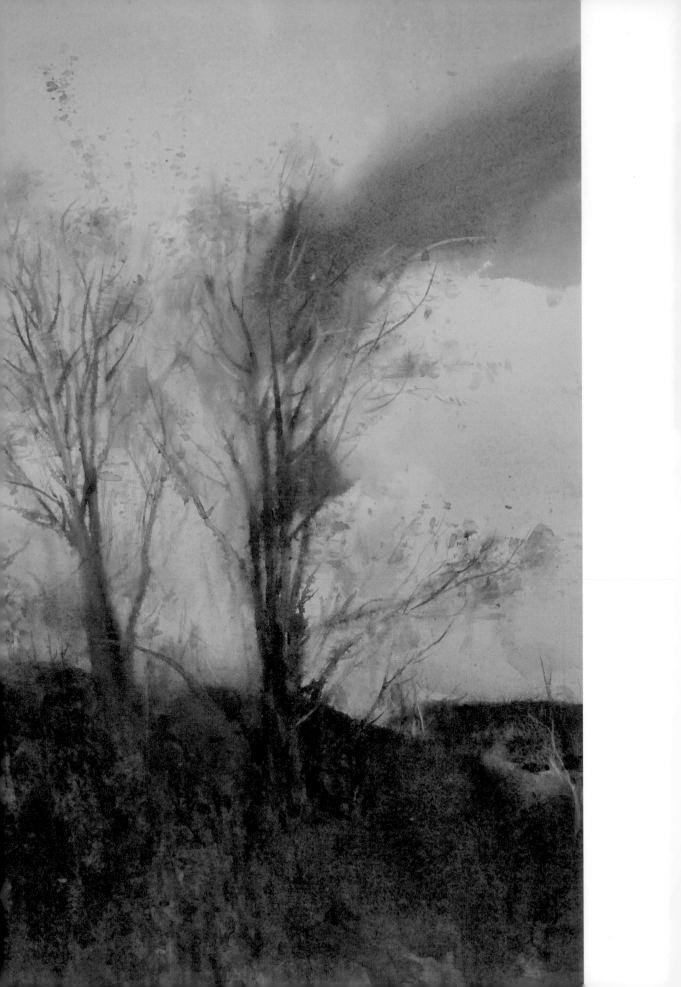

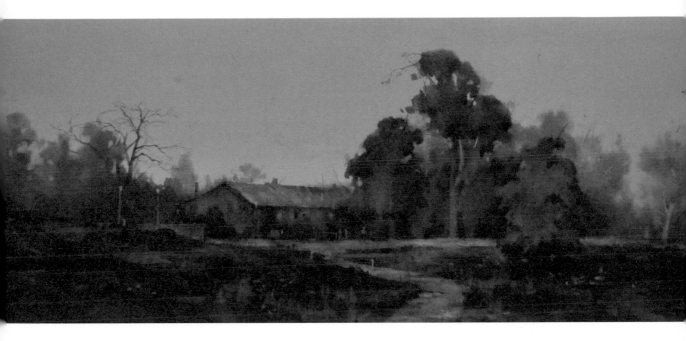

1 | 2

1. 作品說明

秋風一吹，千奇百怪的樹葉就像蝴
蝶似的飛舞，千姿百態，有大的，
有小的，有單獨的，有成串的，這
是它們朦朧蕭瑟飄搖的身影。

2. 作品說明

一年又一年秋季的更替，跟每天的
落暮一樣來回，畫中呈現火紅濃烈
的寫照，瞬間即逝的意境，提示著
人們要回歸原本的寧靜。

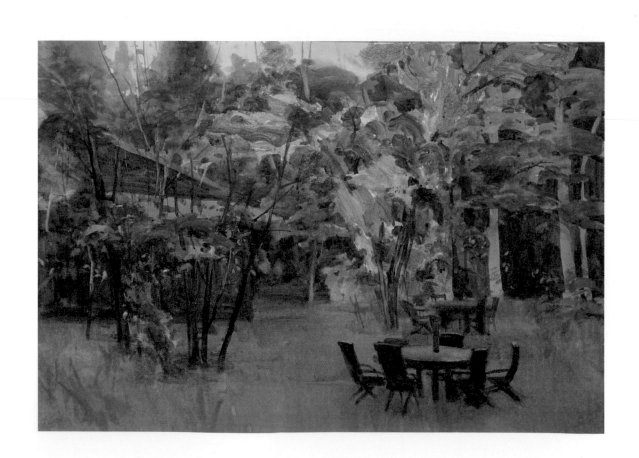

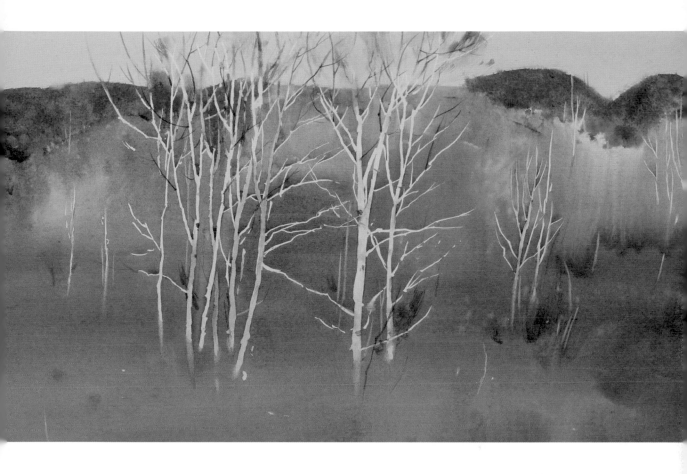

1 | 2

↘ 1. 晚留的沈思
水彩・
52 X 38 cm・
2019

↘ 2. 生命的延續
水彩・
76 X 46 cm・
2019

1. 作品說明

秋樹下遺留的是片片的愁思，也像
羽翼一樣自由綻放，祥和的在我們
身邊共存。

2. 作品說明

作品中目的去簡潔扼要了畫面，用
單純樸實的元素和手法感受寂靜的
秋意大地，水平的延伸到畫外無限
延伸的聯想，人的目光就是如此的
單純，但想像可以遠的不受限制。

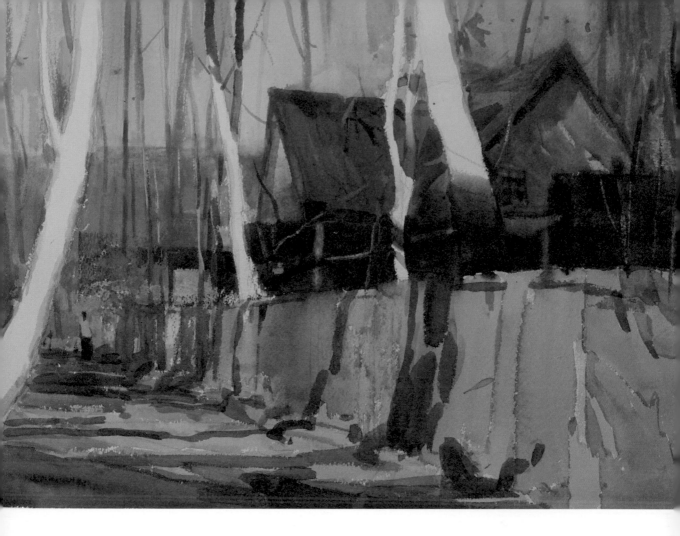

1. 作品說明

或許是人都有享受被樹林環繞陽光
灑落身上的記憶，金燦的秋黃和耀
眼的斜陽交織成豔麗的樂章，用水
彩的清透色澤演繹出光影的律動。

2. 作品說明

秋日的湛藍與大地的金黃形成了雅
致對比，高掛的楓一枚枚的掉落，
會在這樣的季度里感嘆生命的無
常，題醒自己把握人生各個片段的
精彩。

1. 作品說明

在大自然的訊息裡告訴我們秋天緩緩的來臨，些微的顏色轉變形成色彩韻律，我找尋風景的疏密所造成的空間感，簡化再排列編制美感符號，鮮明的彩度裝飾了自然給予生氣。

2. 作品說明

戰場之原是之前去日本日光旅遊的景點，十一月秋天時刻充滿了枯意，一眼望去盡是充滿蕭瑟的枯黃色，去一趟令人意猶未盡，也相對用輕鬆寫意的畫法去表達這淒美的天地。

1. 作品說明

看慣了桃紅柳綠的繽紛，偶爾也想要樸實歸根的清雅，河水的流淌更顯得寧靜，在深入的旅行中重要的不是目的，而是沿途不經意的風景，那會是最美的情節。

2. 作品說明

在城市中依然感受到風吹落楓葉的飄逸，在繁忙的路旁從容不迫的姿態，這浪漫的純淨傳遞著奮發向上的精神，簡易了樹的複雜強調造型的力量美感，大小筆調的堆疊出盛開的秋天，展放街道一角的艷麗。

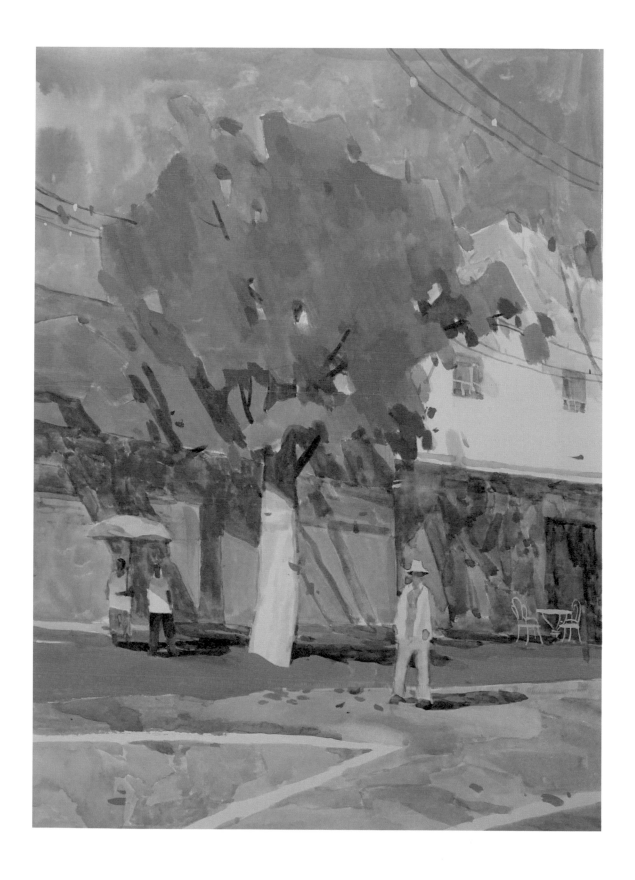

作品說明

秋天給予我的印象更多是滄桑幽靜的寓意，資料是去日本的日光市旅遊取景，讓我第一次看到高海拔的秋天獨特灰調的柔和，霧氣瀰漫周圍似乎就是大自然的呼吸，我想取比較有趣的構圖，捨棄地平線和簡略的元素去試著不同的視角，雖然沒有討喜鮮豔醒目顏色，但中灰色彩和明度有更多神秘感，把寄託愁思的訊息帶入想表達的畫面上。

步驟 1

做手掌大小的草圖，先把預想效果簡略畫的就好，取捨重點不看細節，一個畫面的輕重焦點分佈在這裡去反覆思考它。

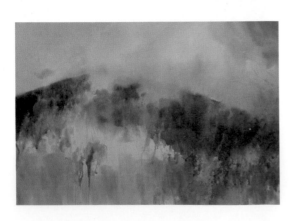

步驟 2

鉛筆稿大概的把幾個層次區分開來，主要前景樹與山輪廓，其餘比較虛弱放鬆的地方之後上色再呈現出來就好，稿畫的太細會扭捏，不習慣被稿子綁手綁腳，善用水彩自然效果順水推舟的去演化成形象。

步驟 3

大面積濕染出天空藍天和白雲位置和山輪廓大外形，加強一些調子上的變化增加層次厚度感，會特別注意雲的位置山的造型，彼此之間輪廓邊緣的虛實，把空間上的距離感顯現出來，氛圍和霧氣的質感是階段的目標。

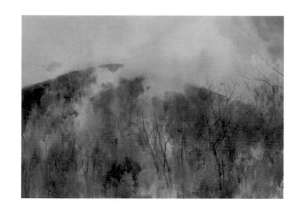

步驟 4

繼續往整體色彩和諧與明暗的些微變化去掌握大效果,山跟樹林用水分自然的碰撞去做肌理,處理豐富樹林層次輕重,看林不看樹,先讓畫面輕鬆避免僵硬,維持霧氣透氣感,這過程不斷反覆疊加或是破壞多餘的複雜,取捨畫面繁複的韻律感,用棕色系土黃等色彩醞釀秋天枯黃的味道,

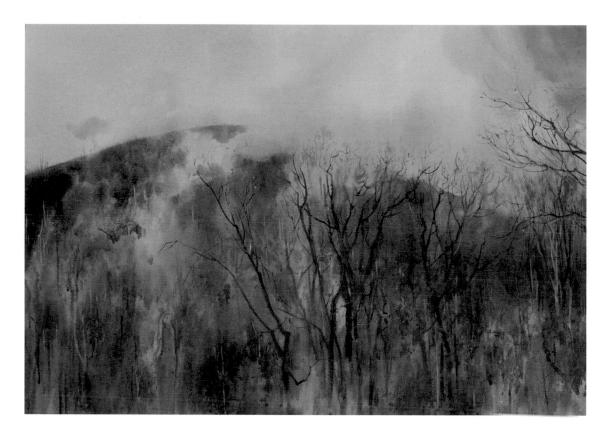

↘ 澆熄
水彩 ・
104 X 76 cm ・
2019

完成圖

層次越豐富重色也慢慢加強,厚重感和前後關係也會顯現出來,樹從虛幹畫到實幹,讓線條有乾擦的細節也有濕染的融合,表面全乾後選擇洗出亮色的樹幹,保留線條的自然,最後檢視細節局部處理,畫面平衡關係到位即可完成。

台灣水彩專題精選系列．
《秋色篇》

徵選藝術家

楊美女、林勝營、林玉葉、陳其欽、陳仁山、
郭宗正、郭　珍、陳品華、馮金葉、錢瓊珠、
張琹中、林麗敏、鄭萬福、蔡維祥、陳明伶、
陳俊男、羅淑芬、林毓修、康美惠、徐江妹、
陳柏安、許宥閒、曾己議、黃德榮、游文志、
王建傑、林嘉文、張家榮、劉晏嘉、呂宗憲、
許宸瑋

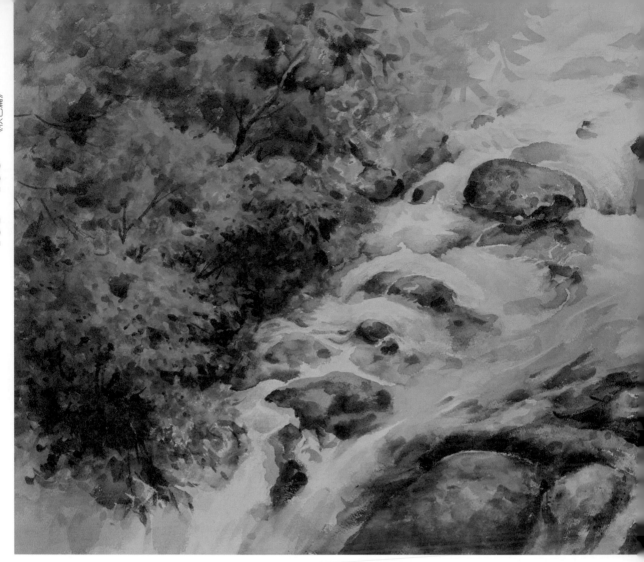

楊美女

Yang Mei-Niu

西元 1941 年
國立板橋高中教師退休
國立台灣師範大學美術系專業學分結業
國立台灣師範大學教育研究所結業
國立政治大學教育系畢業

↘ 秋光縈迴映溪流
水彩 ·
55 X 78 cm ·
2019

作品說明

漸濃的秋意渲染、薰陶，一些植物的葉子由綠變黃，由黃變紅，把秋天打扮得五顏六色，色彩斑斕。秋光縈迴映溪流，聆聽潺潺流水，頓覺物我兩忘，暫時忘卻世間俗事煩惱，尋得心靈清靜空明，這一片迷人的秋色牽動著我的心。

參與國內外重要展出紀錄

2019	中華亞太水彩藝術協會「花卉篇」專題精選系列展
2018	兩會交鋒（中華亞太水彩藝術協會及台灣國際水彩畫協會）
2017	台日水彩名家聯展 - 奇美博物館
2013	楊美女個展 -「意象風采」2013 水彩創作展
2012	楊美女個展 - 拾歲 · 拾穗
2010	楊美女水彩個展 - 以愛描繪大地與生命

創作自述

早期創作國畫、油畫，近年醉心水彩，其原由有二：其一：客觀環境無法讓我長期發展油畫；其二：水彩獨具的韻美，「水」的難以控制，充滿挑戰與趣味，更深深的吸引我。

從意念的醞釀，琢磨、沈澱，精簡，到作品完成的創作歷程，無論使用何種媒材，大致相同。但昰水彩難度更高，「凡走過的必留痕跡」，由不得你悔筆。但是它的特質更令人回味。如何讓「水」「色」交融的靈動變化，構成了畫面意境之美，是我所追尋的目標。

徐悲鴻常以「拳不離手、曲不離口」來勉勵學子，勤學才能精進，「天道酬勤」相信堅持、毅力會讓我更成長。

林勝營

Lin sheng-ying

西元 1948 年
業餘繪畫創作者

創作自述

從小就喜歡繪畫,因環境因素無法就讀美術科班,早
年從宜蘭北上工作,從事多年印花布設計繪畫工作,
但後因打拼事業就沒再拿起畫筆。

五年前重拾畫筆,學習水彩,因非科班出身,所以起
步較辛苦。但我相信勤能補拙,只要多畫,多思考,
多觀察,多觀摩優良作品,一定能有所進步。
水彩創作豐富我人生,經由實地取材,自然觀察,感
受人與自然關聯,並藉由我的生命經驗與繪畫技法的
重新詮釋,讓我得到創作的自在與快樂。

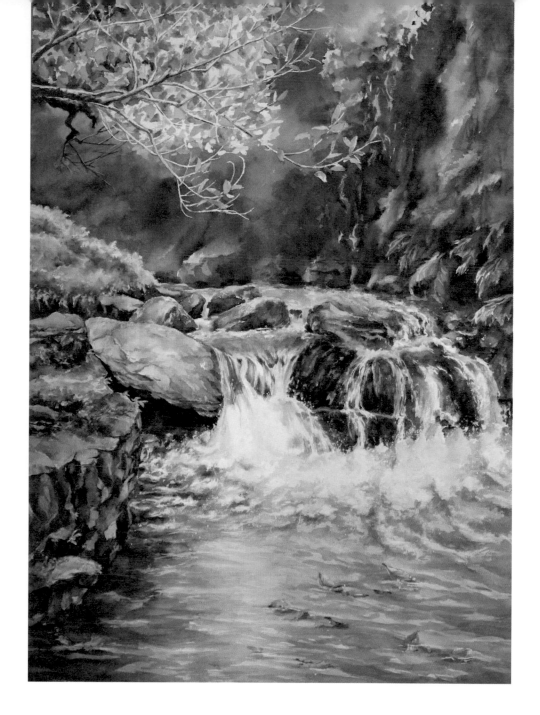

↘ 秋潺
水彩 ·
77 X 54 cm ·
2019

作品說明

礁溪林美盤石步道是沿著溪谷而上發展，溪谷、山崖
與大小石塊縱橫交錯，

形成大小瀑布。溪水湍急，水質清澈，豐富生態令人
流連忘返，印象深刻。

此作品是想表現，每次到這裡散步時，人沈浸在水
聲、鳥聲、微風與清淨的空氣中，五官打開，感受四
季與萬物變化的一瞬片刻。

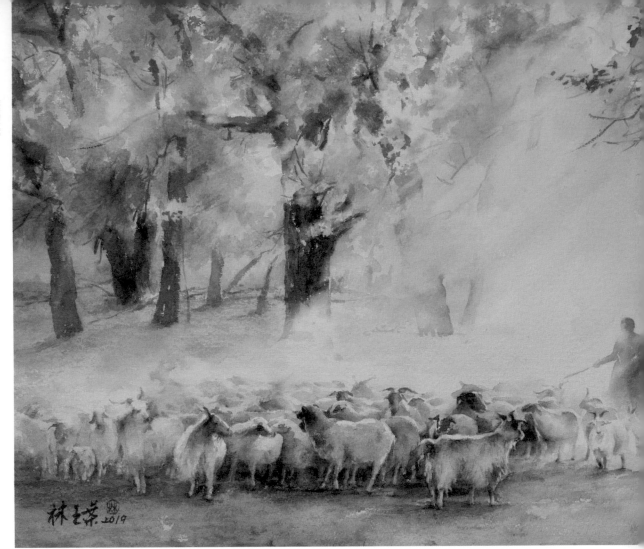

林玉葉

Lin Yu-Yeh

西元 1954 年
國立台灣藝術學院畢業
台灣國際水彩畫協會 會員
中華亞太水彩藝術協會 準會員

↘ 牧
水彩・
57 X 76 cm・
2019

作品說明

秋天的北方（內蒙）胡揚林的樹葉轉金黃，牧羊人在
清晨趕著羊群遷徙，沿路塵土飛揚，加上陽光灑落，
呈現燦爛金黃一幅美景現前。

獲獎

2017　中部美展 水彩類第三名

2015　台陽美展 水彩類銅牌獎

2014　台陽美展優選 苗栗美展優選

2013　苗栗美展佳作

參與國內外重要展出紀錄

2019　掬水話娉婷女性水彩人物大展聯展

2017　水色心緣 土地銀行水彩畫個展

2013　尋幽覓影 國父紀念館德明藝廊水彩個展

創作自述

師法自然，追求水彩的流暢與純淨、畫面的書卷氣與
空靈，用〝心〞詮釋萬物生命之美。

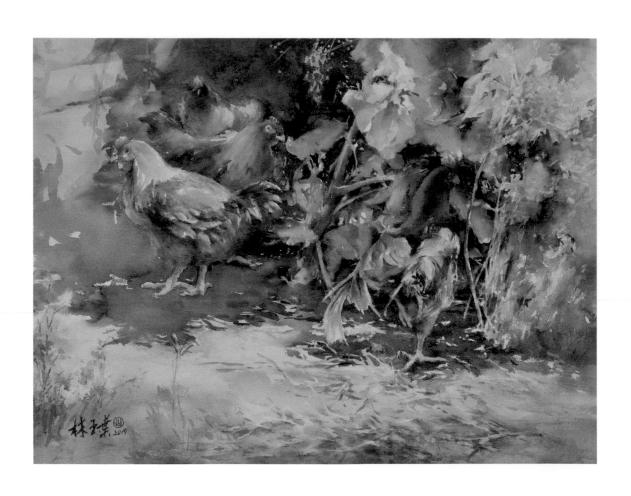

1. 作品說明

已經入秋人們已披上外衣，見雞群在屋邊的角落進進
出出，享受著陽光的溫暖既自在又悠閒。

2. 作品說明

十月北疆的禾木村已經變色了，清晨馬兒剛送完觀日
出的旅人於溪邊小憩，白樺樹的倒影映在水上，正巧
陽光灑入光影迷離，渲染成金黃色的世界。

陳其欽

Chen Chi-Chin

西元 1955 年
2013 電子光寶科退休
現任業餘繪畫創作者

↘ 秋的落葉 II
水彩 ・
39 X 54 cm ・
2019

作品說明

一葉（夜）知秋，秋是落葉的季節，所以秋色我畫落葉
是最容易最直接表現了，美景到處都有，但對於我們
的眼睛，或是賞畫者的視角，不是缺少美，而是缺少
發現，我將最平常的落葉，將它表現出來，秋天的季
節展秋色，應該是最美的饗宴了。

參與國內外重要展出紀錄

2019　四季印象畫會

2019　基隆海藍水彩畫會現任會長

2018　中華亞太水彩協會預備會員

2017　中興醫院水與彩的對話 6 人聯展

2014 年 -2019 年 基隆海藍畫會聯展 (基隆文化中心)

創作自述

現今是網路資訊發達的時代，水彩藝術的展示，授課
平台的多元與豐富性，讓很多人從不曾想過要學畫的，
更能了解並親近它，退休時間更有彈性追求，簡單生
活快樂學畫，努力創作是生活的重心了，藝術本來就
起源於生活，創作要能與時代結合，提升創作內涵 期
許能帶給社會一些的正能量。

陳仁山

Chen Ren-Sun

西元 1955 年
英國霍爾大學企管碩士
清華大學化工學士
外商工作 (台灣、新加坡、美國)

創作自述

藝術是屬人的創作，是由內在的啟動，進而探求自然
和生命的本質。這過程裡，充滿了各種不同表達的可
能性，也隱含著自我學習的階段進程。 事實上，在不
斷探尋藝術本質表現和繪畫創作裡，靈光時常閃現，
超越了自己的觀看習性和理性思考，更鮮明地呈現內
心所感。這真是生命歷程裡，一種美好又奇妙的體
驗。

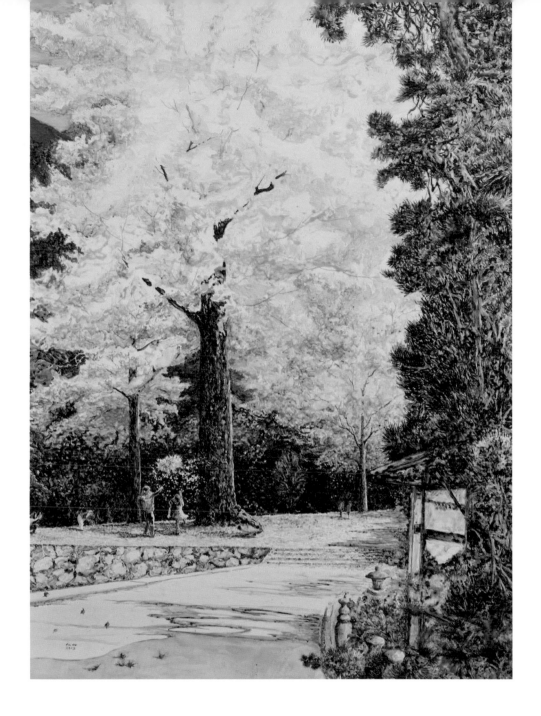

作品說明

碧雲天，黃葉地，秋色連遍
青春正歡躍，色彩千萬行 ...
入秋時節，自然界黃色，紅色的耀眼光燦，
漸次達到高峰，是如此鮮明，如此美麗！
所以，特意用了不太會吸水的紙張創作，就
是想讓色彩粒子儘量浮現紙面。這樣，就會
比部分被吸入紙裡，在水彩畫面表現上，相
對就要明麗耀眼得多了。

米羅好似說過：" 即使一棵樹，也可以是神話."
，所以 ...

瞧！那一棵棵美妙的金秋神話，不就正在展現雄
亮高歌的生命演說嗎！

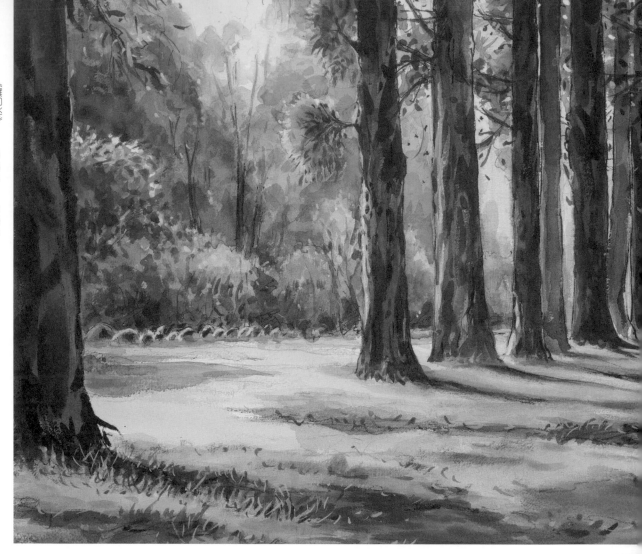

郭宗正

Kuo Tsung-Cheng

日本慶應大學醫學博士
郭綜合醫院院長、台灣婦產科醫學會理事長
台灣水彩畫協會副理事長
台灣國際水彩畫協會常務理事
中華亞太水彩藝術協會榮譽常務理事、正式會員
台灣南美會常務理事

↘ 秋日的曙光
水彩 ·
46 X 61 cm ·
2019

作品說明

冬天賞梅，初春賞櫻，秋日的農場最美莫過金黃耀眼的銀杏樹及楓葉。無論仍在樹上隨風擺動的金黃葉片，甚或已過了最精彩時刻而變成落葉，都有它美麗、吸引人的一面，而我想記錄下這沉穩內斂的美。

獲獎

法國獨立沙龍入選 (2011-2012、2014-2018)

法國藝術家沙龍入選（2012-2014、2016-2018）

日本水彩畫會第 103-107 回年會水彩聯展入選 (2015-2019)

第 80、81、82 屆臺陽美術展覽會展入選 (2017-2019)

創作自述

雖然秋天給人蕭瑟與憂愁的印象，但此幅畫藉由空間與彩度的相互配合，展現出秋天溫暖的一面。樹木並列往畫面深處延伸，伴隨陽光穿透樹枝與葉子，灑在草地上晃動，運用明暗層次，來豐富畫面並增強立體感。秋天不再寂寥，反而有生命成熟的味道。

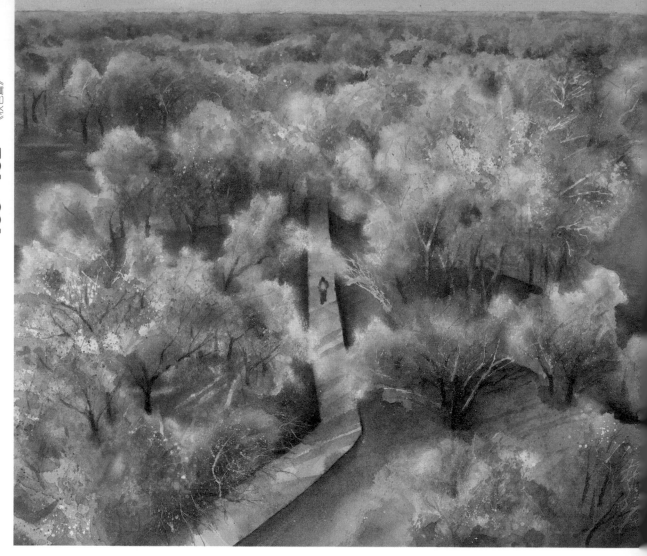

郭 珍

Kuo Jane

西元 1956 年
私立東吳大學會計系畢業
2018 中華亞太水彩協會預備會員

參與國內外重要展出紀錄
2018　兩會交鋒水彩大展 (中壢藝術館)
2019　法比亞諾 Fabriano in Acquarello 水彩嘉年
　　　華 (型錄刊登)
2019　亞太台灣水彩專題精選系列 - 春華篇 (台北
　　　市藝文推廣處)

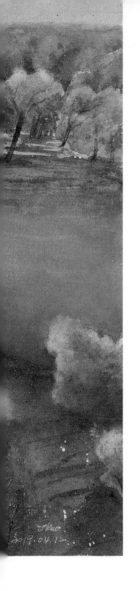

↘ 秋色滿天
水彩 ·
39 X 55 cm ·
2019

作品說明

胡楊林驚豔登場，一棵棵胡楊樹，一林林金黃，成就
了內蒙古自治區額濟納旗的秋天．幾縷陽光從樹梢照
射進來，使葉子更加金光閃閃，那金黃的顏色不含半
點雜質，黃的熾烈，黃的眩目，好像置身在金色的天
堂之中，讓人不禁想收藏起這個美麗的秋天！

創作自述

2014 年自職場退休後，跟隨同事的腳步，報名了中
正紀念堂開設的洪東標老師的水彩課程，這是我與水
彩結緣的開始。當時對水彩一竅不通的我，只是默默
地站在老師背後看他進行示範。洪老師是水彩界的大
師，他的每一筆，看似簡單，實則是數十載功力的積
累，我似懂非懂地看了二年，仍然不知該如何動筆。
2016 年五月，我開始向李盈慧老師學習，李老師以
花卉著稱，作品充滿浪漫情懷。我跟隨著李老師，從
一片片葉脈、一朵朵花瓣開始畫起，及至受教於題材
多樣、號稱重疊王子的范峯劫老師，整個習畫歷程，
至今已三年多。

回顧這段過程，不能說非常坎坷，但也是困惑重重。
因為非科班出身，缺乏專業的背景，基本功夫又不夠
扎實，一路走來碰到很多的問題，從一開始聽不懂老
師說的繪畫理論（例如：這裡放掉，虛掉就好；透視
不對；構圖有問題……諸如此類），直至現在，則困
惑於寫實與寫意之間。

目前我只能說，非常幸運能進入這個色彩繽紛的奇
幻世界，雖然不曉得最後能做到什麼程度，但經過不
斷的學習，不斷的嚐試，努力的向前邁進，「愛我所
畫，畫我所愛」是我現在的目標。

在此非常感謝三位恩師——洪東標老師，李盈慧老
師，以及范峯劫老師——這些年的教導。

1 | 2

↘ 1. 秋畔
水彩 ・
38 X 57 cm ・
2019

↘ 2. 靜謐時光
水彩 ・
38 X 56 cm ・
2019

1. 作品說明

晚秋,是蘆葦花盛開的季節.那毛茸茸的蘆葦花,遠看是一片雪白,近看卻有各種不同的顏色,有微黃色的,有微紅色的,還有淡青色的.一望無際的、輕盈的、柔美的蘆葦花,隨着風在湖畔搖曳著.當微風輕輕拂過這水面時,搖晃的葦桿,舞動的蘆葦花,讓人感動卻又不可捉摸。

2. 作品說明

靜謐之美無處不在,靜謐之美無時不有.
寧靜的心態,置身於寧靜之中,才會留住這靜謐之美.
"行到水窮處,坐看雲起時"。

陳品華

Chen Pin-Hua

國立師範大學美術系畢業
中華亞太水彩藝術協會理事

獲獎

1993　教育部文藝創作獎水彩 - 第一名

1993　北市美展水彩 - 特優

1992　第四十七屆全省美展水彩 - 第一名

1991　第五屆南瀛獎水彩 - 首獎

1991　全省公教美展水彩類 - 第一名

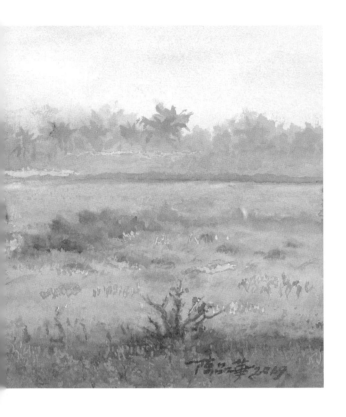

晨曦的祝福
水彩 ·
28 X 76 cm ·
2019

作品說明

在朝曦照拂下，瞧見露珠閃著金光頻頻向我召喚，於是我走入寧靜的田野，享受晨光溫煦的祝福。遠方的薄霧已漸漸散去，這是尼泊爾奇旺國家公園的動人晨曲。畫面以遼闊深遠的視野、寧靜樸實的氣氛，表達村民早起勞動的勤奮以及對土地的深情

參與國內外重要展出紀錄

2017　台灣 50 現代畫展 - 黃金年代，台日水彩畫會交流展

2015　彩匯國際 - 全球百大水彩名家聯展，台灣當代水彩 15 個面向研究大展

2013　桑梓情深 - 山水序曲 陳品華水彩．油畫．陶盤彩繪義賣個展

2010　水彩的壯闊波濤「兩岸名家水彩交流展」

2009　「台灣水彩經典特展」，「馬祖百景之美」

2008　「台灣水彩一百年大展」

2006　風生水起「國際華人水彩經典大展」

創作自述

以真誠樸實的心去畫

畫雖是無聲的語言，但它能散發人性的光輝與生命的價值，傳達豐富的生活體悟。因此總是以真誠樸實的心去畫讓我感動的東西。透過重組內在的心靈風景，化形色為藝術的視窗，陳述細品生命的風華。

步入秋境

秋，不免讓人想到生命的有限，也容易引發一場豪華登場終至凋零的傷感，然而誰都難抗拒金秋織錦的燦爛與醇美的風采。當人生步入早秋，心境上喜歡如晨光般溫煦的內斂與含蓄。所以此幅「晨曦的祝福」雖然描繪的是尼泊爾奇旺國家公園附近的田野及村民勤奮勞動的身影，然而真正想傳達的是人與天地萬物的和諧共處。透過內心的感動，以感恩的情愫，對大自然的恩賜獻上誠摯的禮讚，並為這片祥和的大地譜寫出村民收成的喜悅。

馮金葉

Feng Chin-Yeh

西元 1957 年
國立臺灣師範大學美術研究所畢業

創作自述

創作是我表達生命成長、自然生息與萬物變化的逐漸
領悟。凝視著自然與時光流動的長河，虛實交錯真實
與幻象同存，透過自我的體悟努力表現出生命本質的
理念。

創作內容從生活與旅行中各種體驗與各式題材資料的
搜集，選出最適合自己情感與價值表現的元素，安排
創作使用。此作品挑選秋林中金燦樹葉的變化與姿態
優美的樹木枝椏，安排主觀、客觀、真實與幻想的空
間併置穿梭，引出臨別秋影時空運行的念想。

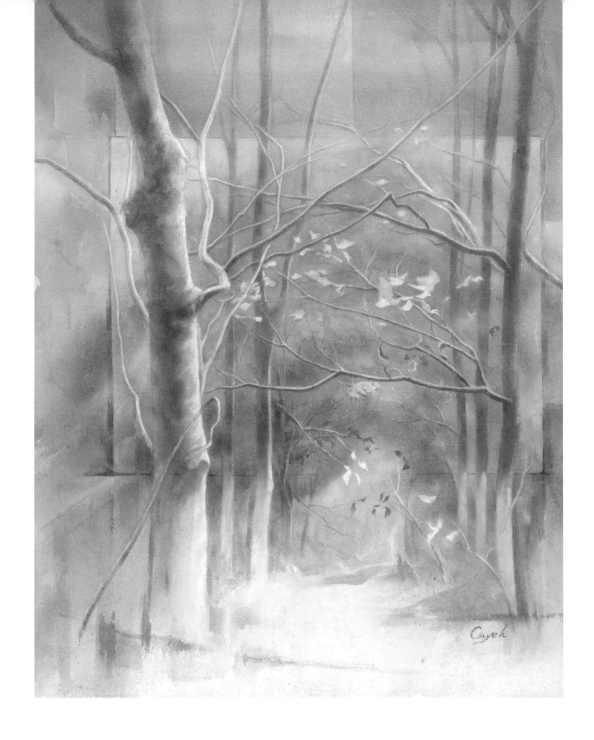

秋的道別之二
水彩 ·
75 X 56 cm ·
2019

作品說明

大自然在運行中凡事皆有時序,秋漸退去冬將來,萬
物即將歸隱潛蟄。而「秋」從金光燦爛、秋意呢喃到
微紅赭暈染林蔭,「秋」在時光流轉四時更迭中盡情
幻化,用最美麗璀璨之姿、深秋瑟瑟之意向我們揮手
道別,展現出最後臨別依依的完美退場。

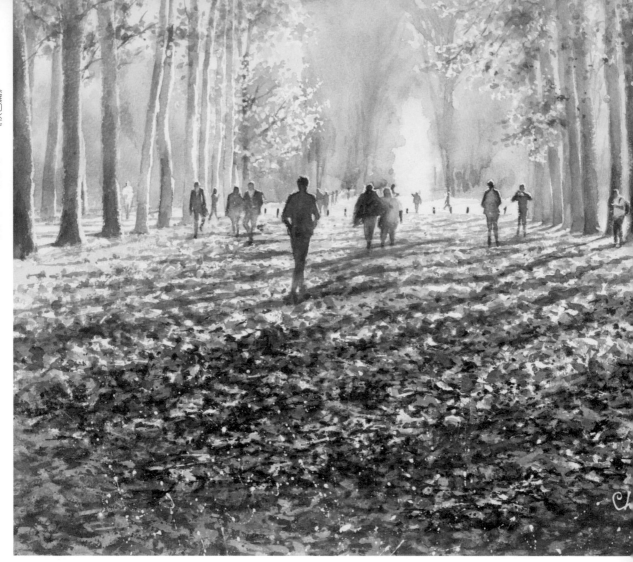

錢瓊珠

Chien Chiung-Chu

西元 1959 年
臺灣師範大學設計研究所

獲獎

2019　臺北華陽水彩寫生大獎佳作

2019　IWS India「Geniuses of Watercolor
　　　Exhibition」、IWS India「Olympiart
　　　Exhibition」、IWS Albania 「Tirana
　　　International Biennale」- 入選

2016　臺北華陽水彩寫生大獎 - 佳作

2016　第七屆、第八屆世界水彩華陽獎 - 入選

2013　洄瀾美展西畫類 - 優選

↘ 凡爾賽秋濃
水彩・
38 X 56 cm・
2019

作品說明

十月的凡爾賽宮花園，落葉鋪滿一條條深邃看不到盡頭的園林步道，紅、橙、黃、褐…，繽紛多彩，陽光自林木稀疏的枝葉間灑落，更添斑斕絢麗，好似錦繡地毯，走在上面，每一步都微微下陷，柔軟浪漫；每一步都窸窸碎碎，清脆悅耳。

參與國內外重要展出紀錄

2019　羅馬假期國際水彩展
2018　台灣當代水彩研究展（水彩解密 4- 名家創作
　　　的赤裸告白）
2017　走過 - 新竹市文化局水彩風景畫個展
2016　彩筆畫遊 - 枕石畫坊水彩風景畫個展
2014　山野行蹤 - 國父紀念館水彩風景畫個展

創作目迹

水彩畫清新的視覺、彷彿有空氣在流動的氛圍，總讓我感到很輕鬆、療癒；而顏料與水相遇，互相激盪幻化，常有可遇不可求的驚豔，更讓我愛不釋手。我較偏好風景題材，從青山綠水、沃野平疇，到街景建築、點景人物，已足讓我一再探索、樂此不疲。畫水彩對我而言是生活的排遣、心靈的安頓，但求自娛自適。

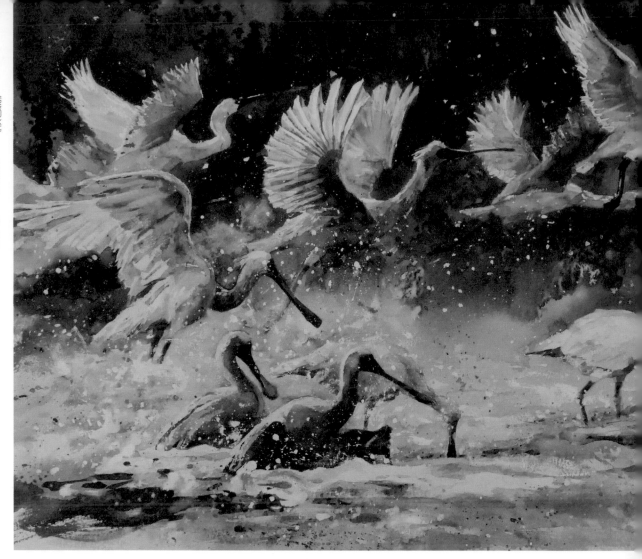

張琹中

Chang Chin-Chung

西元 1960 年
國立臺灣師範大學美術研究所碩士

↘ 黑琵之歌
水彩 ・
55 X 38 cm ・
2019

作品說明

翱翔天際御風行

下凡戲水滌塵勞

水中魚蝦飽胃腸

天寬地闊任悠遊

獲獎

2018　苗栗雙年展 水彩類 第二名

2017　桃源美展 水彩類 第一名

2016　玉山美展 水彩類 第一名

2004　桃城美展 彩墨類 第一名

2003-2004 中華民國國際藝術協會美展彩墨類連續兩
　　年第一名

1984 全省公教美展 油畫類連續 3 年前三名榮獲永久
免省查資格

1982　清溪文藝獎 油畫類 第三名

1980　中部美展 油畫類 第一名

1979　中部美展 水彩類 第一名

創作自述

我愛自然生態的千變萬化，也愛人文風情的多彩多
姿，更愛用水彩來表現它們的精神特質與光彩的生命
意義！不論是恣意奔放的手法或是婉約高貴的色彩，
都是觀境映物的覺受！

林麗敏

Lin Li-Min

西元 1960 年
淡水工商管理學院 會計統計畢業
溫莎施德齡製藥公司 助理秘書 8 年
中華亞太水彩藝術協會準會員
業餘繪畫創作者

↘ 霞喀羅訪秋
水彩・
38 X 55 cm ・
2015

作品說明
霞喀羅是兼俱歷史與夢幻美景的古道，尤其秋冬時滿
山的紅葉，甚是艷麗。踩在落了滿地的紅榨樹葉上窸
窸窣窣的，彷彿訴說著已遠逝的古老故事。

獲獎
第七屆華陽獎佳作

參與國內外重要展出紀錄
2019　《春華》- 水彩花卉大展
2018　水彩解密 -- 赤裸告白 4
2018　新北市北境風華展
2017　奇美博物館台日名家水彩交流展
2016　捷運忠孝復興藝廊阿敏水彩畫個展
2011　市長官邸驚蟄游藝水彩聯展

創作自述
我喜歡的題材都來自日常所見，並無一定的類型，花
鳥、山林、大海、天空，俯仰皆美。尤其在幾次的挫
折，再奮戰循環之後，慢慢的明白告訴自己，隨心之
所向，不要求不強迫，快樂畫自己想畫的，享受寓樂
於畫的初衷。

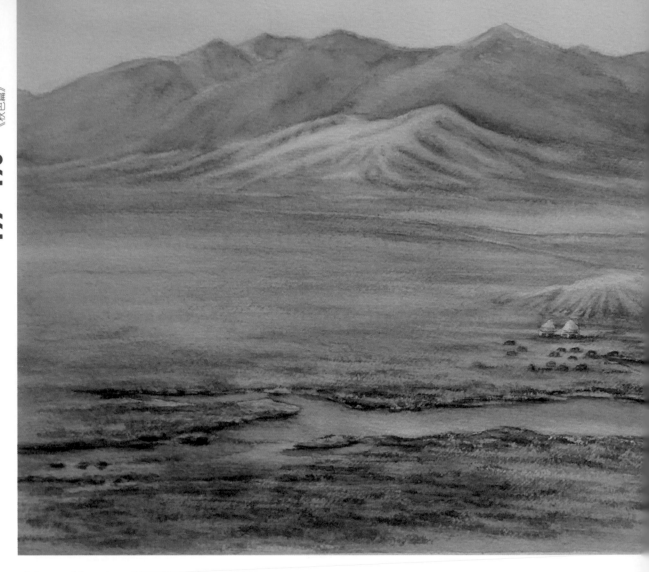

鄭 萬 福

Cheng Wan-Fu

西元 1961 年
國立台灣師範大學畢業
專職水彩藝術創作
中華亞太水彩藝術協會秘書長
新北市現代藝術創作協會監事
新北市新莊水彩畫會理事

獲獎
2016　「台灣世界水彩大賽」- 入選
2015　「第 7 屆五洲華陽獎」- 入選

↘ 浮生千山路
水彩・
38 X 57 cm・
2019

作品說明
站在高崗上，遠望大地覆蓋著金黃、溫暖的秋毯，由近而遠綿延到天邊。涼淨的溪水穿梭其中，倒映著藍天白雲，襯托出寒暖色調的對比，令人心曠神怡。人生短短幾個秋，峯迴路轉行過千山萬水，柳暗花明坐看雲起，不夠精彩不罷休！

參與國內外重要展出紀錄
2019　台灣水彩專題精選系列《春華花卉篇》水彩
　　　大展（台北市藝文推廣處）
2019、2018「義大利法比亞諾水彩嘉年華會」獲邀
展出作品
2018　「北境風華」- 新北意象水彩大展
2017　「台日水彩畫會交流展」
2016　台灣世界水彩大賽暨名家經典展
2015　「彩匯國際」全球百大水彩藝術家聯展 - 中華
　　　亞太水彩藝術協會 10 週年慶展
2012　「壯闊交響 2012 水彩大畫」特展 - 中華亞太
　　　水彩藝術協會
2011　建國百年「台灣意象」水彩名家大展 - 中華
　　　亞太水彩藝術協會

創作自述
由於生長於花蓮，從小習慣藍天白雲、青山綠水，因此特別熱愛河海山林。對於大自然有一份濃厚的感情與疼惜，所以作品多以台灣鄉土人文風景為主。喜歡旅行，幾乎走遍台灣本島與離島各地，在每一幅作品背後都敘述著一段自然與生活的體驗。

「藝術即生活，生活即藝術。」我喜歡從生活中取材，將自己的想法融入作品，也隨機探討人與人、人與自然的關係。目前努力學習，試著運用水彩特有的水分趣味，配合濃淡乾濕、明暗對比、鬆緊輕重、虛實強弱的節奏與韻律，希望走出屬於自己的風格。

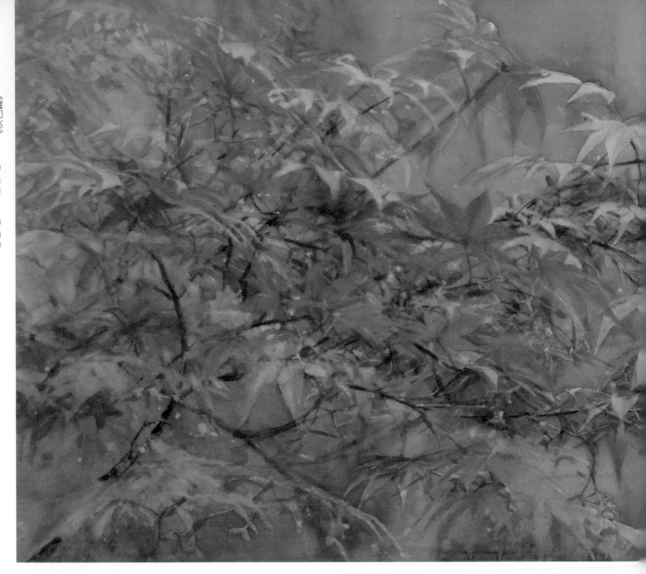

蔡維祥

Tsai Wei-Hsiang

西元 1962 年
國立彰化師範大學畢業
2012　創紀畫會會長
2019　台灣中部美術協會秘書長
2019　台中市立文化中心水彩班指導老師

↘ 窗外秋意濃
水彩 ・
56 X 76 cm ・
2019

作品說明

冷冷的空氣圍繞著街道打轉，我瑟縮在屋裡取暖的
「小心機」被窗外那一抹紅葉發現了！他們輕輕的搖
曳！閃耀著菊黃色的亮點！似乎在告訴我秋涼的舒
暢，召喚著我走入他們快樂的陣營裡。誰說秋心一定
是愁？更多的是舒心的愜意！看著翻紅纖柔的楓葉，
我的心不自覺灑脫起來！

參與國內外重要展出紀錄

2018　第二屆亞洲美術雙年展
2017　新加坡交流展
2017　南京交流展
2016　藝術廈門博覽會

典藏於台中市文化中心 - 作品《漁港藍調情》《櫥窗
凝眸》
典藏於南投縣文化中心 - 作品《飲食人生》
典藏於台北教師會館 - 作品《餘暉夕照》

創作自述

繪畫的路走到今天，依然在水色裡汩汩而游，縱然心
寬眼高仍舊在意境裡跌跌撞撞，靈魂裡追尋的或許杳
遠或許一步，總還是跨不過去，也或許是這樣才能讓
我不斷追尋、不斷磨鍊！如同秋色必須經歷春天的崢
嶸、夏天的錘鍊才能在秋天收斂銳氣，蛻變出溫潤、
曖曖內含光的色彩。當然孟浩然的「愁因薄暮起，興
是清秋發。」說的是秋色給人的感觸特別多，特別是
孤獨的人「更那堪、冷落清秋節。」但是身在南方國
度的我們卻在酷暑之後無限的期待「天涼好個秋」，
享受著南國特有的秋涼氣息，於是讓秋色有了更多繽
紛色彩，我就是用這樣的角度來看待我面對的秋景，
於是繪畫的興味就出來了，有一點孤單卻又能自得其
樂！

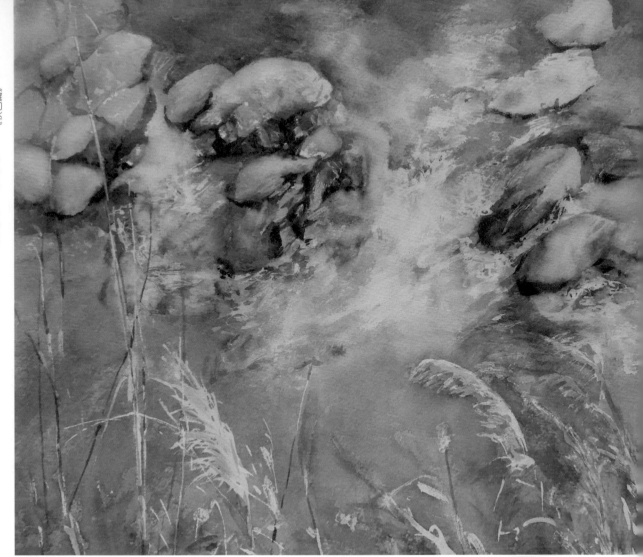

陳明伶

Chen Ming-Ling

西元 1962 年
現任中國文化大學長春學苑講師
中國文化大學藝術學碩士
國立台灣藝術大學藝術學學士

↘ 楓葉荻花秋瑟瑟
水彩・
39 X 56 cm・
2019

作品說明

流水潺潺，微風輕輕地吹，吹動著溪邊畔搖曳生姿的
蘆葦。溪流中大大小小、高高低低的石頭，有如大珠
小珠落玉盤，形成了節奏韻律之美，畫面中的紓放，
一小方天地動靜自在，像似楓葉荻花秋瑟瑟的意境，
大自然奧妙真的好美啊！

參與國內外重要展出紀錄

2019　春華花卉水彩大展 臺北市藝文推廣處
2019　掬水話婷婷女性水彩人物大展 國父紀念館
2017　彩畫生活 剝皮寮
2016　幻化之實 華岡博物館
2014　繽紛生活展 文山公民會館
2013　顯癮記 淡水殼牌倉庫

2018　大膽島寫生作品 金門縣文化局典藏

創作自述

【卻道，此心安處是吾鄉】

生於臺灣，長於臺灣，我的繪畫創作靈感來自於日常
的生活、人、事、物。在於生活中的發現與真實之感
受，正如所謂：「藝術即生活，生活即藝術」，且以
生活中的經驗融入藝術創作，藉由繪畫呈現出不同的
平凡生活。

繪畫不該只有技巧的表現，我用畫筆忠實地描繪生命
中的真實情境，進而孕育出生命中的「真善美」世界。
愛水彩畫那千變萬化的水分，可以天馬行空流動於畫
面，常觸動我以水彩畫做為藝術創作的媒材，創作出
真實、美好的點滴生活。

以喜悅的心情，從平凡的生活中，尋找美好的事物，
並忠於個人的原始，且真實的創作理念，用樸稚的筆
觸及大膽對比的色彩，創作出我樸拙、純真的繪畫風
格。【此心安處是吾鄉】。

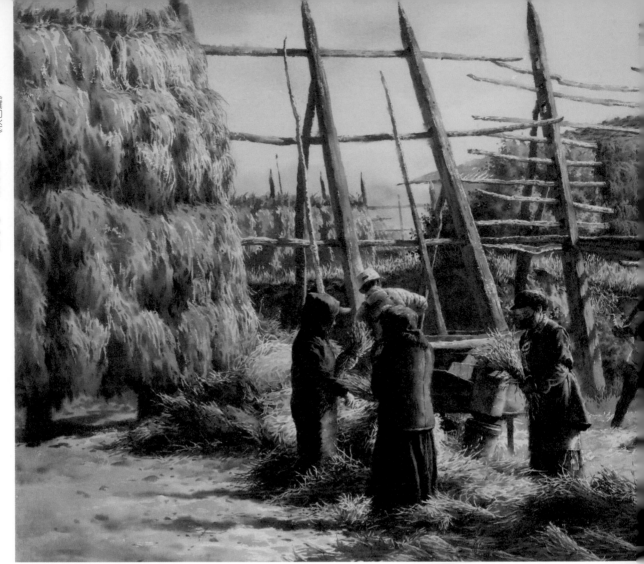

陳俊男

Chen Chun-Nan

西元 1963 年
國立師範大學設計研究所畢業
中華亞太水彩藝術協會 - 正式會員
台灣水彩畫協會 - 會員
台灣國際水彩畫協會 - 會員

↘ 青稞之歌（雲南采風四）
水彩 ・
57 X 76 cm ・
2019

作品說明

陽光下金黃的青稞孕育了無數高原的人民

安靜的村莊 樸實的農民

就這麼一代代傳承下來

雖因時代變遷 年輕人或都漂向城市

但老人們仍固守著家園

不期待一世錦衣玉食

只冀求一生踏實圓滿

如同老祖宗一樣

子子孫孫永保用

世世代代傳香火

獲獎

2017　美國 NWWS 國際水彩徵件 - 銀牌獎

2017　嘉義桃城美展西畫類 - 首獎（梅嶺獎）

2015　全國美術展水彩類 - 銅牌

2011、2013、2014 桃園市"桃源美展"水彩類第一名

2012　全國美術展水彩類 - 金牌

參與國內外重要展出紀錄

2017　國父紀念館逸仙藝廊（舊情綿綿）水彩個展

2015　新北藝文中心"打開心窗"水彩個展

2012　師大德群藝廊"1/2 世紀的美麗"水彩個展

創作自述

細膩寫實、充沛的情感、是我創作最大的特色！與生俱來我喜歡繁複的美感。因此無論風景、靜物甚至人物畫我都會在細節處多所著墨，尤其是色彩及光線的細微變化，更是我最擅長表現之處。另外我認為一幅畫之所以感人，除了基本的技巧外，情感的投射才是最重要的，所以題材的選擇必定是最熟悉的人、事、物，唯有如此，才能充分表露我最真誠的情感！

藝術的創作是內在意念的昇華！它可以是寫實的、具象的、更可以是抽象的。人生的不同階段豐富了我的生命、也豐富了我的創作。透過作品我想呈現如史詩般有內涵、有厚度的畫面，而不單單只是追求唯美浪漫、澄淨色彩、卻拾人牙慧、內容空洞貧乏的作品。所以只要用心感受，處處皆風景！

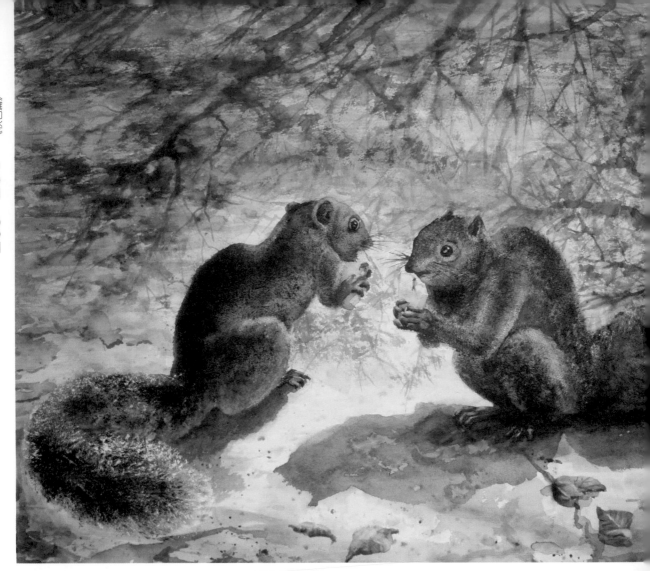

羅淑芬

LO SHU-FEN

西元 1965 年
台灣師範大學美術研究所西畫創作畢業

↘ 分享秋實
水彩 ·
54 X 76 cm ·
2017

作品說明

《詩經》〈小雅．魚藻之什〉

魚在在藻，依於其蒲。王在在鎬，有那其居。

魚在水草裡安閒休憩，國王在京城裡也安樂祥和。

生活中能和鄰里、朋友彼此分享生活，彼此關懷，互相幫補，那不管在哪裡，都是個美好的地方。

參與國內外重要展出紀錄

2019　個展《斐然漪漪 - 羅淑芬創作展》
　　　桃園市客家文化館

2018　台灣藝術博覽會，世貿一館 428 展位

2017　台灣藝術博覽會，世貿一館 936 展位

2016　台灣藝術博覽會，世貿三館 530 展位

2016　個展《薄暮晨曦話山城 - 羅淑芬創作展》
　　　高雄市甲仙人藝展中心

2014　個展《微觀與宏觀 - 羅淑芬水彩創作展》
　　　桃園市中壢區林森國小

2013　個展《愛與希望 - 羅淑芬創作展》
　　　桃園市中壢區林森國小

2009　個展《向黃金比例致敬 - 羅淑芬的藝路探尋》
　　　中壢藝術館

2009　個展《權力慾望與性別演義 --- 淑芬創作展》
　　　台灣師大德群藝廊

創作自述

平面繪畫從看了喜歡，到把喜歡做成了歡喜，時間很漫長，是為要體會箇中的滋味？還是都是想太多了？時間、空間不停地轉移，心也不曾停留；想要記住感動，凝住些許美好；時間知道，我知道，何求～

林毓修

Lin Yu-Hsiu

西元 1967 年
中華亞太水彩藝術協會 / 理事

參與國內外重要展出紀錄

國立國父紀念館 - 女性水彩人物大展 / 策展人
國際聯展 / 美國紐約 - 文化部辦 / 墨西哥 / 泰國 / 義
大利 Fabriano
國內重要大展 / 全球百大水彩名家聯展 / 台日水彩畫
會交流展 - 奇美博物館 / 桃園國際水彩交流展

創作自述

台灣因緯度關係,少有滿山遍野紅葉、秋黃之景致。
秋色為大地入冬前燦爛之回應,將生命訊息渲染得美
不勝收,然後收歸於無彩之蕭瑟,因而止不住欲於歌
頌之渴望。然可就情感衍生之面向,以及視覺感動這
兩方面來加以抒表。

 首先,秋燦有暫別與即將告別之宣示意象,易與人
生階段相互投影而引發帶有愁悵、傷感之共鳴。就筆
者而言,落葉之歸處更具尋根溯源之寓意;常藉由飄
零無定之葉來寄語異鄉遊子心之驛動與漂泊,以絢麗
語彙來根藏回歸本質之想望。再者,金秋植被原就富
含豐沛之色彩組聚,飽和秋色更能挑逗視覺感官之愉
悅;若能取捨得宜、調和融洽亦不失為創作人之寶庫。
筆者選擇重新配搭寒暖比例來調節過暖色調以降燥,
適度調減彩度關係和過於艷俗之色域,並運用適度的
灰增其雅致氣質。

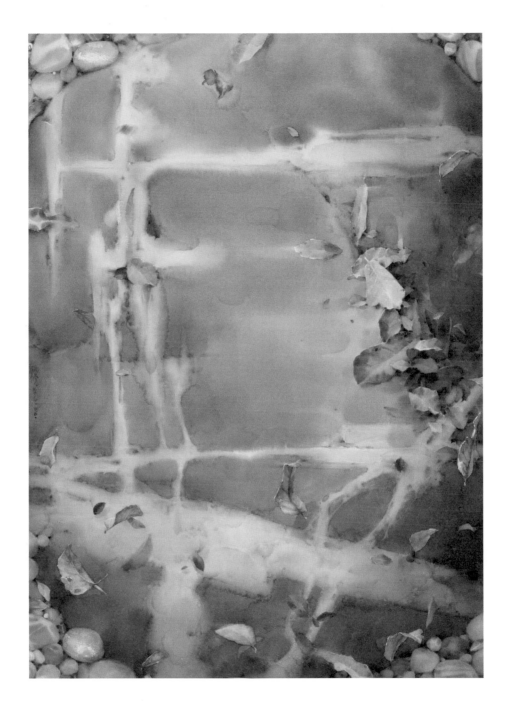

↘ 我的思念在層疊
 的秋裡翻飛
 水彩・
 76 X 56 cm・
 2019

作品說明

枝頭的葉因秋風颯爽而零落，特別讓人易感於離悵之
心緒；因此藉由故鄉花蓮海邊的岸石，隱喻懷鄉離愁
之緣起場域。一如異鄉遊子思歸之心的落葉，或層疊
後靜置而尋得歸屬；或風起時迷途於石紋道上，繼續
無止盡地翻飛，直到涸竭。這看似美麗的尋歸之旅，
在踏著秋華的繽紛下，於你我心頭上持續地走著。

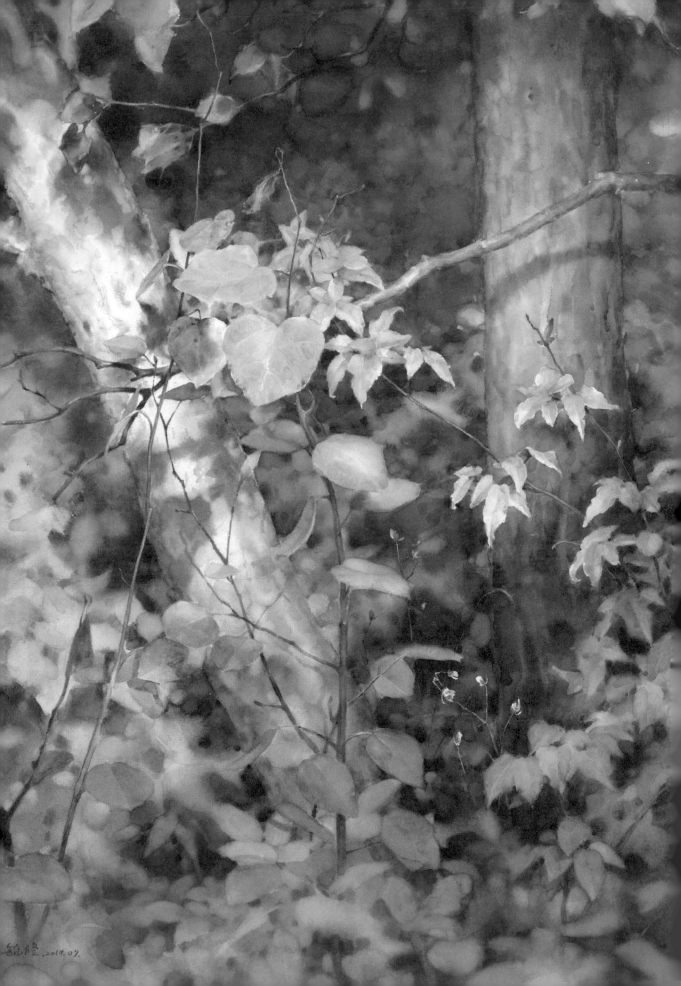

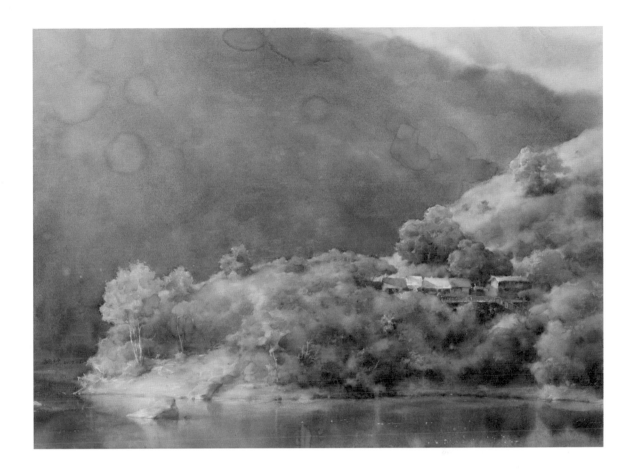

1 | 2

↘ 1. 斜陽步秋
　水彩 ·
　76 X 56 cm ·
　2019

↘ 2. 晨沐秋光
　水彩 ·
　56 X 76 cm ·
　2019

1. 作品說明

秋林裡斜枝、新苗為享有更充足的陽光彼此攀附著，秋黃野趣中體現生命榮枯與韌性。靜得出奇的午後，除了稀落旅人的步伐節奏，就只剩下斜陽穿透入林，那蝸步慢移所變幻出之一步一驚嘆。由下而上，從初始的午白漸漸轉趨昏黃，輪番在樹影間乍亮後逐漸隱沒；於秋林深處裡的每個短暫佇足，留下步步探訪的流光足跡。

2. 作品說明

經過一夜涼冷，晨光逼退山澗氤氳的影藍，悄悄沐罩著清潭邊上的人家；一臉惺忪隨即被眼前如夢幻景給喚醒。蓊鬱的綠在豐盈水氣裡由盈黃漸轉赤橙，飽滿鮮活、遊漫枝頭，勾串起如詩意般之華美秋韻，在妝點胭脂花粉後亮麗現身。

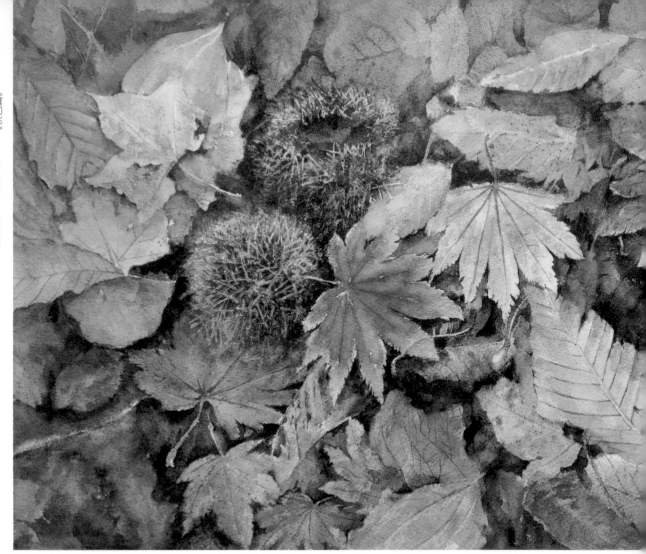

康美惠

Kang Mei-Hui

中華亞太水彩藝術協會預備會員

參與國內外重要展出紀錄
2019　春華花卉水彩大展聯展

↘ 秋詩篇篇
水彩 ・
35 X 55 cm ・
2019

作品說明

對我來說，"滿山紅葉"一詞尚不足以形容秋天的美，因為滿地的落葉更要繽紛許多。

早已泛黃的書本夾頁裡珍藏著幾片紅葉，些許是童年撿拾到的欣喜，些許是青春年華時撿拾到的浪漫。

而今滿山的楓葉依舊太美，欣喜浪漫中卻多了一點點莫可言喻的感傷，五味雜陳，所以才用秋詩篇篇來形容。

創作自述

習畫至今，已有數年，仍不忘初學時的坎坷不安，現在依舊是一步一步地努力學習著。

美術社是我習畫之初最喜歡去的地方，琳瑯滿目的畫材，五彩繽紛的顏料，圖紙紋理的細緻變化，一切都讓我覺得像進了大觀園一樣，但其實我還沒真正踏上大觀園。幾個世紀的美術史，世界各地博物館裡的藝術品，浩瀚無邊的美術知識，都等著我去學習，至今的學習和所知的程度可以說稱不上皮毛，但也因此像挖寶一樣，覺得無窮無盡。

這次秋色的畫作，是去年十一月和朋友們同去賞楓歸來後完成，但即便是極力完成，料也未能畫盡秋天的景色。

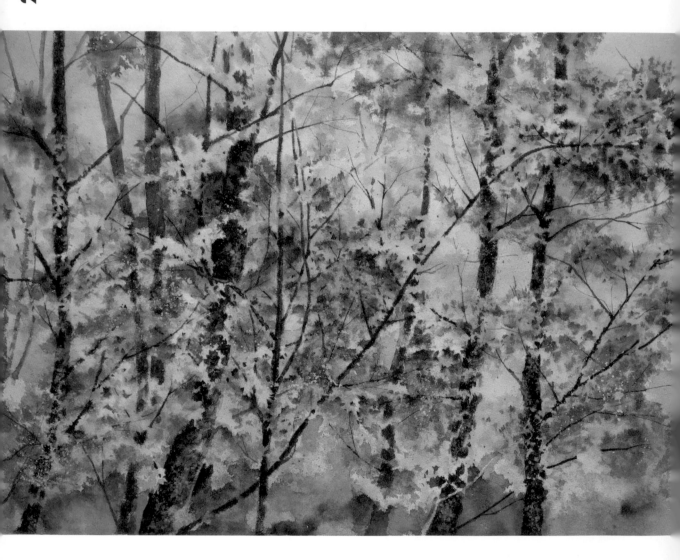

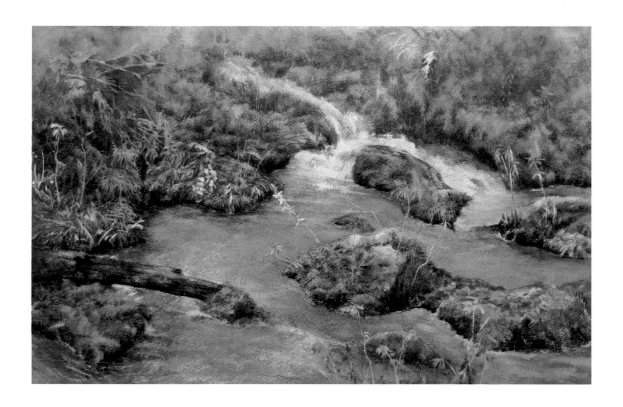

1 | 2

↘ 1. 秋楓似火
水彩 ・
53 X 77 cm ・
2019

↘ 2. 秋水涼
水彩 ・
35 X 55 cm ・
2019

1. 作品說明

初見滿山紅葉其實是相當震撼的，說是驚豔一點也不為過，古詩裡的霜葉紅過二月花，恰如其分的道出楓葉的紅，而看似被剪開的片片楓葉，層層疊疊，倒也有幾分像是四處亂竄的火苗。

一行人緩步行於其間，或說或笑，手中的相機隨著抬頭低頭忙著不停，恨不得把這滿山遍野的楓紅，一一收錄，看似悠閒卻又不得閒。

2. 作品說明

台灣的四季其實是不那麼分明的，即使秋大，仍像是夏天拖著的長尾巴，還有一點秋老虎的味道，直至飛去了北方國家，才知道晚秋的涼。

清晨剛下過雨，草地上仍殘留著雨水的痕跡，微濕的石面上有點濕滑，不得不小心地輕輕踩踏而過，流淌過身旁的溪水夾著微微的聲音，飄散上來的水氣，似乎讓空氣裡蕩著些微的涼意。

徐江妹

Hsu Chiang-Mei

西元 1969 年
桃園市振聲中學美工科畢業
中華亞太水彩藝術協會 - 預備會員
台灣國際水彩畫協會 - 會員
新莊水彩協會 - 會員
桃園晨風當代藝術 - 會員
桃園社大、救國團藝術類教師

↘ 1. 幽靜
水彩 ・
28 X 57 cm ・
2015

作品說明
落雨松森林旁的田邊小徑，飄著綿綿細雨，坐在雨中
作畫，享受此時的寧靜。

創作自述
將大自然千變萬化的美麗，風、空氣、光影、溫度和
空間融合的美感，在畫作上呈現出來，留下心靈與色
彩撞擊後的美麗。

獲獎

2019	IWS 2019 瑞士蘇黎世水彩藝術展 - 入選
2018	入圍 2019 義大利 Fabriano 水彩嘉年華
2017	入圍 2018 義大利 Fabriano 水彩嘉年華
2017	光華盃 2017 青年寫生比賽社會組 - 佳作
1087	我愛桃園繪畫比賽 - 佳作
1986	第四屆桃園美展設計部 - 入選

參與國內外重要展出紀錄

2019	臺灣水彩專題精選系列 - 春華花卉水彩大展
2019	法布里亞諾 ・ 羅馬假期國際水彩展
2018	2018 兩會交鋒水彩大展
2017	『台日水彩畫會交流展』 台南奇美博物館
2014	桃園市政府委託繪製桃園 13 區景點水彩畫作

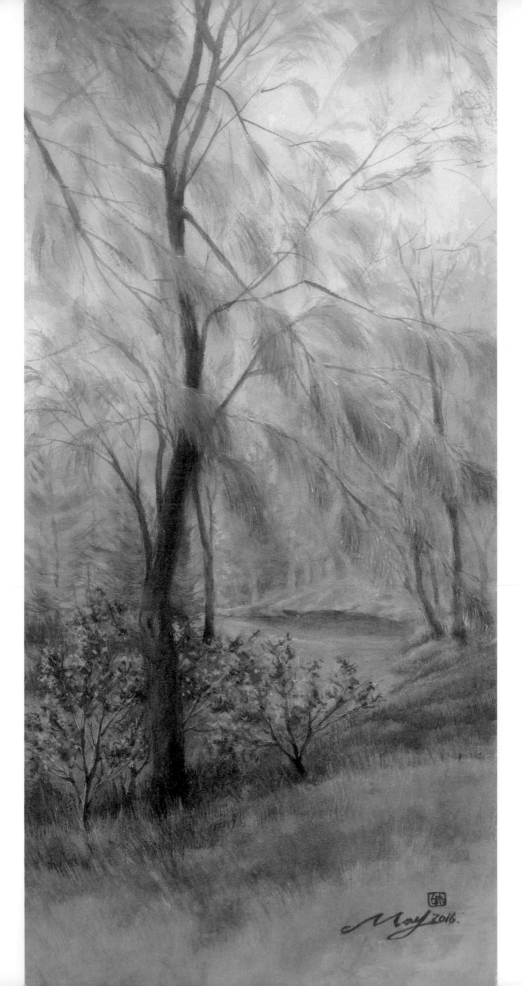

May 2016.

1. 作品說明

林試所一處不對外開放的秘境，園區內滿滿的木麻
黃，四周十分幽靜，走在其間彷彿進入另一個世界，
令人感到舒服安定。

2. 作品說明

常見的菊花，比不上玫瑰來的光鮮艷麗，喜歡它樸實
優雅的美，總是靜靜的綻放。

陳柏安

Chen Po-An

西元 1970 年
國立台灣藝術專科學校美術工藝科畢

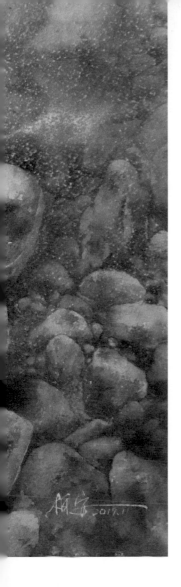

↘ 秋趣
水彩 ·
36 X 56 cm ·
2017

作品說明

不知不覺中，秋意悄悄的降臨。

每到深秋，總會想起一些回憶，

想起那些關於我們的故事以及屬於我們的歌。

獲獎

2019　基隆美展西畫類 - 佳作

2018　中華民國台灣南部美術獎 - 優選

2017　竹梅源文藝獎全國油畫比賽作品獲財團法人
　　　王源林文化藝術基金會典藏

2016　台灣世界水彩大賽 入圍

2016　玉山美術獎水彩類 入選獎

2016　第八屆世界水彩華陽獎 佳作

參與國內外重要展出紀錄

2019　油畫個展「伏瀲」

2018　「世界法比亞諾水彩嘉年華」台灣參展畫家

2017　法國水彩藝誌〝The Art of Watercolour〞
　　　封面介紹及 4 頁專訪

2016　「世界法比亞諾水彩嘉年華」台灣參展畫家

創作自述

求學時期的課本總是畫滿了塗鴉，曾經夢想成為一位漫畫家，但夢想最後還是夢想，藝專畢業後從事設計工作，接著創業成立了設計公司，還開了一家印刷廠，奮鬥 20 餘年，開始苦思人生的意義，2015 年決定淡出職場，全心投入繪畫創作。

參與國內外重要展出紀錄

2019　中韓當代美術交流展，蔚山美術館，首爾，
　　　韓國

2019　義大利水彩節，烏爾比諾，義大利

2018　香港當代藝術展，香港港麗酒店，香港

2018　第一屆馬來西亞國際水彩雙年展，吉隆坡，
　　　馬來西亞

2018　第十八屆亞洲藝術雙年展，國立美術館，達
　　　卡，孟加拉

2018　義大利水彩節，法比亞諾與烏爾比諾，
　　　義大利

2018　水色 - 港台精品水彩展，香港視覺藝術中心，
　　　香港

許宥閒

Hsu Yu-Hsien

西元 1971 年
國立師範大學美術系研究所西畫組
實踐大學企業管理研究所

創作自述

2014 年開始自學水彩的繪畫旅程，2016 年開始寧靜
的喧囂系列作品，陸續創作夜曲、及夢之海等系列
作品，希望藉由海的意象，傳達給人們一種內在的平
靜。而 2019 無言歌系列作品，從各種不起眼的意象
出發，去見證生命的各種樣貌，如海的瞬息萬變，如
石的矗立恆遠，紀錄它們，就像紀錄人們各自生命中
的各種樣貌，透過肯定的或否定的接納與理解，它們
存在，填滿了生命中的每個時間、空間，些許真實，
或許虛幻，藉由這些，也證明了自己的存在。

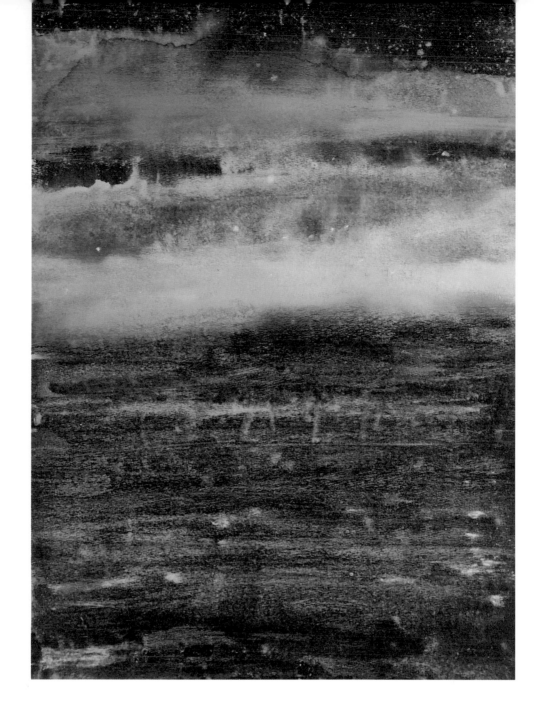

作品說明

無言歌是孟德爾頌創作的 48 首簡短而富涵各種情緒的樂章,鋪陳著他對人生的各種事件的看法,即興且狂熱。從各種不起眼的意象出發,去見證生命的各種樣貌,如海的瞬息萬變,如石的矗立恆遠,紀錄它們,就像紀錄人們各自生命中的各種樣貌,透過肯定的或否定的接納與理解,它們存在,填滿了生命中的每個時間、空間,些許真實,或許虛幻,藉由這些,人們也證明了自己的存在。

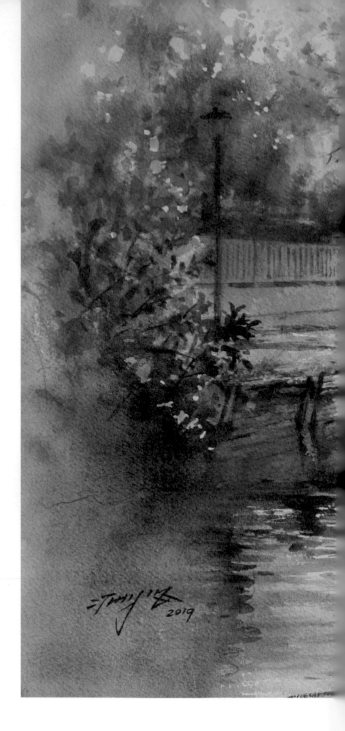

曾己議

Tseng Chi-I

西元 1972 年
國立師範大學美術系研究所
新北市新莊高中美術老師
台灣國際水彩畫協會會員
中華亞太水彩藝術協會理事

創作自述

秋色：
在燦爛繽紛的季節，心靈所要求的一份真實與自然。

水彩：
可呈現出多樣的輕快與流暢的畫面，最迷人的地方。

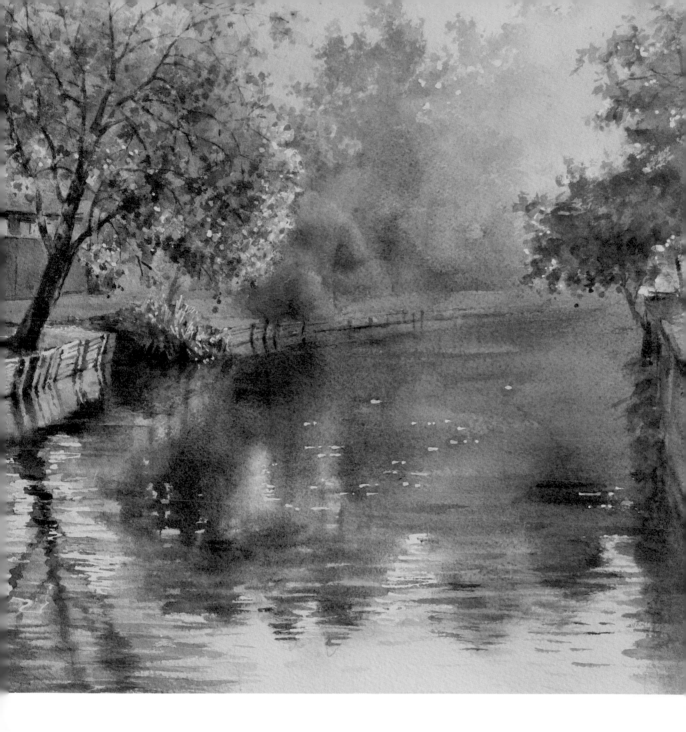

↘ 初秋晨霧
水彩 ·
38 X 56 cm ·
2019

作品說明

索格島 L'Isle sur la Sorgue
早晨空氣中霧氣裊裊漫步河畔
樹葉一抹橙色捎來初秋的訊息

獲獎
2013　新竹美展入選

參與國內外重要展出紀錄
2016　新竹市文化局築藝教師聯展
2008　枕石畫坊風景創作個展
2005　枕石畫坊第一次作品展

黃德榮

Huang De-Rung

西元 1978 年
國立嘉義大學視覺藝術研究所畢業
大葉大學造型藝術系畢業

創作自述
一直很喜歡秋天的感覺，某年 11 月走在日本京都的
山中，火紅的楓樹與金色的銀杏樹團團簇簇，把綠色
山頭點染上豐富的色彩，雨後微涼的空氣混雜泥土的
芳香，走著走著不禁感到醺醺然。
在這次秋色的展出作品裡，我嘗試再現當時的種種心
境，想畫出腦海中那陽光下的一抹火紅，讓暖色的顏
料自然流淌於紙上，用渲染的色彩與飛白的筆觸交互
激盪，演奏出一場歡樂又繽紛的秋天交響樂。

↘ 秋天的旋律
水彩 ·
108 X 79 cm ·
2019

作品說明
用繽紛的色彩渲染堆疊出遠方的樹林，讓潺潺溪流
順著畫面動線往前流瀉而出匯聚成一個平靜湖泊，
你是否也感受到了畫面中冰涼而清爽的秋天溫度了
呢？

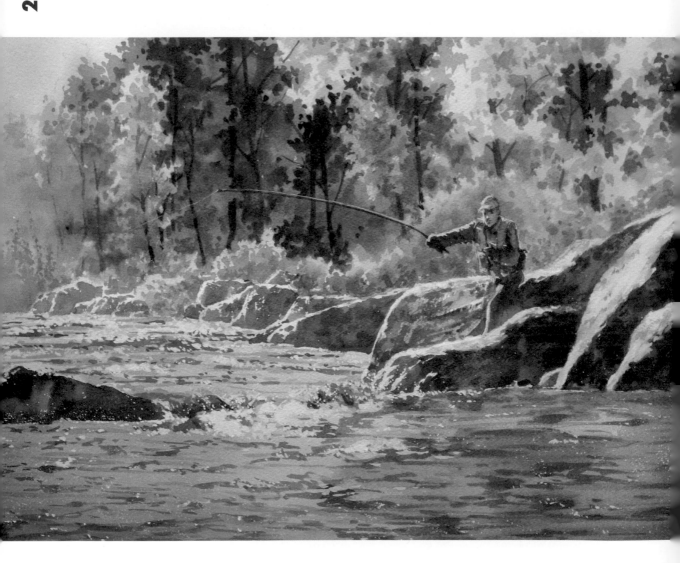

1 | 2

↘ 1. 秋釣
水彩・
39 X 56 cm ・
2019

↘ 2. 邊境牧羊犬
水彩・
39 X 56 cm ・
2019

1. 作品說明

秋天午後斜陽依舊炙熱，一位釣客正用力揮出他的
釣竿，期待能釣到幾條肥美的鮭魚，緩流的溪水映
照著後方一片金黃的秋葉，動與靜之間保持著微妙
的平衡。

2. 作品說明

用大片濃烈的色彩渲染出邊境牧羊犬蓬鬆的毛，再用
細小的筆觸勾勒出他眼神中流露出的慵懶，彷彿說著
秋天躺在厚軟楓葉上打盹最舒服了。

獲獎

2019　美國國際水彩展 American Watercolor
　　　Society's 152th- 入圍
2018　烏克蘭國際水彩展 International
　　　watercolor exhibition Ukriane- 入圍
2012　中正區古城繪畫競賽水彩類 - 第一名
2010　光華盃寫生比賽 - 銀獅獎
2010　聯邦印象大獎 - 首獎

參與國內外重要展出紀錄

2018　雅逸藝廊燦景春光 - 水彩聯展
2017　國泰世華藝術中心 - 心與象之間聯展
2017　旅程 - 游文志繪畫個展
2016　金車台灣百景藝術油畫聯展
2016　雅逸藝廊澄光波色 - 水彩聯展

游文志

Yu Wen-Chih

國立台灣藝術大學美術系
國立台灣師範大美術系研究所畢
泰納畫室老師
中和國中術科老師

2016-2019 泰納畫室
2011-2016 簡忠威畫室
亞太水彩協會準會員

創作自述

旅行與生活，是我創作靈感的來源，而繪畫創作成了
我記錄的一個媒介，生活中日常的人事物，也許是一
個物件，也許是騎車經過的角落又或許是一道光，都
能是很好的題材。而旅行則是我尋找刺激的方式，透
過旅行將自身放逐在陌生的異地，去感受不同城市散
發的氣息，並去體會不同光線帶來的感動，再透過畫
筆記錄下來，透過色彩的流動與筆觸的表現堆疊在畫
面上，以大筆刷地塊面、小筆觸的色點以及高低起伏
的線條不斷累積，並藉由這些元素逐漸形塑當下環境
氛圍，並順應當下感知於心中所形成的畫面，透過畫
筆、顏料建構出來，一筆一筆慢慢的清晰它的情緒、
輪廓。

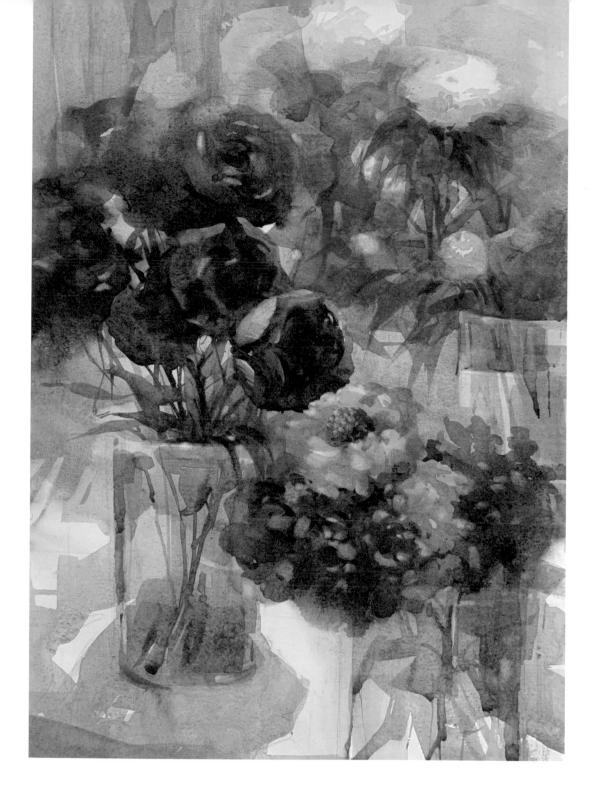

瓶花
水彩 ·
54.5 X 39.5 cm ·
2019

作品說明

這次的徵件以秋色為名，在取材上我選擇了簡單的瓶花，將重點放在色彩的詮釋上，熱壓紙上暈染所帶來的斑駁效果，適時的呼應了主題，色彩的處理我刻意壓低了彩度，焦點較為細膩的營造與配角大塊簡筆之間的拿捏，是在創作過程中很享受的部分。

獲獎

2019	以愛為名 - 台北城市公益 2019 速寫比賽 第一名
2019	FabrianoinAcquarello 法布里亞諾水彩嘉年 華 - 入圍
2018	107 年中部四縣市寫生比賽 (大專社會組) 第三名
2018	馬來西亞水彩雙年展 入圍
2017	巴基斯坦水彩雙年展 入圍
2016	台北市立動物園 30 周年寫生比賽 - 第一名

王建傑

Wang Jian-Jie

西元 1983 年
國立臺灣師範大學設計系碩士畢業
台北市長官邸藝文沙龍水彩講師
著作【零基礎水彩畫教室 1、2】

創作自述

作品創作完成後只有百分之八十，剩下的百分之
二十，是觀賞者給予的。
創作與欣賞是一種無聲的互動，可以讓作品更加完
整。

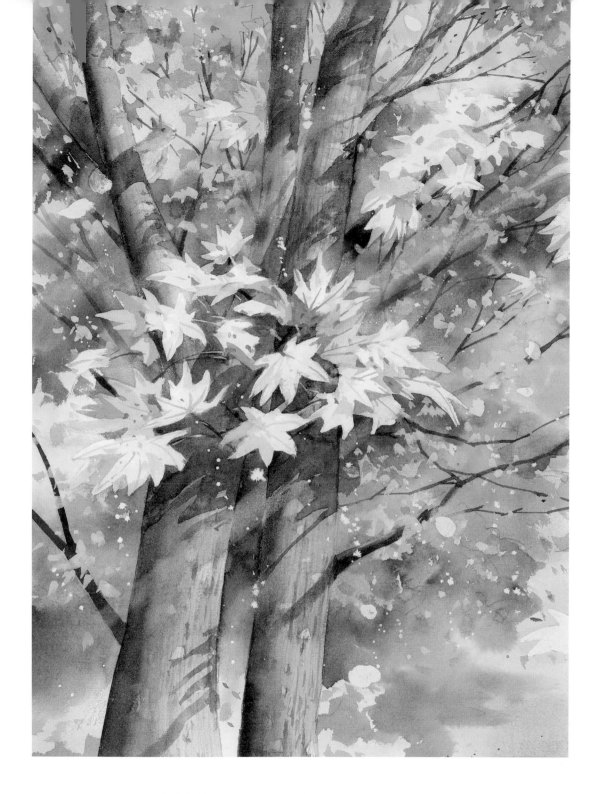

立和之秋
水彩 ·
52 X 37.5 ㎝ ·
2019

作品說明

陽光灑落在樹幹，微風吹撫著楓葉，在藍天與黃葉之
間，可愛的松鼠找尋著過冬的糧食，光影與顏色強烈
的對比，在視覺裡構成了一幅悅耳的樂章。我使用高
對比的明暗來表現光影的強烈，但卻在許多的暖色中
帶入一些藍天的冷色調，除了可以中和畫面外，亦可
以互補彼此的不足。

林嘉文

Lin Jia-Wen

西元 1984 年
國立臺灣藝術大學美術學院美術學系
碩士班畢業

獲獎

2015　財團法人鴻梅文化藝術基金會「第三屆鴻梅
　　　新人獎」（新人獎）

參與國內外重要展出紀錄

2019　21 種漾態 - 水彩展，遠雄旗艦會館，台北
2018　兩會交鋒水彩大展，中壢藝術館，桃園
2018　香港亞洲當代藝術展，港麗酒店，金鐘，
　　　香港
2018　第十八屆亞洲藝術雙年展，孟加拉國立美術
　　　館，孟加拉
2017　台日水彩畫會交流展，奇美博物館 (特展廳)，
　　　台南，台灣。
2017　2017 台北當代藝術博覽會 YOUNG ART
　　　TAIPEI 四人聯展，台北喜來登，台北
2016　2016 台北當代藝術博覽會 YOUNG ART
　　　TAIPEI】三人聯展，台北喜來登，台北
2015　揮灑水色 - 水彩五人聯展，雅逸藝術中心，台
　　　北
2015　《心律 · 變奏體》林嘉文繪畫創作展，台藝
　　　大國際展覽廳，台北，台灣

創作自述

藉由美學和繪畫的方式，深化我內心的轉折，將看不
見的體驗轉化為視覺存在。
我用特定的形式來表達我的想法和感受。透過每一個
筆觸與呼吸，將自己的想法和感受融入到作品中。
嘗試以多層次罩染的堆疊方法，營造有如油畫般的深
度，顏色之間的協調與運用將能產生另一種新的舞台
效果，以不同色彩的韻律，找尋新的可能性。

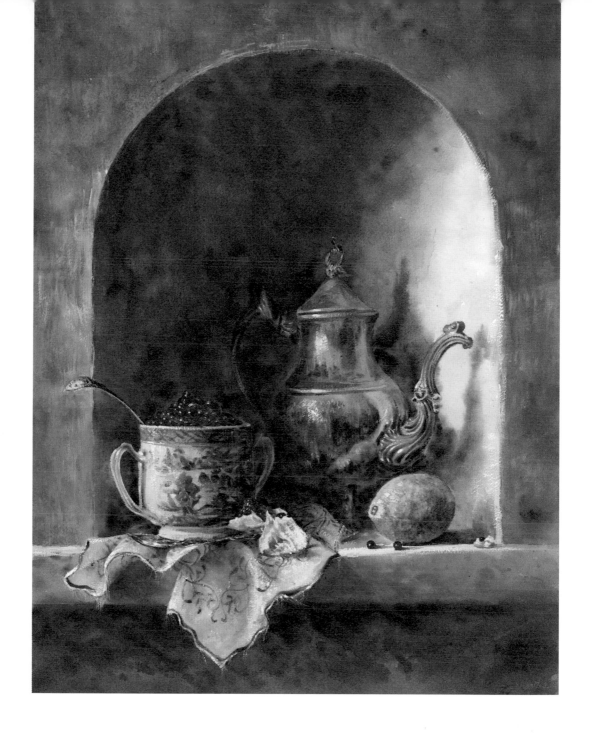

韶光
水彩 ·
54.5 X 39.5 cm ·
2018

作品說明

用靜物表達一種沈靜的氛圍，在不同物件與色彩間找
到平衡感，以不同的濃度、及底層顏色，顯現該有的
質感本質，強與弱的光線也好，輕與重的靜物也好，
濃與淡的色彩也好，再忙，我們也要好好歇息腳步，
欣賞那一刻的美好光景。

獲獎

2013　全國美展水彩類金獎

2010　台藝大師生美展水彩 - 第三名

2010　台灣藝術大學美術學院 - 傑出創作獎

2005　復興商工畢業展西畫類 - 第一名

參與國內外重要展出紀錄

2015　揮灑水色 - 水彩五人聯展，雅逸藝術中心，
　　　台北

2015　後青春的世界，郭木生文教基金會，台北

2012　「狂彩 · 雄渾」，新生代雙全開水彩畫展，
　　　國父紀念館逸仙藝廊，台北

張家荣

Chang Chin-Jung

現就讀台灣師範大學博士班

台灣師範大學美術研究所畢業

台灣藝術大學畢業

私立復興美工畢業

創作自述

筆者對於創作的想法為，創作是一種向內心追求的深刻感，這一直是筆者在追尋的方向，此藝術創作不只單純的是水彩作品，筆者更覺得是自語的對白。人們在遇到困難時往往希望回到最初的純樸的家鄉，在家鄉是個回憶更是避風港。而沈澱後向內心去尋求，創作表現出創作者的心理狀態與氣質，誠實面對自我美感與眼界這就是筆者作品中最大的特色。

↘ 1. 水花
水彩 ·
57 X 38 cm ·
2019

作品說明

人們常認為自己是世界的主宰，但在面對著大自然其實人們渺小無比，就像是筆者遇見人們在溪邊玩水，小孩由巨石上一躍而下，濺起巨大的水花，看似改變了自然平靜的樣貌，但把鏡頭拉遠，這水花在大自然中只不過是渺小的一點。

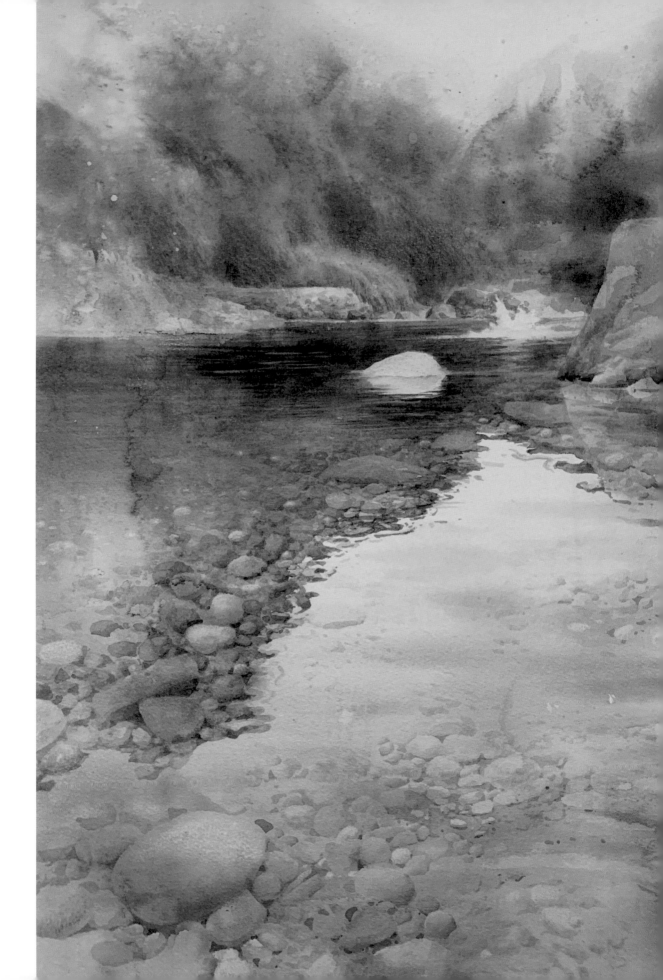

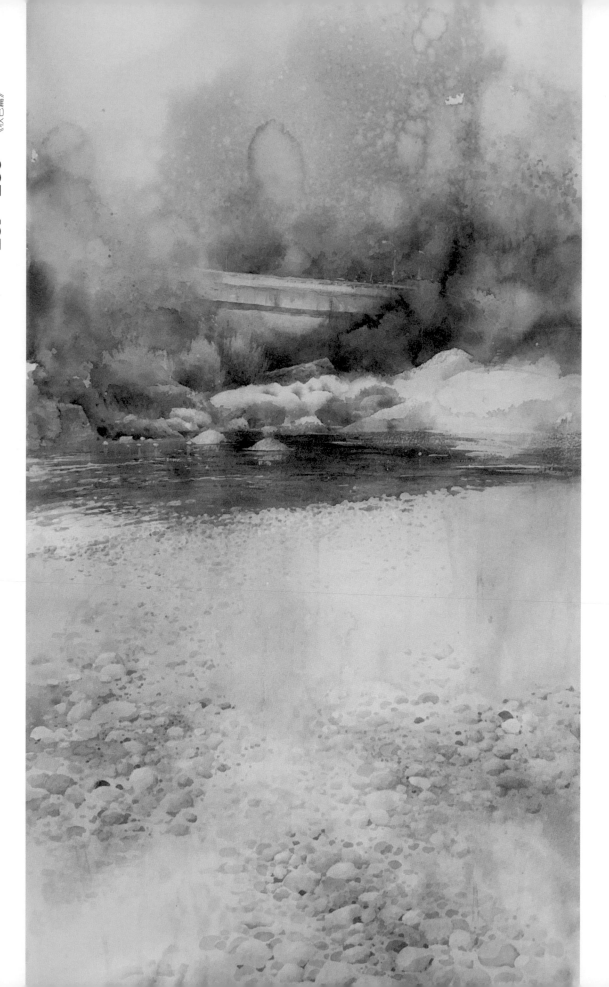

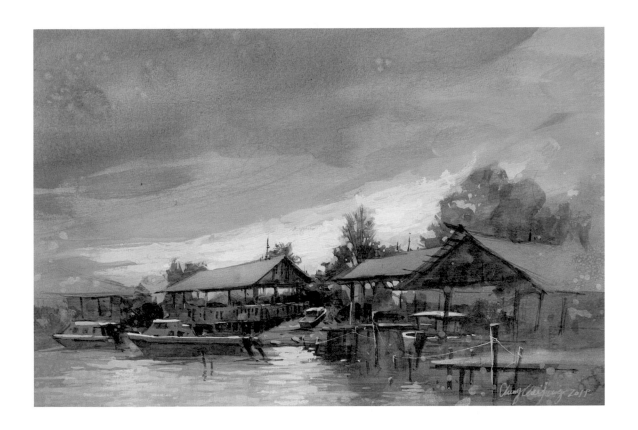

1 | 2

↘ 2. 橋上的人們
水彩 ・
75 X 4? cm ・
2019

↘ 秋光
水彩 ・
57 X 38 cm ・
2019

1. 作品說明

人們常會因為便利而在自然中畫過一刀，為了伊利而破壞自然的平衡，在這橋上人們有著點點的故事，「枯藤老樹昏鴉，小橋流水人家」在鄉下長大的人們，依稀記得兒時在清澈溪流玩耍的回憶，橋上的人群看著在溪流玩耍的孩童，回憶起那回不去的美好。經過時間的洗禮，人們的思想逐漸成熟，認知到回不去的破壞。

2. 作品說明

秋天是蕭瑟的，片片落葉伴隨著幾分憂傷。秋天是什麼顏色呢？是金黃色？火紅色？還是褐色？筆者認為，秋天稍嫌寂寞，萬籟俱寂，又聽得清角吹寒，放眼望去，落日下的餘暉而無盡感嘆，夕陽無限好只是近黃昏。是一個能讓人澄思寂慮的季節。

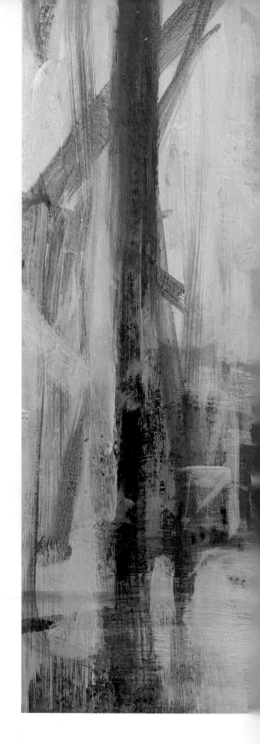

劉晏嘉

Liu Yen-Chia

西元 1995 年
國立台灣藝術大學 美術系

參與國內外重要展出紀錄
雲林縣文化藝術獎 邀請作家
2017　塵埃 - 劉晏嘉 個展
2017　屠龍記 - 黃千育、劉晏嘉、施順中 三人聯展

獲獎
2019　桃城美展西畫類 - 首獎
2018　桃源美展水彩類 - 第二名
2017　玉山美術獎水彩類 - 首獎
2017　全國美術展水彩類 - 銅牌獎
2015　張啟華文教基金會 - 全國徵件比賽西畫類
　　　首獎
2015　雞籠美展水彩類 - 第二名

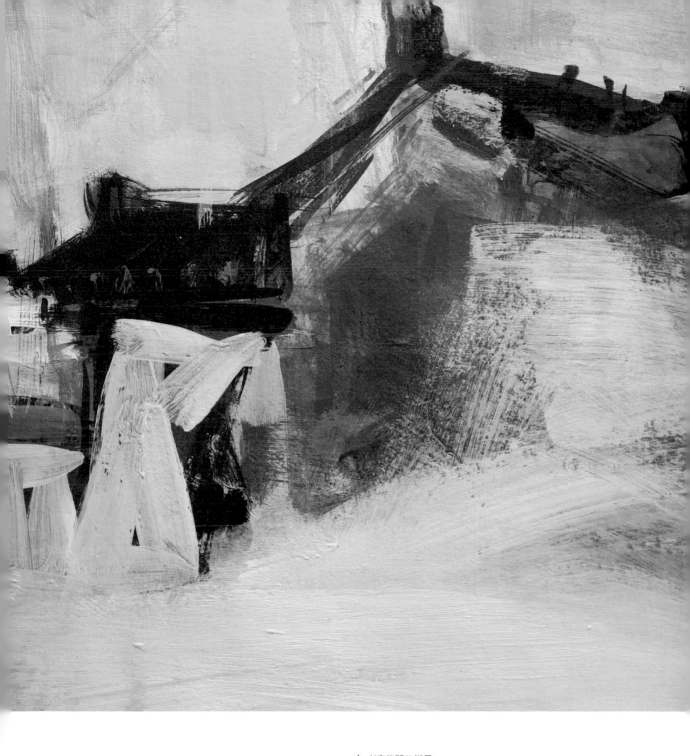

↘ 老家後門口街景
水彩 ·
54 X 39 cm ·
2019

創作自述

繪畫似是一種，在來回擺盪間不斷重新認識事物的動
作。

作品說明

我無法阻擋故鄉隨著時光流逝產生的驟變，我只能以
繪畫竭盡所能捕捉某個時間點故鄉與我的精神連結。

獲獎

2019　全國美展 油畫類 - 入選

2018　台灣國展油畫比賽 優選
　　　中部四縣市寫生比賽 大專社會組 - 第一名

2017　全國美展 水彩類 - 入選
　　　新竹美展 水彩類 - 佳作

參與國內外重要展出紀錄

2019　「台北新藝術博覽會」，台北世貿，台北

2018　「台北國際藝術博覽會」，台北世貿，台北
　　　「台北新藝術博覽會」，台北世貿，台北

呂宗憲

Lu Tsung-Hsien

西元 1995 年
國立清華大學 藝術與設計學系（創作組）
國立台灣師範大學美術系研究所（西畫組）

創作自述

歷年創作以平日寫生經驗為出發，從表象的架構，色
光與肌理質感為切入，尋找它們的美感可能性，在繪
畫過程中主觀虛實收放和色彩取捨，目標不在於完全
的照片寫實，而是更接近內心的真實風景。

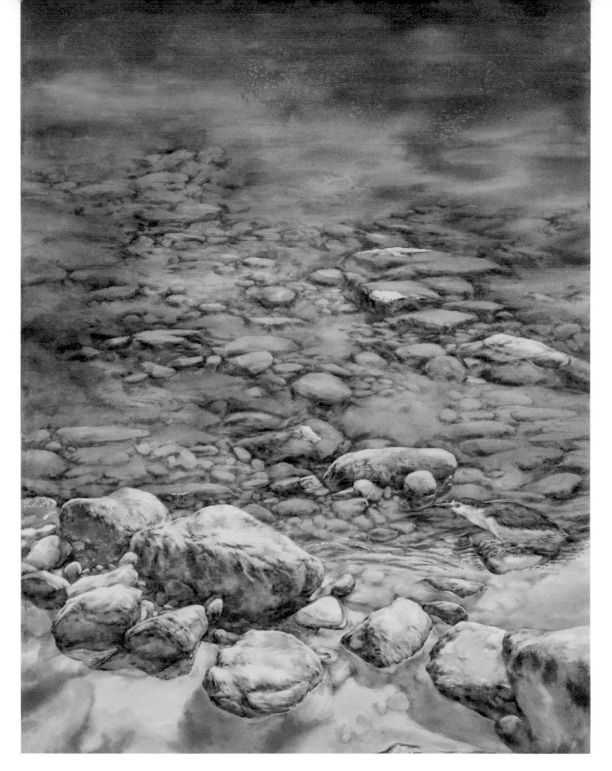

↘ 石頭記之二 - 靜待
水彩 ·
109 X 78 ㎝ ·
2017

作品說明

「石頭記系列」創作於近一兩年間，有感於現在社會
的高度都市化、商業化，生活中充滿著各式功利主
義，社會底下的人們往往忘記自己是誰、來自何處、
該往何處，秉著許多疑問，於是乎我回歸本質，從最
隨處可得的『石頭』做為尋找自我的一個媒介，開始
了這段尋根之旅。

許宸瑋

Hu Chen-Wei

西元 1995 年
文化大學

↘ 殘痕
水彩・
56 X 78 cm ・
2019

作品說明
竹林中偶遇杉木殘跡，與落葉相映成一幅寂靜的風
景。

獲獎
2019　新竹美展 水彩類 - 佳作
2018　法布里亞諾水彩嘉年華 - 入選展出
2015　新世紀潛力畫展 大專組 - 優等
2015　臺陽美展 水彩類 - 入選
2014　苗栗美展 水彩類 - 佳作

參與國內外重要展出紀錄
2019　春華花卉水彩大展 - 台北藝文推廣處
2018　兩會交鋒水彩大展 - 中壢藝術館
2017　台日水彩畫會交流展 - 奇美博物館
2016　台灣輕鬆藝術博覽會 - 松菸廠
2015　「進行式」五人聯展 - 中壢圖書館

創作自述
眾多創作題材中對於描繪樹木情有獨鍾。
樹木這樣的素材在他人眼裡形貌大同小異，但細細觀
察便能在它們身上發現許多有趣的形貌。尤其是取景
時，挖掘這樣如此常見的事物其中的獨特之處也是創
作的樂趣。
這次展出的作品——殘痕，主要是以枯木為主題的創
作，生命到達盡頭最後所殘留下的遺骸，散發的氣息
多為冰冷、銳利。於是在創作中嘗試用較為溫和的用
色與筆觸，希望能帶給觀者不同的觀賞體驗。

書名	臺灣水彩專題精選系列 - 秋色篇
發 行 人	洪東標
總 編 輯	溫瑞和　張宏彬
學術策展	蘇憲法
榮譽編輯	陳進興
執行編輯	陳美華
編務委員	謝明錩、溫瑞和、張明祺、曾已議、李招治 陳品華、李曉寧、陳俊男、劉佳琪、林經哲
作者 （按年齡排序）	黃玉梅、溫瑞和、洪東標、陳美華、張宏彬、 陳俊華、劉佳琪、羅宇成、范祐晟、綦宗涵、 楊美女、林勝營、林玉葉、陳其欽、陳仁山、 郭宗正、郭珍、陳品華、馮金葉、錢瓊珠、 張琹中、林麗敏、鄭萬福、蔡維祥、陳明伶、 陳俊男、羅淑芬、林毓修、康美惠、徐江妹、 陳柏安、許宥閒、曾己議、黃德榮、游文志、 王建傑、林嘉文、張家榮、劉晏嘉、呂宗憲、 許宸瑋
邀請	鄧國清、鄧國強、蘇憲法
美術設計	YU,SHUO-CHENG

發行	金塊文化事業有限公司
地址	新北市新莊區立信三街 35 巷 2 號 12 樓
電話	02-22768940
總經銷	創智文化有限公司
電話	02-22683489
印刷	鴻源彩藝印刷有限公司
初版	2019 年 10 月
建議售價	新台幣 800 元
ISBN	978-986-98113-1-6(平裝)

國家圖書館出版品預行編目 (CIP) 資料

國家圖書館出版品預行編目 (CIP) 資料
臺灣水彩專題精選系列. 秋色篇 / 洪東標企劃 溫瑞和、張宏彬主編.
-- 初版 . -- 新北市 : 金塊文化 , 2019.10
240 面 ; 19x26 公分 . -- (專題精選 ; 3)
ISBN 978-986-98113-1-6(平裝)
1. 水彩畫 2. 畫冊
948.4　　108016691

臺灣水彩 專題精選系列 秋色篇